KB082482

이건희
컬렉션
TOP 30

명화 편

이건희 컬렉션 TOP 30

명화 편

이윤정 지음

센시오

세계 초일류 컬렉터의
심안과 감식안이 빚어낸 컬렉션,
그 색다른 미술 세계로의 초대

세상을 술렁이게 한 '세기의 기증'

2020년 10월 고^故 이건희 삼성전자 회장(1942-2020)의 사망 소식이 전해지고 약 6개월 후, 삼성 일가는 이건희 회장이 그동안 소유하고 있던 예술 작품을 박물관과 미술관에 기증하겠다고 발표했다. 그렇게 '이건희 컬렉션'이라 불린 이 소장품의 규모와 내역이 알려지면서 미술계는 물론이고 일반인들까지 술렁이기 시작했다. 무려 2만

3,000여 점에 달하는 방대한 양은 물론이거니와 여러 방면으로 가치를 환산했을 때 '세기의 기증'이라고 불릴 만한 사건이었기 때문이다.

이건희 컬렉션은 대부분 학술적으로 큰 가치를 지니는 작품들로 구성되었다. 고갱, 르누아르, 모네, 피사로, 샤갈, 미로, 달리와 같은 해외 거장들의 회화 작품과 피카소의 도자기 작품 112점 등 세계적인 명화가 국내 미술관에 소장되어 문화의 국격을 한층 높였다. 여기에 김환기, 박수근, 이중섭, 유영국, 이응노 등 한국 미술사에 한 획을 그은 대가들의 작품 또한 기증되어 그 역사적 가치는 이루 말할 수 없다. 이 소장품들은 대부분 국립현대미술관(서울관)에 기증되었으며, 일부는 박수근미술관, 대구미술관, 광주시립미술관, 전남도립미술관, 이중섭미술관 등 화가의 고향으로 돌아가 제자리를 찾았다.[1]

국립현대미술관에서 열리고 있는 〈이건희 컬렉션 특별전〉의 예약 현황에서 알 수 있듯, 이번 기증작에 대한 미술계와 시민들의 관심은 예상을 뛰어넘을 정도로 뜨겁다. 더불어 10월에 개관한 리움미술관에 쏠린 관심도 상당했다. 주로 고미술로 구성된 리움미술관 〈고미술 상설전〉에서는 고故 이병철 회장 때부터 내려온 작품들을 볼 수 있는데, 삼성가가 수집한 문화재와 미술 작품의 양이 가늠할 수 없을 정도의 규모라는 것을 알 수 있다.

이 책 《이건희 컬렉션 TOP 30-명화 편》은 기증된 고미술품 2만

1 2021년 11월, 문화체육관광부와 서울시는 서울 종로구 송현동 부지에 이건희 컬렉션을 모두 소장할 수 있는 전용 미술관을 건립하겠다고 밝혔다. 2027년 완공을 목표로 한 '이건희 기증관'(가칭)을 설립하면 근-현대 미술 작품과 국보 등 2만 3천여 점에 이르는 기증품이 한 곳에 모이게 된다.

1,693점과 근현대 미술작품 1,400여 점 중에서도 한국과 서양의 화가 열여섯 명의 명화 30점을 중심으로 엮었다. 작품을 보는 이건희 회장의 혜안을 깊이 있게 담아내기 위해 명화라는 주제에 한정했으며, 그가 특별히 사랑했던 한국과 서양의 화가들을 한데 모아 컬렉터로서의 균형 잡힌 철학을 드러내고자 했다. 삼성가의 사랑을 오래도록 받아왔던 작가 김환기의 걸작으로 1980년대 중앙일보사 신사옥 로비에 걸렸던 〈여인들과 항아리〉를 비롯해, 이건희 컬렉션에서 가장 많은 작품 수를 기록한 유영국의 작품들에 얽힌 이야기도 이 책에서 확인할 수 있다. 이들 열여섯 작가의 대표작을 포함해 모두 79점의 작품을 이 책에 실었다.

흥미로운 점은 이건희 컬렉션 중에는, 유명 화가의 작품 중에서도 대중에게 잘 알려지지 않은 그림이 상당수를 차지하고 있다는 것이다. 예컨대 이 책의 가장 앞 장에서 다루게 될 고갱의 〈센 강변의 크레인Crane on the Banks of the Seine〉은 고갱의 대표 작품과 전혀 다른 화풍을 보여주는 완전한 초기작에 해당한다. 쉽게 접한 적 없는 작품을 설명하기 위해 고갱의 생애는 물론 당대의 사회적 맥락과 전후 사정을 녹여내는 데 초점을 두었다. 이처럼 책에서는 우리에게 익숙한 유명 화가들의 대표작뿐 아니라 잘 알려지지 않은 작품들까지 아우르고자 했다.

한국 작가의 경우 여러 가지 이유로 지금까지 끊임없이 회자되

는 작가들을 선정했다. 이건희 컬렉션은 한국 근현대 작가 238명의 작품 총 1,369점을 포함하는데 이 책에서 다루는 여덟 명의 작가는 현재까지도 회고전이 활발하게 열리거나 경매에서 높은 가격에 거래되어 작품가를 갱신하는 등 작고 후에도 대중에게 소식을 꾸준히 전하는 이들이다.

그중에서도 최대한 비슷한 시대적 배경에 놓인 작가들과 작품으로 책을 구성했다. 일제 강점기와 한국전쟁 발발로 인한 아픔을 공유한 화가들이 그 상황 안에서 자신만의 방식으로 저마다 드러냈던 예술성을 부각하면서 한국이라는 지정학적 위치에서 서구 모더니즘이 유입된 배경을 토대로 한국 미술을 이해하는 기틀을 마련하고자 했다.

이 책에서는 무엇보다 백과사전처럼 연대기 순으로 작품을 소개하지 않으려 했다. 정보검색 기술이 이렇게나 발달한 시대에 작가의 이력을 나열하는 식의 설명은 의미가 없기 때문이다. 출생부터 작고하기까지 작가의 삶을 시간 순서대로 정리하는 대신, 독자들이 눈앞에 있는 작품을 도슨트와 함께 감상하는 느낌을 받도록 친근하고 생동감 있게 다가서려 했다. 모든 작품을 사조별로 구분하여 객관적인 정보를 바탕으로 설명하지도 않았다. 대신에 하나의 작품을 통해 한 작가의 이야기, 작품을 둘러싼 시대적 배경, 거기서 생각해볼 수 있는 사회적, 예술적 개념을 함께 엮어내려 했다.

이 책에 소개된 작품들은 여러 기관에 기증되어 흩어져 있지만, 한 사람의 소장품으로 묶여 그 가치를 기리는 일은 나름의 의미가 있다. 누구나 한번쯤 들어봤을 열여섯 명의 화가를 깊이 있게 알지 못했던 독자라면 이번을 기회로 모두의 각광을 받는 컬렉션에 한걸음 가까워지길 바란다. 특정 화가에 대한 궁금증이 생겨 책에 실리지 않은 작품들까지 찾아본다면 더할 나위 없이 기쁠 것이다.

'보는' 것을 넘어 '읽는' 미술의 세계로

'큐레이터'라는 직함으로 여러 기관에서 일할 때마다 예술이라는 큰 틀 안에서도 나의 역할은 조금씩 달랐다. 대학 박물관 인턴 시절엔 연구 조사라는 주 업무가 학업의 연장선처럼 느껴져 가끔 흥미가 떨어지기도 했다. 하지만 철저한 보안 시스템 아래에서 늘 눈으로만 보아왔던 몇 세기 전 유물을 처음 손으로 만졌을 때의 벅찬 감정은 시간이 지난 지금도 생생하다.

또 다른 직장이었던 갤러리는 동시대 작가들과 함께 전시를 꾸리며 '살아 있는 미술 현장'을 경험하는 재미가 있었다. 반면에 하나부터 열까지 큐레이터가 모든 일을 처리하고 책임져야 한다는 막중한 부담이 늘 함께했다. 기획만 하고 내 손을 떠나는 것이 아닌, 작품

을 실어 나르고 레터링을 부착하고, 가끔은 직접 사다리를 타고 조명을 손보기도 해야 한다. 연구와 기획, 그리고 프로모션 중 어느 부분에 방점을 두느냐에 따라 작품을 대하는 태도에도 분명한 차이가 존재했다. 아트페어에 참가해 여러 사람을 만나고 현장에서 고군분투하며 뛰어다니는 지금, 작품 앞을 천천히 거닐며 그림을 설명하는 '우아한' 큐레이터의 모습과는 한참 다른 순간을 살고 있다.

어떤 역할을 맡든 미술 작품을 곁에 두고 일하는 것은 늘 행복하다. 아무리 좋아하는 일이라도 직업이 되면 싫어지기 마련이라던데 나는 여전히 쉬는 날에도 전시회를 다니고, 퇴근 후에는 미술 서적을 찾아 읽고 글을 쓴다. 완벽하게 '내 것이다'라고 말할 수 없는 회사의 일을 마치고 내 안에 남은 작은 갈증을 풀어주었던 건 무언가에 대해 골몰하고 기록하는 일이었다. 관람했던 전시에 대한 단상, 새롭게 알게 된 작가들과의 작업에 대한 소회, 혹은 나의 세부 전공이자 이제는 거의 다룰 기회가 없는 19세기 명화 에세이(칼럼의 재료가 되기도 한다) 등 글감은 다양하다. 관심사의 범위가 넓지 않은 탓에 미술이라는 소재를 벗어난 적은 별로 없다.

출판 제의를 받은 지 어느덧 반년 하고도 몇 달이 지났다. 내가 기고했던 미술 칼럼을 보고 좋은 기획이 떠올랐다는 편집자님의 첫 연락은 책을 출간하고 싶다는 꿈을 품고 살았던 나에게 가슴 벅찬 제안이었다. 무엇보다 미술이라는 광대한 분야 안에서도 내가 가장 애

정을 느끼는 주제였기에 감사했다.

　김홍남 전 국립중앙박물관장은 이건희 전 회장과 그의 컬렉션을 가리켜 이렇게 표현했다.

　"세계 초일류를 향한 이 회장의 집념은 예술품 수집에서 여실히 드러난다. 그는 사람이나 작품에서 최고를 알아보는 조용하고 깊은 '심안'과 평생 갈고닦은 '감식안'의 소유자였다. 재력만으로는 불가능한 수준이다."

　세계 초일류 컬렉터 이건희 전 회장의 심안과 감식안이 빚어낸 이건희 컬렉션. 그중에서도 국내외 근현대 거장의 명화들을 이 책을 통해 소개할 수 있어 기쁠 따름이다.

　큐레이터는 그림을 어떻게 바라보고 해석하는지 사람들은 종종 묻곤 한다. 미술을 업으로 삼은 사람의 시각은 일반인들과는 분명 다를 것이란 기대가 그들의 질문에서 묻어난다. 시각예술인 만큼 '보이는 것'을 기반으로 분석하고 연구하지만 동시에 보이지 않는 이면을 볼 줄 알아야 하는 의무가 내게 있다. 그런 의미에서 이건희 컬렉션 속 명화들은 급변하는 트렌드를 좇기보다 화가의 진득한 예술관이 축적된 산물이라는 공통점을 지닌다. 이 책을 통해 사람들에게 명작의 숨은 가치를 알릴 수 있으리라 기대한다.

　방대한 이건희 컬렉션 속의 명화가 궁금했던 이들, 박물관과 미

술관의 유명 작품을 스쳐 지나가는 것으로는 만족하지 못하는 이들, 이건희 컬렉션 안에 공존하는 대가들의 삶과 작품을 들여다보고 의미를 알고자 하는 이들에게 이 책을 권한다. 조금은 색다른 방향의 미술 세계로 독자들을 초대하고 싶다.

'작가님'은 늘 내가 상대를 부르는 호칭이었는데, 출판사에서 나는 이제 작가로 불린다. 어둠이 내린 깊은 밤, 하나의 의식처럼 노트 한 장을 펴고 노트북을 켠 채로 계속해서 생각을 끼적였던 날들은 언제나 설렘으로 가득했다. 따뜻한 차 한잔을 마시며 완성해가는 집필 작업은 곧 나를 채우는 일이기도 했다.

부디 세상에 처음으로 내놓은 나의 책이 미술을 사랑하는 사람들의 곁에 오래 머물 수 있기를. 그리고 이 글을 만난 독자들이 이제는 작품을 '보는 것'을 너머 '읽는' 시간을 가질 수 있기를 바란다.

이윤정

1부

이건희 컬렉션

TOP 30

서양화가 편

폴 고갱
Paul Gauguin,
1848-1903

이상과 현실의 무게 앞에 선 예술가

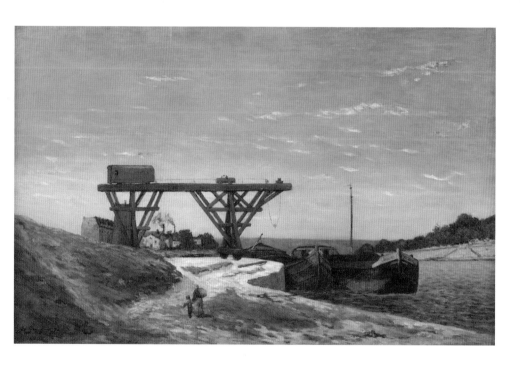

폴 고갱, 〈무제Untitled〉(〈센 강변의 크레인Crane on the Banks of the Seine〉), 1875,
캔버스에 유채, 114.5x157.5cm

이건희 컬렉션에는 유명 화가의 작품이지만 일반인들에게는 다소 생소할 수도 있는 작품이 다수 포함되어 있다. 고갱의 〈무제 **Untitled**〉(〈센 강변의 크레인**Crane on the Banks of the Seine**〉)도 그런 작품 가운데 하나로, 고갱의 화풍이 자리 잡기 전에 그린 초기작에 속한다. 고갱은 많은 작품을 남겼지만, 그중에서도 대중에게 알려진 작품들은 주로 타히티에서 완성된 것이다. 이 시기를 기점으로 고갱 특유의 원색적 색감과 강렬한 묘사가 돋보이는 화풍이 자리 잡았다. 대표작으로 꼽히는 대작도 그가 '타히티 시기'에 완성한 것이 대부분이다. 고갱이 살롱전**Paris-Salon**[1]에 처음으로 작품을 출품했던 시기가 1876년임을 고려하면 〈무제〉는 완전한 초기작이라고 볼 수 있다.

1 왕립 미술 아카데미(Académie des Beaux-Arts)의 공식 미술 전시회이자 파리의 연례행사였던 살롱전은 가장 공신력 있는 심사위원으로 구성되어 화가들에게는 등용문과도 같았다. 이후 보수적인 살롱전에 대항하여 실험적이고 참신한 작업으로 자유롭게 작품을 전시하고 싶었던 화가들은 자체적으로 협회를 꾸리기도 했다. 이들은 1884년에 독립 예술가 선언과 함께 〈앙데팡당Indépendant〉전을 개최했다.

그림을 자세히 보면 어머니와 아들로 보이는 두 인물이 파리의 센강 어귀를 지나가는 모습이 보인다. 정박한 배 두 척과 화면 중앙의 크레인, 저 멀리 보이는 굴뚝은 목가적인 풍경 속에서도 산업화가 시작된 도시 분위기를 감지하게 한다. 에펠탑을 비롯한 많은 건축물이 생기기 전, 지금과는 다른 비포장거리는 고갱이 그림 활동을 시작했을 적 관심사를 집약적으로 보여주는 단서가 된다.

순수함을 찾아서

현실과 이상 사이에서 한번쯤 갈등해봤던 사람이라면 고갱의 독특한 행보에 대한 이야기를 들으면 공감할 수 있을지 모른다. 혹자는 고갱 정도 되는 유명한 화가는 당연히 천부적 재능을 타고나 한평생 그림만 그려 왔을 거라 생각할 테지만, 그가 화가로 등단하기 이전의 생활을 보면 '예술가'라는 단어와는 거리가 멀다. 30대 중반 늦은 나이가 되어서야 전업 화가의 길을 걸은 고갱은 본격적으로 붓을 잡기 전까지 평범한 증권 중개인의 삶에 충실했다. 뒤늦게 발견한 이상을 급하게 좇기라도 하듯, 고갱은 생을 마칠 때까지 예술적 영감을 얻기 위해 한곳에 머무르지 않고 장소를 옮겨가며 작품 활동을 이어간다. 슬하에 다섯 명의 자식을 둔 평범한 가장이 오로지 그림 그리기에 전

넘하려고 하던 일을 중단한 채 예술계로 뛰어든 것은 결코 쉬운 결단이 아니었다.

1886년 7월, 도시 생활에 대한 회의감으로 파리를 떠나 정착한 곳은 프랑스 서부 브르타뉴^{Bretagne} 지방의 퐁타벤^{Pont-Aven}이었다. 그곳에서 고갱은 농민들과 함께 생활하며 그들의 삶을 작품 소재로 끌어와 자연과 한걸음 가까워진다. 그다음 해에는 마르티니크^{Martinique}로, 이후 1891년엔 남태평양 타히티로 떠나며 문명과 점점 멀어지는 삶을 택한다. 그가 생을 마친 곳은 마지막 정착지인 마키저스 제도^{Marquesas Islands}였는데, 이로써 20여 년에 걸친 순례에 마침표가 찍힌다.

고갱은 인상주의 화가에게서 공통적으로 나타나는 외광外光 묘사보다 장식적이고 원시적인 인물 표현에 몰두했다. 이국적으로 느껴지는 대상을 탐색하고, 그것을 새로운 시선으로 담아내고자 했는데, 그러한 그의 태도는 섬 생활이 얼마나 흥미로웠을지 가늠케 한다.

고갱이 타히티로 떠난 해인 1891년 무렵의 프랑스는 산업화로 인한 도시화가 정점에 이르던 시기다. 근대화된 문명을 받아들이고 적응해나가며 그것을 그림 소재로 삼아 시류에 적응하는 예술가들도 분명 존재했지만, 고갱의 행보는 그와 반대 노선을 취했다. 그에게 도시 생활의 발전은 오히려 피로감을 증폭시킬 뿐, 그 어떤 새로운 영감도 가져다주지 못했다. 반면 타히티는 모든 것이 새롭게 다가

오는 창작의 근원지와도 같았다. 이곳에서 탄생한 작품들에는 짙은 피부색을 훤히 드러낸 벌거벗은 여인들이 반복적으로 등장한다. 외형적 현상을 중시하고 주로 인물이 아닌 풍경에 몰두했던 인상주의 화가들과는 점점 다른 태도를 보이며 독자적인 화풍을 개척해나가기 시작한 시기도 이 즈음이다.

　주관적인 감정을 관찰 대상에 투영하려 했던 고갱의 작업 방식은 실질적으로 인상주의와의 결별을 의미한 것이기도 하다. 그의 동료들이 추구했던 자연스러운 빛의 음영은 고갱의 작품에서 사라지고, 그 자리에는 상상력을 결합한 과장된 색감이 대신한다. 게다가 미지의 삶을 동경했던 탓에 도시인들이 쉽게 접할 수 있는 편안한 일상과 자연의 풍경은 더 이상 그의 그림에 나타나지 않는다. 19세기의 문명화를 거슬러 중세시대 특유의 신비함을 찾으려 노력했던 고갱은 그 바람을 실현한다. 브르타뉴 여인들을 만나고 그들의 의상 색감에서 얻은 영감은 고갱의 저서에도 낱낱이 기록되어 있다. 그는 이전까지는 접하지 못했던 타히티 사람들의 의상이나 행동 양식에 매료되어 이 모든 것이 예술의 소재가 될 수 있다는 가능성을 알아채고는 이렇게 기록한다.

　"눈이 듣는다. 이런 상징성은 상상력을 자극시켜 주며, 우리의 꿈을 화려하게 장식해준다. 또한 신비로운 무한의 세계로 향하는 새로

운 문을 열어준다. 그런 눈의 언어가 있듯이 색도 마찬가지다. 치마부에는 우리에게 그런 에덴동산의 문을 열어주려 했다. 그러나 우리는 그에게 눈을 돌리지 않았다."[2]

"그녀를 다시 보았을 때 난 마오리 여인에게만 있는 독특한 매력을 느낄 수 있었다. 타히티의 특성이 그녀에게서 배어나왔다. 게다가 그녀의 선조인 위대한 타티 추장의 피는 그녀의 형체나 가족에게 위엄을 부여했다. (…) 그녀의 눈은 때때로 주위의 살아 있는 것들을 모두 태워버릴 듯한 정열로 빛났다. 마치 태초에 이 섬이 대양에서 솟아올랐을 때 첫 햇살을 받은 초목들이 꽃을 피워낸 광경과 같았다."[3]

고갱의 일기 속에 묘사된 원주민들은 동시대를 살아가는 존재가 아닌, 마치 시간을 거슬러 도착한 과거에 멈춰 있는 사람들로 묘사된다. 작품에서도 마찬가지다. 문명화된 사회에서는 더 이상 볼 수 없는 날것 그대로의 삶이 고갱의 작품에는 생생하게 박제되어 있다. 과감한 붓 터치로 빚어낸 여성들의 피부는 다소 비현실적으로 표현되었으며, 작품에 쓰인 선명한 주조색과 보색의 대비 역시 인물이 투박하고 거칠어 보이는 데 일조한다. 그는 타히티에서 만난 여인 테하마나(테후라)를 그린 〈마나오 투파파우Manaò tupapaú〉에 대해 직접 설명하기도 하는데, '우울하고 슬픈 분위기' '조종이 울리는 것처럼 두려

2 폴 고갱, 『야만인의 절규』, 강주헌 옮김, 창해, 2000, p.66.
3 폴 고갱, 『폴 고갱, 슬픈 열대』, 박찬규 옮김, 예담, 2000, p.137.

폴 고갱, 〈마나오 투파파우Manaò tupapaú〉, 1892, 캔버스에 유채,
115.89×134.78cm, 올브라이트녹스 미술관Albright Knox Art Gallery

움에 싸인 눈동자' '보라색과 검푸른 색으로 처리한 몸의 선'이라고 나열한 대목들은 그림 곳곳의 모든 요소에 고갱 나름의 계산이 들어가 있음을 명시한다.[4]

그래서인지 고갱의 작품에 등장하는 인물에 따라붙는 수식어는 지금까지도 항상 '원시성' 내지는 '순수성'이라는 표현에 머물러 있다. 그러나 이러한 표현 이면에 문명의 기준에 못 미치는 '덜 성숙한' '미개한'이라는 의미가 숨어 있다는 사실을 눈치채기란 쉽지 않다. 그의 후기 작품을 보고 있노라면 어쩐지 대상을 바라보는 시선이 과장되었다는 느낌을 지울 수 없는 이유도 그 때문이다.

일각에서는 타히티에 대한 고갱의 시선이 당시 유럽인들이 흔히 가졌던 허구와 왜곡된 시선에 불과하다고 분석한다.[5] 타국의 여성들이 하나의 인격체가 아닌 작품의 소재로 소비되었음에도 불구하고, 이것이 예술에 대한 고갱의 애정과 열정으로 포장되었다는 점을 지적한 것이다. 미술사가 그리젤다 폴록Griselda Pollock은 "근대 도시에 사는 종주국의 백인 남성"이 식민주의에 대한 인식을 내재한 채 다른 나라를 대하고, 그곳의 모든 문화를 관광자의 입장에서 소비하고 착취한다고 주장한다.[6] 물을 길어 오는 여인, 수확과 채집으로 생계를 이어가는 사람들, 열대 과일을 먹는 마을 원주민 등 그저 평범해 보

4 1892년 12월 8일, 타히티에서 아내 메테에게 보내는 편지, 앞의 책, p.138.

5 Bengt Danielsson, 『Gauguin in the South Seas』, Dorbleday, 1966; Bruce Stephen Winslow, 『The French Myth of Tahiti: Bougainville to Seglen』, Stanford University, 1989; Christoph Becker, 『Paul Gaugin: Tahiti』, Hatje Cantz, 1998 참고.

6 그리젤다 폴록, 『고갱이 타히티로 간 숨은 이유』, 조형교육, 2001 참고.

이는 섬 생활의 일상도 식민주의를 통해 연결된 '방문객'의 시선에서는 그저 볼거리로 전락해버린다.

그러나 고갱이 처음부터 이러한 이국적 소재에 매몰되었던 것은 아니다. 그에게도 아직 이렇다 할 화풍이 자리 잡기 전, 확고한 예술적 신념으로부터 덜 얽매였던 시절이 있었다. 그의 초창기 작업은 특정한 소재를 향한 집착 대신 자신이 몸담고 있는 곳의 풍경을 충실하게 관찰하고 덤덤하게 그려내는 젊은 화가의 면모를 보여준다.

산업혁명의 물결 속에서

예술가는 모름지기 평범한 일상 안에서도 참신한 소재를 발굴하고, 그것으로부터 일반인들이 보지 못하는 미적 가치를 구현해낼 거라는 기대감을 준다. 자연 풍경이 지닌 아름다운 색채와 시골 마을의 잔잔한 분위기는 다른 인상주의 화가들과 마찬가지로 고갱이 즐겨 그린 소재였다. 1875년도에 제작한 또 다른 작품 〈포플러 나무가 있는 풍경Paysage avec peupliers〉을 보자. 당시 유행했던 사실주의 바르비종Barbizon파의 영향이 짙게 드러난 이 작품은, 고갱이 전체적인 분위기나 기법에서는 끊임없이 변화를 시도하면서도 관심 소재는 항상 자연을 향해 있었다는 점을 보여준다. 자연물의 세부 묘사와 명확

폴 고갱, 〈포플러 나무가 있는 풍경Paysage avec peupliers〉, 1875, 캔버스에 유채,
81x99.6cm, 인디애나폴리스 미술관Indianapolis Museum of Art

한 명도 대비는 물론이거니와 조심스러운 터치와 과감하지 못한 붓놀림은 초기 작품의 특징이기도 한데, 이는 훗날 고갱의 작품 세계를 구분할 수 있는 몇 가지 중요한 특징으로 꼽힌다.

그렇다면 〈무제〉에서 가장 먼저 눈길을 사로잡는 배 두 척과 크레인은 무엇을 의미하는 것일까. 산업화가 뿌리내리기 시작했을 즈음, 철도나 크레인, 굴뚝 이외에 도시화의 진행을 촉진하는 모든 철조물은 프랑스 산업혁명을 상징하는 모티프였다. 익숙한 고향을 떠나 타지로 긴 여정을 감행한 고갱의 행보로 미루어 보았을 때, 이러한 근대화의 물결은 그에게 반가움의 대상이 아니었다. 자신이 추구하는 자연의 모습과 대척점에 놓인 근대화된 문물은 어떠한 예술적 영감도 가져다주지 못했으며, 따라서 (그의 관점에서) 때 묻지 않은 곳을 찾아 정착해야만 새로운 예술관을 정립하고 새 출발을 할 수 있었다. 결국 급속도로 생겨나는 도시의 산물과 융화되기를 포기하고 철저히 문명화되지 않은, 소박하고 서정적인 분위기가 지배적인 정착지를 찾은 후에야 비로소 고갱의 갈망은 충족되었던 것이다.

동료들에게서 받은 예술적 영감

미술계에 일찍이 몸담지 않았을 뿐, 고갱은 평소 미술품 수집에

관심을 가지며 회화 연구소에 꾸준히 방문하면서 예술에 남다른 애정을 갖고 있었다. 고갱은 1876년 살롱전에 첫 출품작을 내면서 카미유 피사로를 만나고, 피사로를 통해 폴 세잔Paul Cézanne, 1839-1906을 비롯한 인상주의 화가들과 친분을 쌓는다. 이들은 정기적으로 모임을 가지며 예술에 대한 이야기를 나누고 같은 뜻을 키웠으며, 점차 살롱전이 중심이었던 기존의 미술 제도와 관습을 거부하는 선구적인 집단으로 발전했다. 구성원으로는 세잔과 피사로를 포함하여 앙리 드 툴루즈 로트레크Henri de Toulouse-Lautrec, 1864-1901, 오딜롱 르동Odilon Rendon, 1840-1916, 조르주 쇠라Georges Pierre Seurat, 1859-1891 등 오늘날 인상주의 화가의 주류로 잘 알려진 화가들이었다. 이들과의 교류는 고갱이 1883년에 증권거래소를 그만두고 본격적으로 화가의 길로 들어선 계기이기도 하다. 그렇게 서로가 서로에게 영향을 주고받으며 '인상주의Impressionisme'라는 하나의 사조가 탄생한다.

고갱과 친분을 맺었던 수많은 화가 중 빈센트 반 고흐Vincent Van Gogh, 1853-1890와는 사이가 각별했다. 두 사람이 동료 이상으로 가까웠다는 사실은 잘 알려져 있다. 이 둘은 고흐의 동생이자 당시 미술품 거래상이었던 테오 반 고흐Theo van Gogh, 1857-1891를 통해 인연을 맺고, 남프랑스 아를에 위치한 화실에서 함께 생활하기도 한다. 하지만 그만큼 서로 다른 예술적 견해로 충돌이 잦았던 것도 사실이다. 고흐는 당시 신인상주의Néo-Impressionnisme에 열중해 있었는데, 열

대 지방의 강렬한 색상을 바탕으로 장식적인 작품을 그렸던 고갱과는 조금 달랐다. 보라색과 노란색을 주조색으로 그림을 그리는 고갱이 고흐가 보기에는 그저 단조롭게만 느껴졌다. 무엇을 어떻게 그리는가에 대한 고민조차 상반된 지향점을 가진 두 사람이었기에 색채를 좀 더 과감하게 사용해보라는 고갱의 충고를 고흐가 쉽사리 받아들였을 리 만무했다.

고갱은 1889년 개최되었던 파리 만국박람회의 공식 행사 일정에 자신의 그림을 전시하지 못했는데, 인상주의 화가들이 그의 작품과 함께 전시되는 것을 거부했기 때문이다. 고갱은 이듬해 자진해서 〈종합주의 그룹전〉을 개최했고, 이는 더 이상 인상주의 화가들과 뜻을 함께하지 않겠다는 암묵적 의지였으며, 선택의 기로에서 다른 방향으로 나아갈 때임을 인지한 무언의 선언과도 같았다.

이상을 좇는다는 것

윌리엄 서머셋 몸William Somerset Maugham의 『달과 6펜스Moon and Sixpence』(1919)는 고갱의 삶을 바탕으로 쓴 소설이다. 런던 출신의 증권 중개인으로 등장하는 40대 중산층 남성 찰스 스트릭랜드는 오로지 그림을 그리기 위해 아내와 아이들을 남겨두고 홀로 타지로 떠난

다. 예술 활동에 몰두하기로 다짐한 그는 주변의 시선 따위 아랑곳하지 않고 집에 편지 한 장만을 남기는데, 스트릭랜드의 돌발 행동을 이해하지 못한 부인은 이 모든 소동이 여자 문제일 거라 단정 짓는다. 그러나 이는 사실이 아니었다. 낙담한 부인을 대신해 스트릭랜드를 회유하는 화자와 그의 대화는 간결하나 꽤나 인상적이다.

"아주 몰인정하군요."
"그런가 보오."
"전혀 창피하지도 않고."
"창피할 것 없소."
"세상 사람들이 아주 비열하다고 생각할 겁니다."
"그러라지요."

그 어떤 추궁과 책망에도 '예술이 아니면 관심 없소'라는 일관된 반응을 보이는 스트릭랜드는 작중에서 다소 비인간적이고 이해할 수 없는 캐릭터로 그려진다. 하지만 책을 읽다 보면 '그림을 그려야 한다'로 귀결되는 그의 간절하고 확고한 태도에 어느새 동조되어 그를 마냥 무책임한 사람이라고 비난할 수만도 없게 된다. 예술이 화려한 삶을 보장해주지 못한다는 사실을 누구보다 잘 알고 있었을 스트릭랜드의 예술을 향한 외사랑이야말로 조건 없는 사랑의 표본이지

않은가. 보상이 따르지 않는다 해도, 다 버려도 좋을 만큼 예술이 가져다주는 행복이 그에게는 더 중요했을 뿐이다.

야심차게 떠났던 여정의 끝은 소설 속 스트릭랜드의 인생에서도, 실제 고갱의 삶에서도 화려하지 않았다. 고갱이 말하는 '원시적 아름다움'은 대중으로부터 공감을 끌어내지 못해 인정받지 못했고, 전시에 출품하기 위해서는 1년 동안 그림과 목판을 제작하며 관람객들을 이해시켜야 했다. 받아들여지지 않는 자신의 예술적 가치를 타인에게 설득시켜야 하는 상황은 썩 유쾌하지 않았으리라.

고갱이 자신의 아내에게 쓴 편지나 절친한 동료들에게 보낸 편지에서는 종종 타인으로부터 인정받지 못했던 예술가의 고충을 토로한 흔적이 발견된다. 세간에 알려진 것과 다르게 그는 가정을 완전히 등지지 않았으며, 화가로서의 명예욕은 물론이고 돈의 중요성 또한 누구보다 잘 알고 있었다. 마르티니크에 머물었을 당시 그는 동료 슈페네커에게 "내 그림은 40~50프랑에 팔아주고 내가 가지고 있는 다른 그림들도 싼값에 팔아주게. 그렇지 않으면 난 여기서 개처럼 비참하게 죽을 수밖에 없네"라며 절절한 메시지를 보내는가 하면, 그의 아내에게는 종종 자식들의 안부를 물으며 돈을 부치고, 다시 만날 날을 꿈꾸며 씁쓸한 희망을 가져보기도 한다.[7]

파리로 돌아간 고갱은 자신이 타히티에서 썼던 수기와 삽화를 엮어 『노아노아Noa Noa』라는 책을 완성하는데, 이 수필본 또한 자신의

7 1887년 8월 25일 마르티니크에서 동료 슈페네커에게 쓴 편지. 폴 고갱, 『폴 고갱, 슬픈 열대』, 박찬규 옮김, 예담, 2000, p.72 참고.

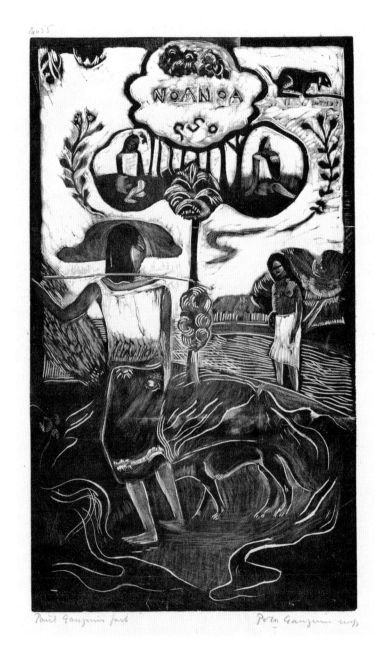

폴 고갱의 삽화집 『노아노아Noa Noa』 가운데 〈Noa Noa〉(Fragrant Scent), 목판화

그림을 뒤랑 뤼엘 갤러리Durand-Ruel Gallery에 전시하기에 앞서 방문하는 이들에게 보여줄 목적으로 만들어진 것이라 하니, 그가 작품 판매에 얼마나 열정적이었는지 가늠할 수 있다. 붓과 캔버스만 들고 문명을 등지고 떠난 어느 화가의 이야기, 낭만적인 고갱의 신화가 만들어낸 편견은 결코 자본으로부터 자유로울 수 없었던 고갱의 일화를 통해 비로소 바로 잡힌다.

작품의 소재가 무엇이든 화가의 화풍이 또렷한 특징으로 기억되고 고착화되기까지는 오랜 시간이 필요하다. 진정한 순수함이란 무엇일까 끊임없이 질문을 던지고 답을 찾으며 여생을 보냈던 고갱이지만, 어쩌면 그가 찾던 순수함은 무언가로부터 깊게 영향받기 이전의 상태였던 초기 작품에 있었는지도 모른다.

'달과 6펜스'라는 소설 제목에서 '달'은 예술가의 이상을 나타내고, '6펜스'는 사회 물질적인 재화를 의미한다고 한다. 실제로 고갱과 스트릭랜드라는 캐릭터가 얼마나 닮았는지는 남겨진 기록만으로 어렴풋이 유추할 수 있을 뿐이다. 살아가야 할 현실이 있음에도 결국 꿈을 택한 화가의 이야기가 결코 낭만적으로만 느껴지지 않는 것은, 아무리 각색된 소설일지라도 당시 인정받지 못했던 화가의 실제 삶이자 처절한 현실이 소설 속에 가득 남아 있기 때문이다.

피에르 오귀스트 르누아르

Pierre-Auguste Renoir,

1841-1919

행복과 사랑으로 가득한 시선

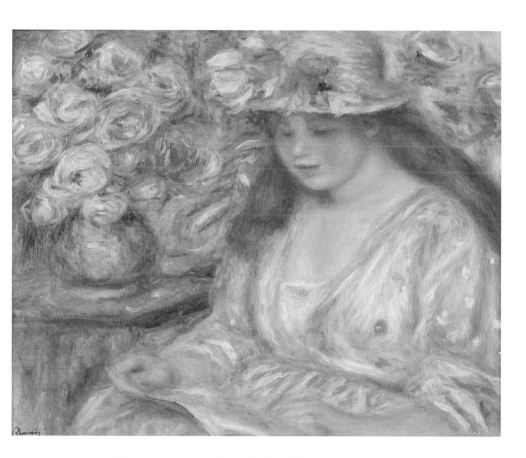

피에르 오귀스트 르누아르, 〈책 읽는 여인La Lecture〉, 1890,
캔버스에 유채, 44x55cm

우리에게 익숙한 화가 중 한 명인 피에르 오귀스트 르누아르의 작품 〈책 읽는 여인La Lecture〉이 이건희 컬렉션으로 대중에게 공개되었다. 부드러운 곡선 처리와 온화한 색감, 그리고 꽃과 여인. 프랑스 인상주의 화가 르누아르의 그림에는 우리가 아름답다고 여기는 모든 요소가 집약적으로 남겨 있다. 르누아르가 그린 대상은 주로 어린 소녀와 여성으로, 이들은 모두 미소를 머금고 무언가에 열중하는 모습을 보인다. 마치 행복이 무엇인지 알려주는 듯한 표정이다. 빛을 직접적으로 그리지 않고도 그림에서 자연광이 느껴지도록 녹여낸 르누아르의 작품을 감상할 때만큼은 그 어떤 인위적인 표현을 찾을 수 없다. 화사한 색감 덕분인지 마치 저 너머에 창문이 있을 것만 같다. 이러한 상상 속 장면은 르누아르의 풍경화에서 뿐만 아니라 인물화를 볼 때에도 마찬가지로 떠오른다.

〈책 읽는 여인〉은 르누아르의 화풍이 무르익은 노년기에 탄생한 작품으로, 르누아르가 대중들에게 이름을 알렸던 찬란한 시기에 그린 대작이다. 르누아르 화풍의 대표적 특징으로 볼 수 있는 부드러운 붓 터치와 밝고 화사한 색감이 돋보이는 작품이다. 붉게 상기된 볼과 입꼬리가 살짝 올라간 여인의 모습에서 우리는 편안함과 여유로움을 느낀다. 그 외에도 만개한 꽃이 담긴 화병과 화려한 모자, 안락함의 상징인 소파, 레이스 장식 등 눈을 사로잡는 작은 요소들이 시선을 분산시키며 그림을 한층 더 풍성하게 만든다.

르누아르의 인물화는 목적에 따라 두 가지로 분류된다. 지인들을 모델로 삼아 자연스러운 모습을 연출한 인물화와 경제적 어려움을 극복하기 위해 시작한 생계 수단으로서의 초상화가 그것이다. 초상화는 주로 부유한 사람들의 의뢰를 받고 그렸다. 그렇기에 자유로운 표현에 제한이 따르기는 했지만, 궁중 화가들처럼 격식을 갖추거나 엄격한 초상화의 전형을 따르지는 않았다.

르누아르가 추구했던 화풍은 지인들의 초상화를 그릴 때 더욱 자유롭게 발현되었다. 평소 친분이 있던 클로드 모네와 그의 부인 카미유를 그릴 때는 주로 사적인 공간에서만 볼 수 있는 내밀하고 친밀한 일상을 담아내려 했다. 휴식을 취하며 늘어져 있거나 책을 읽다 잠든 자연스러운 모습은 보는 이로 하여금 편안함을 느끼게 한다.[1] 〈샤르팡티에 부인과 아이들Madame Charpentier et ses enfants〉에서 드러나듯 르누

1 페터 파이스트, 『피에르 오귀스트 르누아르』, 권영진 옮김, 마로니에 북스, 2005, p.32.

아르는 대상을 있는 그대로 사실적으로 그리기보다 그림 전체의 이미지와 상황을 이상적 화풍으로 변환하는 데 집중했음을 알 수 있다.

열세 살의 나이에 처음 기술 훈련소에 들어간 르누아르는 도자기에 그림을 그려 넣는 것으로 화가의 길을 걷기 시작했다. 주로 접시와 찻잔 같은 식기 용품에 꽃이나 목가적인 풍경을 새기는 일이 주업무였다. 매끄럽고 반짝이는 도자기의 특성을 살려 장식적인 소재를 돋보이게 할 기법을 연구했는데, 이렇게 다져놓은 기술은 훗날 르

피에르 오귀스트 르누아르, 〈샤르팡티에 부인과 아이들Madame Charpentier et ses enfants〉,
1878, 캔버스에 유채, 153.7x190.2cm,
메트로폴리탄 미술관Metropolitan Museum of Art

누아르의 작품 세계에도 영향을 미친 것으로 보인다.

사진 기술이 도입되고서 초상화가 사진에 자리를 내어주었듯이, 생활을 편리하게 해주는 기술의 발전이 누구나에게 반가운 것만은 아니었다. 도자기에 그림을 찍어내는 기계가 생긴 이후 르누아르는 더 이상 일을 이어갈 수 없었다. 약 4년 동안 화공으로 일했지만 정식으로 그림 교육을 받은 화가가 아니었기에 르누아르는 실력과 무관하게 당대 미술 평단에서 높은 평가를 받지 못했다. 1864년 살롱전에 〈염소와 함께 춤추는 에스메랄다La Esmeralda〉를 첫 출품해 입선

피에르 오귀스트 르누아르, 〈르 피가로를 읽는 모네 부인Madame Monet lit Le Figaro〉,
1872-1874, 캔버스에 유채, 53x71.7cm,
칼루스트 굴벤키안 미술관Calouste Gulbenkian Museum

한 이후 계속해서 입선과 낙선을 반복하면서 그의 화풍은 다양한 변화를 거쳐 기량을 발휘하는 전성기로 나아간다. 긴 세월 동안 다작을 하면서도 타성에 젖지 않고 변화하는 데 두려움이 없었던 르누아르는, 그제야 든든한 후원자와 컬렉터들로부터 성실함과 열정을 인정받을 수 있었다.

즐겁고 유쾌하고 아름다운 것

말년에 성공 가도를 달리기까지는 르누아르의 든든한 후원자이자 동료 폴 뒤랑 뤼엘Paul Durand-Ruel, 1831-1922의 공이 컸다. 뤼엘을 통해 다른 인상주의 화가들과 활발히 교류할 수 있었으며, 무엇보다 인상주의 화가의 일원으로 예술적 견해를 자유롭게 나누고 수차례 전시를 열 수 있었다. 게다가 뤼엘은 특별전을 개최해 르누아르의 작품 110점을 전시하기도 했다.

한편 프랑스 정부는 뤽상부르 미술관Musée du Luxembourg에 르누아르의 작품을 소장하기 위해 작품 제작을 요청한다. 뤽상부르 미술관은 1750년에 세워진 프랑스 최초의 국립현대미술관으로 이곳에 작품이 소장된다는 것은 화가에게 큰 의미였다. 이를 발판으로 르누아르는 예술적 지평을 넓혀가며 어느 정도 수익을 창출할 수 있었다.

이 모든 일들은 르누아르가 작품 활동을 이어가는 동력이 되었다. 여러 방면에서 그의 말년은 가난했던 청년 시절과 달리 심적으로나 경제적으로나 풍족한 시기였다. 그렇지만 모든 인간사가 행복으로만 가득할 수 없듯, 르누아르의 삶에도 죽음과 이별, 그리고 슬픔과 외로움이 비켜가지 않았다.

꿈꾸었던 이상을 담아

가난 때문에 친구 집에서 숙식을 해결하며 근근이 생계를 이어갔을 때에도 르누아르의 손에서 탄생한 작품들은 한결같이 밝고 즐거운 분위기로 가득했다. 50대 중반 이후 근육이 마비되는 류머티즘이 발병하면서 그는 건강을 회복하기 위해 프랑스 남부로 이사를 간다. 이미 병세는 악화되었지만 그의 그림에서는 여전히 행복이 가득 펼쳐진다. 굳어가는 관절 때문에 손에 붓을 묶어 그림을 그렸다는 일화는 르누아르의 생애를 담은 영화 〈르누아르〉(2012)에서도 확인할 수 있다. 47킬로그램의 야윈 몸을 이끌고 지팡이를 짚거나 휠체어에 의존한 르누아르의 하루하루는 위태로웠다. 스스로 몸을 가누지 못하는 상태에서도 그림에 대한 열정은 예술을 향한 그의 가장 진실된 면모를 고스란히 드러낸다.

설상가상으로 그의 아내 알린 샤리고Aline Victorine Charigot, 1859-1915마저 이듬해 병환으로 세상을 떠난다. 제1차 세계대전 발발 후 전쟁에서 부상 입은 두 아들을 떠나 보내던 순간까지도 남편을 간호하던 부인이었다. 르누아르의 그림 곳곳에 종종 등장했던 아내의 모습을 보면 르누아르가 그녀를 얼마나 사랑했는지 알 수 있다. 이쯤 되면 르누아르의 후기 작품에 우울한 기색이 전혀 느껴지지 않는 것이 이상할 정도다. 의도적이었든 의도적이지 않았든 그림에는 화가의 삶이 고스란히 반영되기 마련이니 말이다.

"나에게 있어 그림이란 사랑스럽고, 즐겁고, 예쁘고도 아름다운 것이어야 한다."

2016년 서울시립미술관에서 열렸던 〈르누아르의 여인〉전을 관람하면서 가장 눈에 들어왔던 이 문구는, 그가 어떤 마음으로 그림을 그렸는지를 함축한다. 르누아르는 혼란스러운 사회에서 오는 여러 문제나 자신이 처한 경제 상황으로 인한 우울감을 작품에 담아낼 이유가 없다고 생각했다. 오히려 그림을 그릴 때만큼은 현실에서 한 발짝 물러나 좋은 감정만을 남기려 했다. 즐겁고 유쾌한 마음으로 대상을 바라보았든, 그리는 대상이 실제로 유쾌한 감정이었든 르누아르 예술의 중추 역할은 '행복'이다.

그의 확고한 예술관으로 미루어 볼 때 르누아르의 작품을 단순히 고전주의 화풍에 감화된 것으로만 해석하고 정의하기에는 아쉬운 부분이 있다. 그의 그림에는 시대적 정황이나 개인사를 통해 발견되는 유토피아적 세계관이 또렷하게 드러나기 때문이다. 르누아르뿐 아니라 19세기 화가들의 경우, 특히 유럽권에서는 산업혁명과 전쟁으로 혼란스러웠던 시기에 맞서 이상향과도 같은 아름다운 그림을 그리는

앨버트 조셉 무어, 〈사과Apple〉, 1875, 캔버스에 유채, 50.8x29.2cm, 개인 소장

풍토가 유행처럼 번졌디. 온실처럼 꾸며진 공간에서 여인들이 독서를 하거나 실타래를 감고, 누워서 휴식을 취하는 장면들은 현실과는 동 떨어진 낙원의 세계를 펼쳐 보이는 듯하다.

대표적인 예로 영국 화가 앨버트 조셉 무어Albert Joseph Moore, 1841-1893와 존 윌리엄 고드워드John William Godward, 1861-1922의 그림을 보면 대개 이러한 유토피아적 요소를 다룬 화가들의 특징을 알 수 있 다. 신고전주의 화가로 분류되는 무어의 작품 〈사과Apple〉에서 여인 들이 몸에 걸친 드레이퍼리drapery는 감촉이 그대로 느껴질 만큼 생 생하다. 그리스 신화 속 여신을 연상시키는 여인들이 시간과 공간을 알 수 없는 곳에서 편안한 휴식을 취하는 모습은 언뜻 평범한 일상을 그린 듯하지만, 도상해석학적으로 연구된 자료를 보면, 이 시기 수면 모티프를 현실 도피로 분석하기도 한다.

"자연은 사라지기 쉬운 영역으로 그 잠시의 아름다움을 영속화 하기 위해서는 인위적인 힘이 더해져야 한다."[2]

아름다움과 인공적인 미에 관한 담론은 1857년 샤를 보들레르 Charles Pierre Baudelaire, 1821-1867의 『악의 꽃Les Fleurs du mal』이 출판되 면서 전파되었다. 영속적인 아름다움과 시간에 따라 변하는 가변적 인 속성에 관한 주제는 사조를 막론하고 강한 영향력을 행사하며 당

2 Charles Baudelaire, 『The Painter of Modern Life Essays』, London: Phaidon Press, 1995, p.31.

시 파리뿐 아니라 영국을 비롯한 유럽 전역의 예술가들에게 영향을 주었다. 작품에 장식적인 요소가 더해질수록 예술은 현실에서 마주하는 모습보다 더 아름다워진다. 경우에 따라 진실보다 허구가 더 아름답고 가치 있다는 관점은 사실주의 화가들의 시각과 출발점부터가 다르다.

이는 19세기 중엽부터 집중적으로 나타난 화풍의 특징으로, 인상주의 화가였던 르누아르도 여기에서 크게 벗어나지 않는다. 르누아르의 작품에서 두 자매가 세상 걱정 따위 하나 없는 듯 피아노를 치는 장면과 영속화된 미를 찬양했던 보들레르의 관점은 유사한 감정을 불러일으킨다. 그렇다면 즐거운 한때를 보내며 책을 읽거나 피아노를 치는 자매는 르누아르가 관찰했던 실제 세상이 아닌 추구하는 이상에 가까운 것일지도 모른다.

누군가는 예술가들에게 현실 그대로를 솔직하게 고발해야 할 의무가 있다고 요구하겠지만, 르누아르에게 그림은 내면 깊이 잠재된 우울함을 치유하는 유일한 수단이었다. 아름다움은 자연스러움보다 인위적인 것에 가까우며, 시간의 흐름 속에서 변하지 않도록 지켜줘야 하는 대상이 된다.

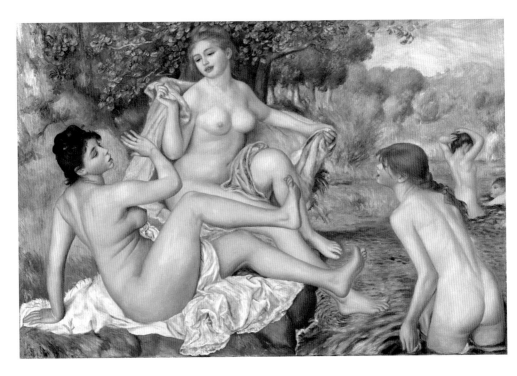

피에르 오귀스트 르누아르, 〈목욕하는 여인들Les Grandes Baigneuses〉, 1884-1887,
캔버스에 유채, 1178x170.8cm, 필라델피아 미술관Philadelphia Museum of Art

새로운 시도를 위한 과도기일까, 혼란의 방랑기일까

르누아르의 작품에 두드러지는 변화가 보인 건 1880년대부터다. 초기에 나타났던 자유로운 필치와 흩날리듯 찍어낸 터치는 후기 작품으로 갈수록 점차 사라지고, 그 자리에는 보다 견고한 형태와 사실적인 인체 묘사가 대신하기 시작한다. 인물을 사실적으로 그리기보다 이상화된 모습으로 담아내기 위해 고전주의 양식을 따른 것은 르누아르가 1880년대 초 이탈리아를 여행하면서 접한 이탈리아 화가 라파엘로 산치오^{Raffaello Sanzio, 1483-1520}의 그림과 폼페이 벽화 때문이었다. 인상주의가 태동하기 이전의 미술에 감화된 그는 라파엘로의 작품을 보고 동료 뒤엘에게 "라파엘로의 작품은 지식과 지혜로 가득 찼다. (…) 나는 앵그르의 유화를 좋아하지만 거대하고 단순한 프레스코화 역시 매우 훌륭하다고 생각한다."[3]며 편지를 쓰는가 하면, 샤르팡티에 부인에게는 다음과 같이 말하며 빛의 효과에 대해 감탄했던 감흥을 기록한다.

"라파엘로는 야외에서 그림을 그리지 않았지만, 그의 프레스코화는 햇빛으로 가득 차 그가 태양을 관찰했다는 사실을 알 수 있다."[4]

3 페터 파이스트, 『피에르 오귀스트 르누아르』, 권영진 옮김, 마로니에 북스, 2005, p.55.

4 앞의 책, p.55.

피에르 오귀스트 르누아르

47

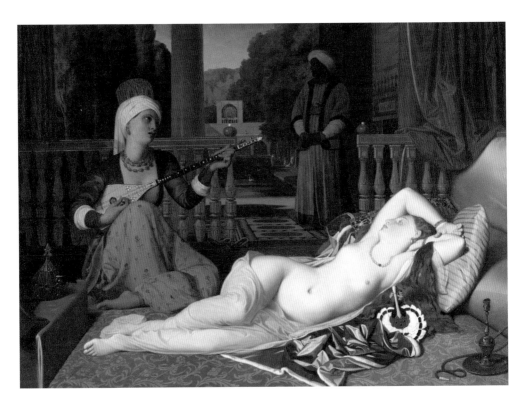

장 오귀스트 도미니크 앵그르, 〈노예와 함께 있는 오달리스크L'Odalisque à l'esclave〉,
1839-1840, 캔버스에 유채, 72.1x100.3cm, 하버드 아트 뮤지엄Harvard Art Museum

또한 '앵그르풍'의 시기라고도 불리는 이때의 그림들은 프랑스의 신고전주의 화가 장 오귀스트 도미니크 앵그르Jean Auguste Dominique Ingres, 1780-1867의 작품을 위시하여 고전주의 화풍에 심취했던 르누아르의 실험적 행보를 드러낸다. 갑작스레 화풍이 바뀌었던 탓에 미술비평가와 미술사가들은 르누아르가 막다른 골목에서 갈 길을 잃은 것 같다며 혹평하기도 했다.

배경과 대상이 어우러지는 이전의 감각적 인물화와 달리 비현실적으로 보이는 〈목욕하는 여인들The Great Bathers〉에 적용된 기법 또한 오히려 과거로 퇴보하는 듯한 인상을 주었기 때문에 많은 사람의 공감을 얻어내지 못했다. 제작 기간만 3년이 걸렸다고 알려진 이 작품 속 풍경은 마치 여신들이 사는 신전, 혹은 지상낙원처럼 보인다. 비너스 조각상의 포즈를 차용한 여인들은 부드러운 살결과 풍만한 육체를 과감히 드러내며 앵그르가 그렸던 여성의 모습과 유사한 지점을 공유한다.

앵그르의 작품 속 여성의 육체는 지금 관점에서는 아름답게 묘사된 것으로 보이지만, 당시에는 호평만 있지 않았다. 르네상스 화가들이 이상적인 미를 좇기 위해 그랬듯, 앵그르의 작품 역시 실제 모습보다 과하게 인위적이라는 이유에서였다. 보들레르는 "여인들이 마치 부풀어 오른 풍선 같다"거나 "앵그르는 미의 웅장한 이미지를 구현하는 데 기술적인 재능이 있지만 천재 화가들에게서 보이는 활

기찬 기질은 겸여되었다"라고 지적하기도 한다.[5]

르누아르의 누드화가 특별한 또 하나의 이유는, 고흐와 모네 등
당시 인상주의 화가 대부분이 중산층의 여가 생활을 주요 소재로 삼
아 정형화된 형태와 견고한 터치를 벗어나 점차 윤곽선의 경계를 흐
리게 하고 색채 표현에 집중하는 특징을 보인 데 반해, 르누아르는
초기 작업부터 후기에 이르기까지 파리 부르주아의 일상보다 차분
하고 정적인 느낌의 인물화에 초점을 두었기 때문이다. 바로 이 점이
후대의 많은 미술사학자가 르누아르를 인상주의 화가들과 분리하는
이유다.

르누아르는 결국 1882년에 개최된 제7회 인상주의 전시회에 작
품을 출품하지 않는다. 대신 살롱전에 인물화를 내걸어 인상주의와
의 결별을 암묵적으로 선언한다. 유행하는 그림 스타일에 얽매이지
않으려 했던 특정 시기는 예술가로서 지닌 잠재된 야망을 꽃피웠던
전환점이기도 하다.

한 사람의 화풍이 모든 작품에서 일관되게 나타날 수 없듯이, 같

5 Charles Baudelaire, 『The International Exposition of 1855』; 외젠 들라크루
아(1798-1863)는 1855년 파리 만국박람회에서 앵그르의 작품 전시회를 보고 "바
보 같다. 다소 거만한 방식으로 표현했다. (…) 이것은 불완전한 지성을 완벽하게
표현한 셈이며, 노력과 가식만이 있을 뿐 자연스러움은 어디에도 찾아볼 수 없
다."며 인공적인 형태를 비난했다. Eugène Delacroix, 『Journal』, 1855년 5월 15
일; 찰스 랜든(1850-1903)은 앵그르의 〈그랑드 오달리스크Grande Odalisque〉
를 보고 "뼈, 근육, 피가 없고 생명도 없고 구호도 없다. (…) 화가가 의도적으
로 실수한 게 분명하다."고 형태적 부자연스러움에 불만을 토로했다. Charles
Paul Landon, 「Salon de 1814: Annales du Musée et de l'Ecole moderne
des Beaux-Arts」, Paris: Annals du musée, 1814, quoted in Manuel Jover,
『Ingres』, Paris: Terrail, édigroup, 2005, p.87.

은 목표를 지향하며 결성된 모임일지라도 예술적 가치관이 완벽하게 일치할 수 없는 것은 당연한 일이다. 어쩌면 전혀 다른 길을 가고자 했던 이들을 미술사 계보의 편의상 하나의 이름으로 묶어둔 것은 아닐까 싶다. 기법과 구도, 색채 등 여러 면에서 극명한 차이를 보이는 다음 두 작품이 이를 방증한다.

장 오노에 프라고나르Jean Honoré Fragonard, 1732-1806의 〈책 읽는 소녀La Liseuse〉, 세잔의 〈부인과 커피포트La femme a la cafetiere〉 두 작품은 인물의 자세, 색감, 전체적인 구도와 분위기, 무엇보다 대상을 향한 시선에서 전혀 다른 방식을 취하고 있다.

르누아르의 〈책 읽는 여인〉은 어느 작품과 가까울까? 세잔의 작품보다 약 100년 앞섰던 프라고나르의 작품과 공통된 요소를 지닌 것으로 보인다. 세잔의 초상화는 무표정한 인상과 경직된 자세, 그라데이션 효과가 거의 없는 단조로운 의복 묘사, 굵은 윤곽선으로 형태만 그어놓은 듯한 얼굴 등 모든 요소에서 왠지 모를 삭막함이 느껴지기 때문이다. 반면, 프라고나르와 르누아르는 인물을 바라보는 시선부터 표현해내는 방식까지 닮았다. 이 둘의 공통된 행적은 그저 이탈리아 여행에서 예술적 영감을 얻은 것뿐인데 말이다.

18세기 화가 프랑수아 부셰François Boucher, 1703-1770에게 미술 지도를 받았던 프라고나르는 아카데미 '로마상Prix de Rome'을 수상해 로마에서 유학할 기회를 얻고, 약 3년 동안 그곳에 머무르며 이탈리아

장 오노에 프라고나르, 〈책 읽는 소녀La Liseuse〉, 1769, 캔버스에 유채,
81.1x64.8cm, 워싱턴 내셔널 갤러리**National Gallery of Art, Washington**

폴 세잔, 〈부인과 커피포트La femme a la cafetiere〉, 1890~1895, 캔버스에 유채,
130.5x97cm, 오르세 미술관Musée d'Orsay

의 여러 지방을 여행했다. 1760년에 여행을 마치고 돌아온 그는 당시 성행했던 종교화와 역사화가 아닌, 소녀들의 초상화를 그리며 신고전주의 화풍으로 방향을 전환했다. 이러한 정황으로 보았을 때 화가들의 화풍은 단순히 작품이 제작되었던 시기와 사조만으로 특징이 나누어지기보다 언제 어떤 장소에서, 어느 화가에게 매료되었는지에 깊이 영향받는다는 걸 알 수 있다.

우리는 인물화를 감상할 때 습관처럼 그림 속 인물이 실제 모델과 얼마나 닮았는지 궁금해하고 의식적으로 그 대상과 비교한다. 이때 기억해야 할 한 가지는 두 대상이 같은 사람일지라도 그리는 사람에 의해 큰 차이가 생긴다는 점이다. 투박하고 성의 없는 터치로 그려진 대상에 화가의 애정 어린 시선이 담겼을 리 만무하고, 그런 무관심 속에서 온화한 색감을 잘 사용하기란 힘든 일이다. 물론 예외도 있다. 그림 속 인물이 그저 피사체로 기능하면서 사물의 덩어리로 존재하거나 파블로 피카소와 인연을 맺었던 수많은 여인들처럼 뮤즈이자 감정선을 유발하는 도구일 때가 그렇다. 이렇듯 인물화는 수많은 해석의 가지들이 뻗어 있는 영역이다.

다시 르누아르의 이야기로 돌아가 보자. 화가로서 인생에서 겪는 가장 큰 위기는 그리는 대상을 보지 못하는 것, 그다음으로는 그림을 그릴 두 손이 마음처럼 움직이지 않는 상황일 것이다. 니스에 작업실을 얻은 1912년, 르누아르의 팔은 마비되었고, 그는 크게 절망

했다. 이 시기에 그의 작품이 경매에서 고가에 팔린 것은 참으로 아이러니한 일이다.

행복한 사람들의 모습을 화폭에 펼쳤던 르누아르의 노년은 건강 악화와 회복을 반복하는 와중에도 힘겹게 그림을 하나씩 완성하며 서서히 저물어갔다. 적어도 약 10년 동안 그는 단 한 번도 작품 활동에 소홀하지 않았다. 매일 아침 이젤 앞에서 그림을 그리고, 전시회 출품에 주력했다. 고통 속에서도 작업을 이어가려는 몸부림은 1919년 〈목욕하는 여인들Les baigneuses〉을 남기며 끝을 맺는다. 지상 낙원에서 평온하게 누워 있는 두 여인은 우거진 올리브 나무 밑에서 따스한 햇살을 받아 행복한 모습이다. 평범한 소재임에도 르누아르의 인고의 시간을 아는 이라면 생기로 가득한 화면을 보면서도 깊은 슬픔을 느낄지 모르겠다.

클로드 모네
Claude Monet,
1840-1926

슬픔 속에서 피어난 수련

이건희 컬렉션

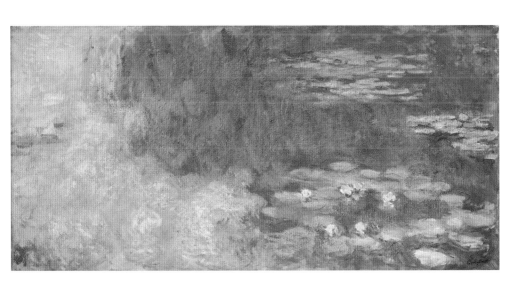

클로드 모네, 〈수련이 있는 연못Le Bassin aux Nymphéas〉, 1919-1920,
캔버스에 유채, **100x200cm**

이건희 컬렉션으로 소개된 클로드 모네의 〈수련이 있는 연못Le Bassin aux Nymphéas〉은 화면 가득 수련으로 찬란하다. 일렁이는 물결로 수면과 하늘의 경계를 흐리고, 선명한 필치와 색감으로 아름다운 지베르니 정원을 한껏 담아낸 이 작품은 갈수록 옅어지는 붓질로 수면 위에 떠 있는 꽃을 추상적인 형태로 보이게 한다. '수련' 연작의 표현 기법은 무엇보다 모네의 초·중반기 작업에서 보이는 집요함의 연장선이라 봐도 무방하다. 〈건초더미Les Meule〉나 〈루앙 대성당La Cathéadrale de Rouen〉을 탄생시키기 위해 오롯이 한곳에서 같은 대상을 바라보며 외적인 요소에 의지해 변화를 탐구했듯, 〈수련이 있는 연못〉의 연작 또한 그러한 과정으로 대상이 지니는 다양한 변주를 보여준다.

1883년에 지베르니Giverny로 이주한 모네는 약 10년이 되던 해

엡트 강Epte River의 물을 우회하여 연못을 확장하고, 꽃과 나무, 관목을 두르며 수련으로 그 안을 채웠다.[1] 모네의 다른 작품에 등장하는 일본식 아치형 목재 다리도 모네가 직접 설치한 것으로, 지베르니 정원 곳곳에 모네의 손길이 닿지 않은 곳이 없다.

하지만 다른 작품들과 달리 〈수련이 있는 연못〉에서는 대상의 구체적인 형상을 구분하는 대신 마치 추상화처럼 표현했다는 점에서 독특하다. 지베르니 정원이 실존하는 장소인지 모르는 사람이라면 아마 모네의 상상 속 그 어딘가의 장소를 묘사한 것이라 생각할지도 모른다. 후대의 미술사학자들이 모네의 이 연작을 보며 '모호한 색채의 혼합' '빛의 광선이 부자연스러운 조화'라고 평가했던 이유도 그 때문이다.

인상주의의 시작

누군가의 성향을 파악하려면 그 사람이 사는 공간을 봐야 한다는 말이 있다. 가장 사적인 공간을 잘 가꾸지 못하는 이가 다른 일에 꼼꼼할 리 만무하고, 매사에 센스가 넘치는 사람이라면 그가 사는 집에서도 그 성향이 드러나는 법이기 때문이다.

가지런히 정리된 나무와 맑은 연못, 촘촘하게 심은 꽃으로 가득

1 김정일, 『내 손 안의 미술관, 클로드 모네』, 피치플럼, 2019, p.125.

한 정원을 마주한다면 그곳 주인의 모습을 상상했을 때 그려지는 이미지는 대개 비슷할 것이다. 모네는 약 43년 동안 파리 근교에 있는 마을 지베르니에 거주하면서 정원을 만들고, 그 정원을 모델 삼아 '수련' 연작을 탄생시켰다. 손수 가꾼 정원을 화폭에 담아내는 모네의 예술가적인 생애를 이해하기 위해 그의 정원을 직접 방문하는 것보다 확실한 방법이 또 있을까. 지베르니는 지금도 모네의 발자취를 느끼려는 방문객들 덕분에 유명 관광지로 꼽히고 있다.

화가이자 원예가였던 모네는 정원을 더 확장하기 위해 대지를 구매하고, 연못을 만들기 위해 물을 끌어와 수련을 띄웠다. 직접 설계한 일본식 아치형 목재 다리까지 모든 것이 모네의 작품이라 할 수 있다.

모네와 함께 피사로와 르누아르, 에두아르 마네^{Edouard Manet, 1832-1883} 등 인상주의 화가들은 1863년 개최된 〈낙선전^{Salon des Refusés}〉

모네의 정원(**84 Rue Claude Monet, 27620 Giverny**),
ⓒ**Foundation Monet**

에 작품을 출품하면서 본격적인 활동을 시작한다. 미술계 안에서 규칙처럼 굳어져왔던 문법에 거리를 두기 시작한 이들은 기존의 관습에 저항하며 작품을 진취적인 방향으로 이끌어간다.[2] 이를테면 보수적이고 엄격한 기성 집단을 만족시킬 만한 안정적인 구도나 색채를 일체 적용하지 않는 새로운 그림을 내놓은 것이다. 오랜 시간 이어져온 관습적 주제나 소재가 결여된 파격적인 작품이었기에 보는 이에 따라서는 신선함을 넘어선 반격으로 받아들이기도 했다. 결국 〈낙선전〉은 나폴레옹 3세의 허가와 니외베르케르커 백작Émilien de Nieuwerkerke, 1811-1892의 주도로 개최된 전시였음에도 혹평의 여파를 이기지 못하고 단 한 번의 개최로 막을 내리고 말았다.

1873년 무렵 모네는 〈살롱전〉이라는 공식 전람회에 참가하지 못한 이들을 주축으로 화가와 조각가, 판화가로 구성된 '무명예술가협회'를 결성한다. 무명예술가협회의 일원은 1886년까지 총 5회에 걸쳐 인상파 전시회에 작품을 출품하는데, 모네는 주로 건초더미나 포플러 나무, 파리 곳곳의 전경을 소재로 삼은 풍경화를 선보였다. 당시 모네에 대한 평가는 그다지 긍정적이지 않았다. 1874년 개최한 협회의 첫 전시에서 모네의 〈인상, 해돋이Impression, Soleil levant〉(1872)를 본 비평가들의 반응은 싸늘했다. 비평가 루이 르루아Louis Leroy, 1812-1885가 전시 작품들을 모두 미완성으로 간주하고 조롱하는 어조로 '인상주의'라는 말을 뱉으면서 이 사조의 이름이 탄생했다는 일화는

2 앞의 책 참고.

클로드 모네, 〈건초더미Les Meule〉, 1891, 캔버스에 유채, 60x100.5cm,
시카고 미술관Art Institute Chicago

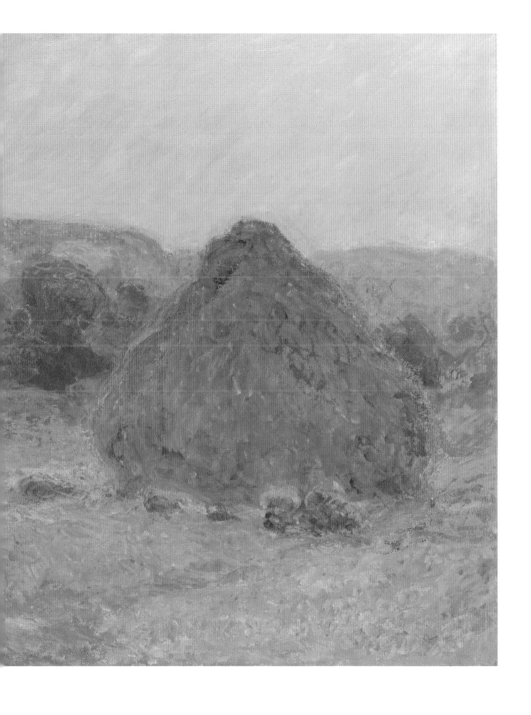

유명하다.

인상주의가 일으켰던 사회적 파장과 미술사의 새로운 동향을 논하기 전에 유념해야 할 사실은 그들이 단지 관습에 저항하기 위해 그림을 그린 건 아니라는 점이다. 지금 시각에서 보면 모네의 작품에서 그리 파격적으로 느껴질 만한 요소는 없다. 수많은 사조를 이끌었던 선구자에게서 보이는 비판 의식을 모네의 작품에서는 찾기 어렵다. 마네의 〈풀밭 위의 점심 식사Le Déjeuner sur l'herbe〉(1863)처럼 두 명의 신사와 함께 벌거벗은 여인이 등장한 것도, 도덕성에 위배될 만한 소재가 포함된 것도 아니다. 시시때때로 변하는 색감을 충실하게 담아내는 데 의무를 다한 흔적 외에는 전위적인 행동 양식이 발견되지 않는다. 단지 흩날리는 붓 터치와 빠르게 변화하는 빛을 포착하여 대표적인 '외광파 화가'의 면모를 드러낼 뿐이다. 그래서 그는 루앙 대성당, 건초더미, 수련 등 특정 장소나 한 가지 대상을 여러 개의 연작으로 이어가는 특징을 보인다. 놀랍게도 연작에서 포착되는 미묘한 변화는 눈에 띄는 다양성을 보이지는 않지만 시간의 흐름을 고스란히 전달한다.

성공과는 거리가 멀었던 모네를 인정받는 예술가 반열에 올린 것은 그가 몇 년에 걸쳐 작업한 '건초더미' 연작이었다. 파리의 갤러리에 15점의 건초더미 연작을 처음 전시한 이후 모네는 계속해서 같은 장소에서 건초더미를 관찰하며 이를 색다르게 구현해낸다. 푸르

스름한 목초지 가운데에 놓인 핑크빛 건초더미는 해질녘 그늘과 함께 어두워져 우울한 감정을 불러일으키는가 하면, 차가운 계절이 찾아옴과 동시에 긴 겨울을 견디듯 우직한 덩어리가 된다. 시간이나 계절, 날씨, 빛의 양, 혹은 건조 상태에 따라 시시각각 정직하게 변하는 특성이 있는 건초는 모네에게 매력적인 소재였다. 건초의 형태도 자연 그대로의 변화에 순응하듯 다양한 심상을 제공했기에 한 가지 대상으로 다작을 남기는 것이 가능했을지 모른다.

이처럼 변화무쌍한 실외 풍경을 주로 그렸던 모네는 아이러니하게도 마지막 작품은 실내 스튜디오에서 마무리한다. 야외에서는 대략적인 스케치만 빠르게 본뜬 후 기억에 의존하여 그림을 마무리했지만, 말년에는 시력 때문에 더 이상 그런 방식으로 그림을 그릴 수 없었기 때문이다. 건강 악화와 동시에 찾아온 시력 저하는 모네가 자신의 공간을 한 편의 그림처럼 아름답게 꾸미게 된 결정적인 이유이기도 하다.

슬픔 속에 피어난 수련

250점에 달하는 수련을 그린 모네가 제1차 세계대전에 참여한 전사자들을 추모하고자 그린 마지막 작품이 오랑주리 미술관Musée de

l'Orangerie에 전시된 〈수련Nymphéas〉 연작이다. 이 연작은 모네가 그려왔던 여느 풍경화보다 자연을 사랑했던 화가의 따뜻한 시선이 느껴지는 대표 작품 중 하나로, 세상에 나온 지 한참 후인 1950년이 되어서야 대작으로 평가받는다. 이 과정에서 이전까지 그의 작업실에 방치되었던 다른 작품들도 함께 발굴되어 재조명된 것은 반가운 일이다.

처음 모네를 비롯한 인상주의 화가들의 작품을 인정하고 진가를 알아본 이들은 미국의 컬렉터들이었다. 모네 생전에 그의 작품들은 프랑스에서 그야말로 찬밥 신세였다. 모네가 작고한 후 그의 둘째 아들 미셸 모네Michel Monet, 1878-1966가 사후에 아버지의 작품 100여 점을 국립미술관이 아닌 마르모탕 미술관Musée Marmottan Monet에 기증한 이유도 아마 조국으로부터 외면당한 지난날에 대한 아픔이 있었기 때문일지도 모른다.[3] 폴 마르모탕Paul Marmottan, 1856-1932에 의해 설립된 마르모탕 미술관은 파리 16구에 위치해 있으며 300여 점의 인상파 작품을 소장하고 있다. 전 세계에서 모네의 그림을 가장 많이 가지고 있기도 한데, '모네 전시실'을 따로 마련해 모네가 지베르니 작업실과 노르망디 해변, 아르장퇴유Argenteuil 등지에서 그렸던 작품들을 전시한다.

〈수련〉 연작이 탄생하던 때 모네의 나이는 84세였다. 모네가 그의 두 번째 부인과 큰 아들을 모두 잃고 혼자가 된 이후에 제작되었다. 가족을 먼저 보낸 슬픔은 이때가 처음이 아니었다. 모네의 첫 번

3 파리의 마르모탕 미술관은 미술 작품 컬렉터였던 마르모탕의 저택이었다가 1934년 사립미술관으로 바뀐 곳이다. 김영애,『나는 미술관에 간다』, 마로니에북스, 2021, p.63.

째 부인 카미유 동시외$^{Camille\ Doncieux,\ 1847-1879}$는 모네의 작품에 종종 등장하는 모델이자 예술적 영감을 부여하는 유일한 뮤즈였다. 아내의 임종 직전, 달라지는 아내의 안색까지 포착했던 모네는 그녀와 함께하는 모든 순간을 기록하려 했을 만큼 그녀에 대한 애틋한 사랑으로 가득했다. 1892년에 결혼한 두 번째 부인은 1911년까지 그와 함께하다 세상을 떠났는데, 소중한 가족을 모두 잃은 모네에게 수련은 자신이 겪었던 가장 슬픈 시간을 견디게 한 마지막 희망이었다.

오랑주리 미술관에 전시된 2미터 높이에 9미터 길이의 작품을 감상한 이들은 공간 자체의 분위기가 마음을 차분하게 만든다고 말한다. 이는 벽면을 가득 메운 캔버스 크기에서 오는 위엄 때문만은 아닐 것이다. 가로 9미터의 작품이 시각적인 편안함을 줄 수 있었던 이유는 작품 속에 '주인공'이 설정되지 않았기에 가능하다. 쉽게 말

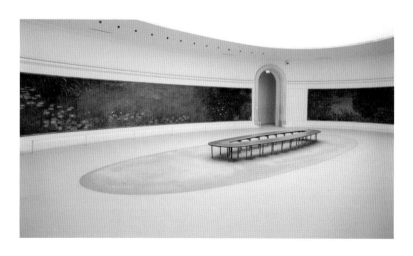

오랑주리 미술관 전경. ⓒmusée de l'Orangerie

해, 어느 대상 하나 튀지 않고 자연스럽게 물 흐르듯 조화를 이루며 이어지는 화면으로 관람자가 화이트 큐브가 아닌 또 다른 세상 안에 있는 듯한 착각을 주기 때문이다.

망망대해와 같은 전시 공간에서 나침반 같은 역할을 한 〈수련〉의 비밀은 균일한 붓질과 적당한 생략에 있다. 시간의 흐름을 순차적으로 나열하듯 강약을 조절하며 화면 전체를 균등한 힘과 호흡으로 분배한 일련의 과정은 그의 그림을 더욱 돋보이게 한다. 때로는 희뿌연 물안개가 느껴지는 구간이 나타나기도 한다. 실제 정원의 모습을 빼곡하게 담아내도 충분한 대형 캔버스를 사용하면서도 자신이 관찰한 모든 것을 세세하게 재현하지 않은 것이 핵심이다. 연못을 비추는 색감과 그로 인해 형성된 정원의 전체적인 분위기를 감상해야 하는 것이다. 세부적인 묘사를 과감히 생략하면서 전체의 인상을 더 또렷하게 만드는 방식을 통해 모네는 관람자에게 '무엇'에 집중해야 하는지를 알려준다.

전면회화의 시초를 알리다

전면all-over회화는 사전적으로 "화면에 일정한 주심을 설정하지 않고 전체를 균질하게 표현하는 회화의 한 경향"을 의미한다. 있는

그대로 해석한다면 캔버스 전면에 물감을 엷게 펴 바른 회화 작품을 총칭하는 용어라고 할 수 있다. 이는 1940-1950년에 걸쳐 미국에서 나타난 '색면회화'의 일환으로, 대표적으로는 바넷 뉴먼Barnet Newman, 1905-1970, 마크 로스코Mark Rothko, 1903-1970, 잭슨 폴록Jackson Pollock, 1912-1956의 작품과 같은 추상화를 일컫는 말이기도 하다. 이 중에서도 특히 미국의 추상표현주의 화가 잭슨 폴록의 액션 페인팅action painting은 전면회화의 특징을 최대한으로 살린 결과물이다. 폴록은 캔버스를 눕혀 물감을 떨어뜨리는 방식으로 화폭의 테두리까지 균등하게 채웠다.

그러나 그보다 더 앞선 전면회화의 시초를 찾아 거슬러 올라가면 그것이 인상주의자들로부터 시작된 것임을 알 수 있다. 전혀 연관성이 없어 보이는 이 두 사조의 연결 고리는 바로 회화의 평면화에 있다. 모네를 비롯한 인상주의 화가들은 2차원의 평면 캔버스에서 3차원의 형태를 구현하려고 하지 않았다. 무엇을 그렸는지 알 수 있을 정도로만 사물을 명시하고, 그 외에는 실제처럼 담아내기보다 대상의 인상을 포착하고 전달하는 데 집중했다. 대신 자신이 사용하고 싶은 색과 붓 터치의 방향, 물감이 지나간 흔적에 자유로운 주관을 더했다. 만일 고흐가 해바라기를 그릴 때 꽃잎 하나하나가 어떻게 보일지 고민했더라면, 혹은 모네가 원근법과 삼각구도를 계산하며 실제 풍경을 사실적으로 묘사했더라면 아마 결과는 크게 달라졌을 것이다.

특히 모네는 흰색, 초록색, 보라색을 적절하게 조합하고 때로는 겹쳐 바르며 물가의 모습을 직접적으로 묘사하지 않으면서 전체적인 느낌을 전한다. 이러한 기법은 추후 발전을 거듭하여 작품을 입체적 환영보다는 점차 평면에 가깝게 만들었다.

자연과 인간, 그리고 시간의 흐름

모네가 자신의 정원을 얼마나 세심히 관찰하고 사랑했는지 볼 수 있어 그가 그린 수련은 더욱 특별하다. 형태는 다르지만, 대상에게서 발견할 수 있는 시간의 흐름을 연작으로 담아내는 방식은 그의 초기작부터 꾸준히 이어져온 방식이다. 대형 캔버스를 다룰 때에도 마찬가지다. 모네는 자연의 순리와 시간을 그대로 담아 하나의 화폭에 그 과정을 함축하려 했다.

계절에 따라 자연스럽게 변하는 정원의 모습에서 자연의 이치를 발견하듯, 모네의 작품은 인간의 삶과 떼어놓을 수 없는 시간과의 관계를 돌아보게 한다. 이는 마치 사람이 탄생한 순간부터 죽음에 이르기까지의 과정을 담은 고갱의 작품 〈우리는 어디서 왔고, 우리는 무엇이며, 우리는 어디로 가는가?D'ou Venons Nous, Que Sommes Nous, Où Allons Nous〉를 연상시킨다. 인간 존재의 근원에 대한 물음을 던진 고

갱의 작품은 스스로도 자신의 역작이라 칭할 만큼 대작으로 꼽힌다.

이 작품은 오른쪽에서 왼쪽 순으로 사람의 탄생을 시작으로 젊은 시절을 지나 고통에 몸부림치는 노년기를 묘사하며 죽음의 3단계를 표현한다. 누구에게나 평등하게 주어진 시간을 피해갈 수 있는 사람은 없다. 사람이 태어난 후에는 자연의 이치에 따라 나이를 먹고, 노년에 이르러 죽음을 맞이한다. 그럼에도 죽음은 우리가 망각하고 외면하는 부분이기도 하다. 고갱은 이러한 수순을 그림 속에 생생하게 묘사함으로써 우리가 인간의 근원에 직면하도록 한다. 모네의 수련 연작이 던지는 메시지도 이와 다를 것이 없다. 모네는 연못의 모든 생명체가 외부 요인에 의해 색과 형태를 바꾸고, 변화된 계절을 맞이함으로써 덤덤하게 세상의 이치에 순응한다는 사실을 수련을 통해 보여준다.

1926년에 86세의 나이로 생을 마감한 모네는 시력을 잃어가는 중에도 온종일 빛을 관찰하고, 그 미묘한 변화와 흐름을 그림에 담아내는 작업을 포기하지 않았다. 결국 작품이 완성될 즈음, 모네의 시각은 백내장으로 거의 손실되었다. 증세가 악화되는 걸 알면서도 그는 상상에 의존하지 않고 빛의 흐름으로 변화하는 연못의 모습을 색다른 관점에서 생동감 있게 그려냈다. 그에게 지베르니 정원은 모네 자신이 정한 미적 요소의 집합체이자, 온전히 빛의 변화에 집중할 수 있게 도와준 소중한 공간이었다.

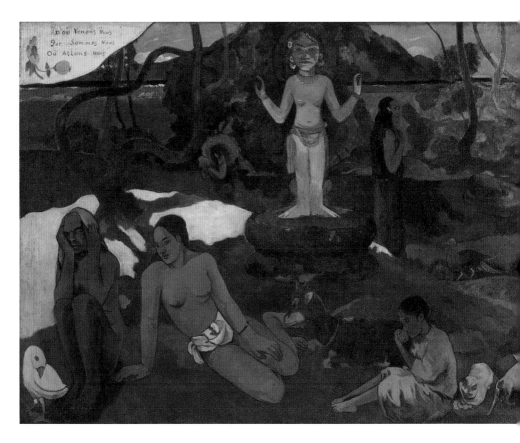

폴 고갱, 〈우리는 어디서 왔고, 우리는 무엇이며, 우리는 어디로 가는가
D'ou Venons Nous, Que Sommes Nous, Où Allons Nous〉, 1897-1898,
캔버스에 유채, 139.1x374.6cm, 보스턴 미술관Museum of Fine Arts, Boston

클로드 모네의
작품 활동 연대표

베퇴유 Vétheuil, 1878-1881

1879년은 모네의 아내가 세상을 떠난 해다. 이 시기에 제작된 〈안개 낀 베퇴유 Vétheuil, effet gris〉(1879), 〈눈 덮힌 베퇴유 교회 Church at Vétheuil〉(1879)는 쓸쓸하고 우울하게 묘사된 풍경을 통해 모네가 아내의 죽음으로 경험한 고통을 담아낸다.

| 1870 | 1875 | 1880 | 1885 | 1890 | 1895 |

아르장퇴유 Argenteuil, 1872-1878

1871년 런던에서 프랑스로 귀국한 후 파리 근교 아르장퇴유에 머물던 시기로, 이곳에서 〈양귀비 들판 Coquelicots, La promenade〉(1873), 〈아르장퇴유 다리 Le pont du chemin de fer à Argenteuil〉(1873-1874) 등의 풍경화를 그렸다.

지베르니 ^{Giverny, 1883-1926}

이 시기에는 대부분 연작을 그렸다. '건초더미'는 약 25점, '포플러'는 15점, '루앙 대성당'은 30여 점의 연작이 제작되었으며, 자연을 소재로 본격적인 작품 세계를 펼쳐갔다. 이 중에서도 특히 이건희 컬렉션으로 공개된 〈수련이 있는 연못〉은 후반기에 속하는 연작으로, 구체적인 형상은 사라지고 버드나무 잎이 수면에 비치는 모습만을 암시하는 특징을 보인다.

| 1900 | 1905 | 1910 | 1915 | 1920 | 1925 |

참고 자료

크리스토프 하인리히, 『클로드 모네』. 김주원 옮김, 마로니에북스, 2005.
콘스턴스 A. 슈라더, 『움직임의 표출』, 조은미 옮김, 정담, 1998.
피오렐라 니코시아, 『모네: 빛으로 그린 찰나의 세상』, 조재룡 옮김, 마로니에북스, 2007.

카미유 피사로
Camille Pissarro,
1830-1903

목가적인 시골 풍경에 담긴 시대의 이야기

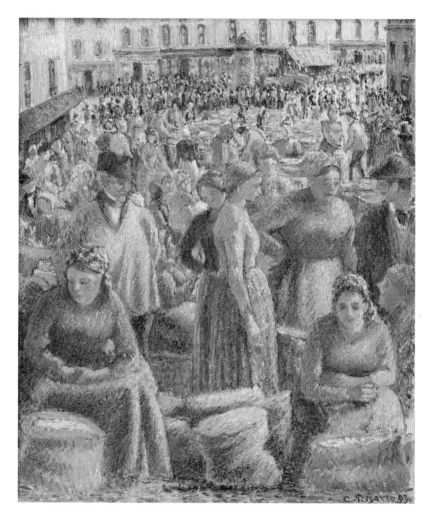

카미유 피사로, 〈퐁투아즈 시장Marché de Pontoise〉, 1893, 캔버스에 유채, 59x52cm

카미유 피사로는 풍경화를 많이 그린 화가로 알려져 있다. 목가적인 자연 풍경에서부터 시대의 풍경까지 그가 화폭에 담아낸 풍경은 온화하면서도 따뜻하다. 이건희 컬렉션에서 선보인 〈퐁투아즈 시장Marché de Pontoise〉도 어느 흔한 시골 마을의 시장터를 그린 그림으로, 따뜻한 색감과 익숙하고 친근한 풍경이 관람자의 마음을 차분하게 다독인다. 그러나 당시의 흔한 풍경을 그린 듯한 이 작품에서 우리가 무엇보다 주목해야 할 점은 작품 속 군중을 통해 드러나는 피사로의 다양한 사회 계층에 관한 관심이다.

중앙부를 중심으로 좌측에 신사복 차림을 한 남성과 오른쪽 끝에 일부만 그려진 남성은 농산물을 판매하고 있는 농부의 모습과 대비된다. 깔끔하게 차려입은 옷과 모자, 허리를 꼿꼿하게 펴고 뒷짐을 진 모습은 19세기 당시 프랑스 신사의 전형을 보여준다. 많은 사람이

피사로를 '인상주의의 아버지'라는 단편적인 수식어로 이해하지만, 피사로는 사회문제와 계급문제에 관심이 많았던 이상주의자이기도 했고, 그런 문제의식을 작품 속에 담아낸 화가이기도 했다.

피사로는 작품에서 보이는 따뜻한 색채만큼이나 온화한 성품을 지녀 조르주 쇠라Georges Pierre Seurat, 1859-1891, 폴 세잔, 빈센트 반 고흐, 폴 고갱 등 인상주의 화가들에게 아버지와도 같은 존재였다.[1] 특히 세잔은 자신의 전시회에서 본인을 피사로의 제자라고 소개해 그에게서 많은 영향을 받았음을 드러냈으며, 지금까지도 세잔의 화법은 피사로의 가르침으로 다져졌다고 알려져 있다. 후기 인상주의가 탄생하는 데 끼친 막대한 영향력 덕분에 오늘날에도 피사로는 늘 '인상주의의 아버지'라고 소개된다. 미술사적으로 높게 평가받는 피사로는, 주로 도시 마을의 풍경과 시골 마을의 정취를 그리며 자신이 머물렀던 장소 곳곳에서 느낀 감흥을 간결한 붓 터치와 난색의 색감으로 담아낸다.

목가적인 풍경의 아름다움을 포착하며 소소한 즐거움을 누렸던 피사로의 작업 방식은 모네의 태도와 닮아 있으며, 새로 옮긴 거처에서의 전원생활과 그곳에 거주하는 노동자들을 생동감 있게 담아내는 방식은 고갱이 지향했던 삶의 모습과 맞닿아 있다. 다만 고갱과 다른 점이 있다면 도시화를 거부하지 않았다는 것이다. 중반기에 속하는 피사로의 작품에서 주요 모티프였던 공장 이미지는 그가 산

1 Patrick Bade, 『Monet and the Impressionists』, Fog City Press, 2003, p.81.

업적 주제를 거부하지 않고 적극적으로 수용함으로써 사회 전반의 변화를 받아들이는 화가였음을 암시한다. 이는 고갱이 급변하는 파리에서 일어나는 산업화의 물결을 등지고 타국으로 이주해 그곳에서 이상향을 추구했던 것과는 사뭇 다른 행보다. 특히 피사로는 1870년부터 1871년까지 벌어진 보불전쟁과 1871년에 일어난 파리 코뮌 Commune de Paris 이후에 산업화를 상징하는 모티프를 적극적으로 받아들임으로써 프랑스 정치 상황에 대한 이해와 관심을 그림에 피력했다. 시장에서 물건을 사는 사람과 파는 사람이 공존하며 북새통을 이루는 〈퐁투아즈 시장〉 또한 피사로가 추구했던 예술 세계가 다양한 측면으로 드러난다.

파사로가 작고하고 70여 년이 흐른 1980년에 파리 그랑팔레 Grand Palais에서는 피사로의 탄생 150주년을 기념하며 회고전이 열렸다. 미국과 유럽을 순회하며 개최된 이 전시를 시작으로 여러 간행물이 출판되었고, 그의 작품을 바라보는 해석도 다양해졌다. 아이러니한 점은 일반인들에게는 그의 명성만큼 인지도가 그리 높지 않다는 점이다. 정확히 말하자면, 주요 작품에 관한 후대의 연구가 제대로 이뤄지지 않았으며 작품 세계를 특징별로 구분하거나 면밀히 정리해놓은 자료가 별로 없다는 뜻이기도 하다. 이는 아마도 피사로의 그림에는 주제나 소재, 혹은 또렷한 관심사와 그것을 담아내는 특징을 하나로 묶어 설명할 수 있는 일관성이 없기 때문일 것이다. 늘 사회

의 변화와 흐름에 맞춰 새로운 것에 관심을 가지고 과감한 화법을 시도하는 데 주저하지 않았던 피사로의 성향 때문에 그의 작품에서 대표적 경향을 꼽기는 어렵다. 그나마 다행인 것은 시기별로 다작을 남겼기에 피사로에게서만 볼 수 있는 특색을 조금 쉽게 분류할 수 있다는 점이다. 이에 덧붙여 피사로는 1874년부터 1886년까지 여덟 번의 파리 인상파 전시회에 참여한 유일한 화가다.

프랑스 사회의 단면을 보여주는 화가

인상주의 화가들 중에서 19세기 프랑스 사회의 단면을 가장 잘 표현해낸 화가를 꼽으라면 단연 피사로라고 말할 수 있다. 피사로는 19세기 산업 사회가 도래하면서 수면 위로 떠오른 노동자와 부르주아 계층의 갈등, 도시 생활과 농촌 생활의 양면성, 그로 인한 빈부 격차 문제를 따뜻한 색감과 부드러운 묘사법으로 풀어낸다. 같은 시기의 사실주의 화가 귀스타브 쿠르베Gustave Courbet, 1819-1877나 오노레 도미에Honoré Daumier, 1808-1879처럼 노동자의 삶을 직접적으로 그리지는 않지만, 그림 곳곳에 사회에 대한 관심이 수수께끼처럼 숨어있음을 알 수 있다.

혹자는 피사로가 쿠르베나 도미에 같은 사실주의 화가도 아니면

시 왜 사회문제와 결부된 작업을 해왔는지 궁금할 것이다. 피시로는 프랑스의 기존 정치 질서를 부정하는 무정부주의자이자 '모두가 평등한 사회'를 꿈꾸는 이상주의자였다. 계급 구분이 없는 사회, 즉 계층 간 장벽이 허물어지고 모두가 조화롭게 공존하는 세상을 꿈꾸었고, 농촌 생활과 도시 풍경을 결합하는 하나의 방법으로 '시장'이라는 장소를 택했다. 특히 후기에 이르는 1880년 이후부터 약 15년 동안은 시장 풍경을 본격적으로 그리기 시작한다.

〈퐁투아즈 시장〉을 전후로 제작된 다른 작품에서도 이런 특성이 드러나기는 마찬가지다. 특히 파리에서 북서쪽으로 63킬로미터 정도 떨어진 작은 마을 지소르의 가금 시장을 그린 〈지소르의 가금 시장Poultry Market at Gisors〉(1889)은 분주하게 물건을 고르는 군중을 1인칭 관찰자 시점에서 생동감 있게 묘사하며, 옷차림에서부터 엄격히 구분되는 계층을 암시한다.

피사로는 지소르에서 열린 가금류 시장의 모습을 파스텔과 템페라를 섞어 묘사했다.[2] 작품 전면에는 천을 두른 농부의 뒷모습과 리본 달린 모자를 쓴 부르주아 여성이 함께 있다. 레이스 장식이 달린 챙이 큰 모자는 허리를 조이는 스커트와 함께 당시 부르주아 여성들이 입던 의복이다.

2 김정일,『내 손 안의 미술관, 카미유 피사로』, 피치플럼, 2020, p.89.

퐁투아즈와 시장 속 군중의 의미

피사로가 처음 퐁투아즈로 이사했던 때는 1866년으로, 보불전쟁을 피해 런던에 거주했던 약 2년 동안의 기간을 제외하고 피사로는 줄곧 퐁투아즈에 정착한다.[3] 그의 작품이 주로 농촌을 배경으로 삼은 건 자연스러운 흐름이었다. 퐁투아즈는 프랑스의 아르장퇴유나 노르망디 등 교외로 꼽히는 지역 중에서도 특히 발전이 더딘 곳이었다. 파리 중심지가 관광지로 변모하며 급진적인 변화를 겪고 있을 때조차 퐁투아즈는 여전히 농촌 마을이라는 이미지가 강했으며 소수의 소박한 농민들이 거주하며 소규모 농사를 짓는 장소이기도 했다. 피사로 그림에서 시장 풍경이 본격적으로 등장하기 시작한 건 1870년대부터로, 작품 속에 다양한 신분의 인물이 출현하기 시작하면서 시장의 모습도 다양해졌다. 하나의 장소를 여러 각도에서 그린 연작은 피사로의 작품 세계 중 후반기에 집중되어 있을 정도로 그가 즐겨 그리는 소재가 되었다.

피사로가 활동하는 범주 내에서 포착할 수 있는 농촌 풍경, 즉 농사짓는 사람들이나 시장 등은 그의 삶에서 크게 벗어나지 않은 관찰 가능한 일상이었다. 머무는 곳이 변할 때마다 작업 방식도 함께 변하는 피사로의 성향을 감안할 때, 그는 상상을 곁들여 그림을 그리는

3 퐁투아즈에 정착한 이후 피사로는 서정적인 분위기의 풍경화를 좀 더 발전시켜 사실적인 묘사 방법을 연구하기 시작한다. 이 시기에 피사로는 모네와 세잔과 함께 전시를 준비하고, 나폴레옹 3세는 별도 전시실에 '낙선전'을 열어 피사로와 세잔의 작품을 전시하기도 한다.

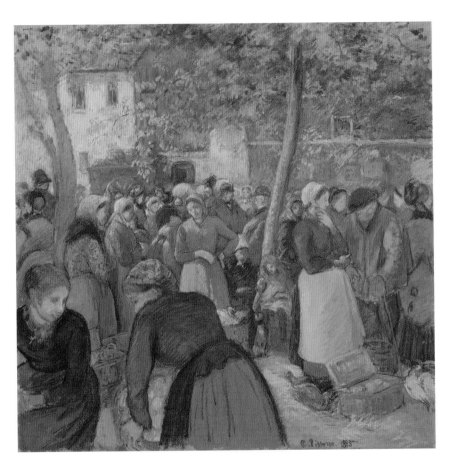

카미유 피사로, 〈지소르의 가금시장Poultry Market at Gisors〉, 1885,
목재 위 종이에 템페라와 파스텔, **82.2x82.2cm**, 보스턴 미술관

카미유 피사로, 〈지소르의 가금시장Poultry Market at Gisors〉, 1889,
캔버스에 유채, **46x38cm**, 개인 소장

것이 아닌, 자신이 실제로 보고 겪고 들은 보는 삶의 편린을 작품에 담아내는 데 충실했음을 알 수 있다. 즉 피사로가 추구했던 예술관은 사실주의와 인상주의 그 중간 어딘가에 있었다.

기존의 작품에서는 농산물을 수확하는 노동자들의 모습이 집중적으로 비춰졌다면, 실내 발코니에서 내다본 거리 연작에서는 부르주아 신분으로 보이는 사람들이 활보하는 도시 중심가가 펼쳐진다. 엄격하게 다른 분위기를 자아내는 두 연작과 그 안에 존재하는 상반된 인간 군상은 시장이라는 장소를 통해 결합하고 공존한다.

피사로의 초기 작품은 대부분 한적한 시골 마을이 배경이었다. 1859년에 처음으로 살롱전에 출품한 그의 작품은 살롱전의 심사 기준에서 크게 벗어나지 않아야 했기 때문에 자유로운 탐색과 실험적인 기법보다는 규정된 전통을 따르는 그림이었다. 이때 그렸던 시골 풍경은 장 밥티스트 카미유 코로Jean-Baptiste-Camille Corot, 1796-1875의 가르침에서 크게 영향받았는데, 농촌 생활에 대한 묘사와 자연의 경이로움을 표현하는 데서 시작한 그의 초기 작업들은 장 프랑수아 밀레Jean François Millet, 1814-1875나 쿠르베의 작업과도 비슷하다. 피사로의 관심이 노동자들의 삶으로 향한 건 그의 동료 모네, 르누아르와 함께 파리 근교 라 그르누이에르La Grenouillere에서 작업했던 1860년 대부터다. 모네는 그곳에서 인물이 담긴 풍경화를 중점적으로 작업했으며 르누아르는 사람들의 여가 생활을 집중적으로 관찰했다.

카미유 피사로, 〈프랑스 극장이 있는 광장La Place du Théâtre Français〉, 1898, 캔버스에 유채,
72.39x92.71cm, 로스앤젤레스 카운티 미술관Los Angeles County Museum of Art

이들과 달리 피사로는 같은 장소에서도 소외된 노동자들의 삶에 초점을 맞춰 작품의 소재로 삼기 시작했다. 산업 이미지와 관련한 작업 모티프가 끊임없이 등장하는 그의 작품은 크게 전원 풍경화와 도시 풍경화로 나뉜다. 농촌을 배경으로 삼든 도시를 배경으로 하든 그의 시선이 향하는 곳은 언제나 노동하는 사람들이었다.

피사로에게 퐁투아즈는 분명 소규모 농촌 마을이었지만, 그는 단순히 사실을 묘사하는 데에서 그치지 않고 더 나아가 자신의 사상과 사색을 담아 장소와 소재를 선택하고 각색했다. 때때로 새로운 문물이 들어오면 그것을 있는 그대로 기록하고 그리는 방식을 통해 장소가 가진 정체성에 큰 의미를 부여하지 않은 것이다. 이는 종종 장소에 대한 자신의 이상이나 인상을 투영해 그것을 실제와 다른 모습으로 그렸던 당시 화가들과 다른 행보이기도 하다.

신인상주의, 그리고 결별까지

작은 점들이 모여 형태를 이루듯 피사로의 작품도 확대해서 보면 터치를 찍어낸 듯한 픽셀 단위의 점들을 볼 수 있다. 빨간색, 파란색, 노란색과 같이 강한 원색을 작은 점으로 찍어 나란히 배치하는 방식은 물감을 섞지 않고도 보색의 점들을 혼합시켜 보는 이가 선명

한 색으로 인식하게 한다. 이는 마치 오늘날 사진을 확대하면 보이는 픽셀들처럼 멀리서 보면 형상이 보이는 혁신적인 작업이었다. 과학적인 방법으로 고안한 작업은 당시 인상주의 화가들이 이어갔던 전통 기법과의 결별을 암시하는 것이기도 했다.

점묘법Pointillism이라 불리는 이 기법은 1885년 피사로가 쇠라와 폴 시냐크Paul Signac, 1863-1935를 만나 풍경의 '인상'을 포착하는 방법을 연구하면서 시작된다. 캔버스에 빛을 담기 위해서는 물감을 섞는 것보다 빛의 3원색을 개별적으로 찍는 것이 효과적이라는 생각에 도달하는데, 이는 색의 3요소를 혼합하면 물감이 불투명한 색채를 낼 수밖에 없다는 사실을 인지한 결과였다. 논리적인 사고에 기반을 두고 그 한계를 극복하고자 했던 이들의 고민은 팔레트 위에 물감을 혼합하는 인상주의 화가들과는 분명 다른 것이었다. 사람의 눈을 통해 혼색이 되는 신인상주의 회화 기법 '분할주의Divisionnisme'는 선명하고 맑은 색채를 담아냈다. 쇠라에 의해 발전을 거듭한 신인상주의 스타일은 몇 년 동안 지속되었다.

"4년 동안 이 이론을 시도했지만 더 이상 나 자신을 신인상주의 중 한 사람으로 생각할 수 없다. (…) 내 그림에 개별적인 특성을 부여하는 것이 불가능하여 포기하기로 했다."[4]

카미유 피사로 ─

89

4 John Rewald, 『Camille Pissarro』, New York: Harry N. Abrams, 1989.

조르주 쇠라, 〈그랑드자트 섬의 일요일 오후Un dimanche après-midi à l'Île de la Grande Jatte〉, 캔버스에 유채, 1884-1886, 207.5x308.1cm, 시카고 미술관

카미유 피사로, 〈귀머거리 여인의 집La Maison de la Sourde et Le Clocher d'Eragny〉, 1886, 캔버스에 유채, 65.09×80.96cm, 인디애나폴리스 미술관Indianapolis Museum of Art

피사로에게 분할수의 기법은 한차례 불고 지나간 바람과도 같았다. 지나치게 계산적이고 분석적인 점묘법의 견고함이 피사로에게 인위적으로 느껴졌던 탓일까. 그는 점점 기존의 자유로운 터치로 돌아갔다. 게다가 피사로의 방대한 작업 양으로 미루어 보아 색채를 분할하고 계산하는 점묘법은 필요 이상으로 많은 시간이 필요했을 것이다.

무엇보다 미술계 안에서의 의견 대립은 그가 신인상주의 기법을 적극적으로 끌고 가지 못한 결정적인 이유였던 것으로 보인다. 쇠라와 시냐크를 비롯한 인상주의 화가들은 찬사를 보냈지만 이에 회의적인 태도를 보이는 화상들의 의견도 있었기에 분파의 대립은 피해갈 수 없는 상황이었다.

혁신적이었던 발견과 시도도 시간이 지나면 타성에 젖기 마련이다. 새로움을 위해 연구를 거듭하는 동안 미술사조의 분기점에 놓인 화가들, 즉 오늘날 선구자로 인정받는 아방가르드Avant-gurde5 예술가들에게는 이전의 사조를 전복할 수 있는 새로운 방법론을 제시할 의무가 암묵적으로 주어진다. 색채의 표현이나 형태의 변화 같은 기술적인 부분에 대한 고민이 클 수밖에 없는 예술가들의 고충은 그때나 지금이나 다르지 않다. 피사로도 그 길목에서 여러 시도를 하고 다시 돌아오는 과정을 통해 자신만의 화풍을 찾았다고 할 수 있다. 지금

5 20세기 초 프랑스, 독일, 스위스, 이탈리아, 미국 등에서 일어난 예술운동으로, 제1차 세계대전 이후 전 세계적인 위기상황에서 비롯된 혁신적인 예술 경향을 일컫는 용어. 기존의 예술에 대한 인식과 가치를 부정하고 새로운 예술의 개념을 추구했다. 회화, 음악, 문학 분야에서 다양한 예술운동으로 나타났으며, 표현주의, 입체주의, 미래주의, 다다이즘, 그리고 초현실주의가 대표적인 사조라 할 수 있다.

우리가 보고 있는 피사로의 작품들은 그런 깊은 고뇌와 고민의 아름
다운 흔적이다.

파블로 피카소
Pablo Picasso,
1881-1973

어느 천재 화가가 빚은 도자기

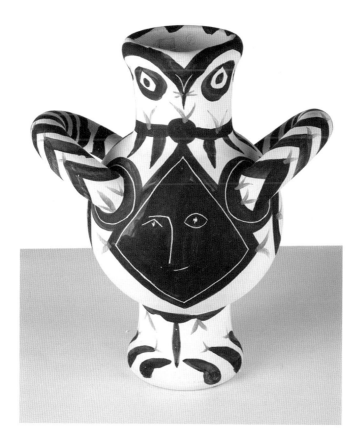

파블로 피카소, 〈검은 얼굴의 큰 새Gros oiseau visage noir〉, 1951,
흰 토기 화병에 색채, 높이 **52.5cm**

이건희 컬렉션이 공개되면서 파블로 피카소에 대한 관심이 또 한 번 높아졌다. 그의 도예 작품이 무려 112점이나 기증되었다는 소식에 놀라는 이들도 적지 않다. 그 기증품 가운데 하나인 〈검은 얼굴의 큰 새Gros oiseau visage noir〉는 사용한 색채나 부엉이의 표정, 그리고 몸체에 새겨진 문양으로 보아 '피카소스럽다'라는 표현이 어울리는 작품이다. 비록 피카소가 많이 다루었던 여인을 그린 것도, 인물화나 사물을 분할된 형태로 그린 것도 아니지만 우리가 그의 작업에서 보아왔던 수많은 여인들의 모습과 닮아 있기 때문이다. 피카소의 대표 작품 〈아비뇽의 여인들Les Demoiselles d'Avignon〉을 떠올리면 이해하기 쉬울 것이다.

20세기 현대미술의 거장 피카소는 미술에 관심 없는 사람들도 익히 알고 있는 화가다. 전 세계에서 가장 유명한 화가를 꼽으라고 한

다면 많은 사람이 피카소를 꼽을 것이다. 그만큼 그는 엄청난 명성을 지닌 '천재 화가'다. 피카소의 회화 작품에 가려져 그의 도자기 작품은 상대적으로 주목받지 못했지만, 그렇다고 대중에게 소개된 적이 없었던 것은 아니다. 피카소 사후 30주년을 기념해서 2003년에 〈피카소 도자전Picasso in Clay〉이 여주 세계생활도자관(현 경기생활도자미술관)에서 개최되어 1940년대부터 1966년대까지 피카소의 도자기 작업을 살펴볼 수 있었다.

〈피카소 도자전〉은 결코 짧지 않은 세월 동안 다양한 시도를 거쳐 완성된 피카소의 수많은 도예 작품을 보여줌으로써 회화에 한정되지 않은 자유로웠던 그의 예술 정신을 회고하는 자리였다. 뿐만 아니라 2021년 예술의전당 한가람미술관에서 열린 〈피카소 탄생 140주년 특별전〉에서도 피카소의 도예 작품 부스를 별도로 마련하기도 했다. 일곱 개의 섹션 중 '새로운 도전, 도자기 작업'이라는 네 번째 부스에서는 입체주의를 창시한 화가 피카소가 아닌, 도예가 피카소를 조명하며, 그의 도자에는 과연 어떤 예술적 정신이 깃들었는지 밝히는 데 집중했다. 물론 그곳에서도 "피카소가 도자기도 했어?"라며 놀라워하거나 "왠지 아프리카 조각 같은데?"라며 낯설어하는 관람객들의 반응이 심심찮게 보였다.

〈피카소 탄생 140주년 특별전〉 전시 테마에 붙은 제목을 다시 한 번 생각해본다. 그에게 도예는 정말 새로운 시작을 알리는 시도였

을까, 아니면 그저 예술적 성취를 이룬 끝에 도달한 휴식 같은 시간이었을까. 그 판단은 수십 년에 걸쳐 도예 작업을 했던 피카소의 말년을 되돌아보며 우리가 풀어가야 할 숙제로 남았다.

캔버스 앞이 아닌 공방에서

피카소가 활동했던 당시에 도공은 숙련공 정도로만 인식되었을 뿐, 예술성과는 거리가 멀었다. 특히 이전까지 화가들의 도예는 도화 이상의 취급을 받기 어려웠고 작업이 아닌, 생계를 유지하는 정도의 기술로 여겨졌다. 생계를 유지하기 위해 짧은 기간 동안만 써먹는 기술이랄까.

하지만 피카소는 1946년 뉴욕현대미술관The Museum of Modern Art, New York에서 열린 첫 회고전 이후 1947년부터 본격적으로 도예 작업을 시작해 약 20년간 몰두했다. 피카소의 도예 작업이 시작된 시기는 그의 회화 작품을 기준으로 분류했을 때 '청색 시대'와 '입체파 시대'를 거쳐 말년에 접어든 후기 원숙기에 해당한다.[1] 이미 예술적으로는 괄목할 만한 성취를 이룬 그가 60세가 넘어서 도예에 관심을 갖기 시작한 것이다.

시작은 피카소가 휴가지로 즐겨 방문했던 프랑스 남동부에 위치

1 오광수, 『피카소: 그의 生涯와 藝術』, 열화당, 1975, pp.35-36.

파블로 피카소, 〈무릎을 꿇고 머리를 빗는 여자Femme à genoux se coiffant〉, 1906, 청동조각상,
42.2x26x31.8cm, 피카소 미술관Musée national Picasso-Paris

한 발로리스Vallauris에서였다. 그는 여름에 한적한 곳에서 흙으로 도자기 빚는 일을 그림 그리기보다 편하게 생각했다고 한다. 사실 피카소의 첫 도예 작품은 1947년보다 한참 전인 1906년에 제작된 〈무릎을 꿇고 머리를 빗는 여자Femme à genoux se coiffant〉와 〈남성의 머리 Head of a Man〉지만, 발로리스에 있던 마두라 공방Madoura Pottery을 운영하는 조지와 수잔 라미에Georges & Suzanne Ramié 부부와의 만남은 그가 본격적으로 도예 작업을 시작하는 계기가 된다. 발로리스는 원래 도기 생산지로 유명한 곳이었다. 피카소는 이곳에서 작업에 돌입하기 전, 항상 수백 장의 드로잉과 스케치를 준비해왔다. 공방에서 도자기 제작하는 일을 그저 잠깐의 휴식으로 생각했더라면 불가능했을 열정이다.

1947년 피카소의 첫 작업은 마두라 공방의 표준 제작 방식에 따라 접시와 단지에 그림을 그리는 것이었다.[2] 처음에는 완성된 도자기에 그림만 새기는 정도였으나 달걀 모양의 새나 여인의 모습이 담긴 항아리, 둥근 몸체에 꼬리가 달린 부엉이 조각 등 점차 도자기의 형태에 맞게 변형하며 다양한 변주를 보여주었다. 이는 그의 도자기 작품이 단순히 캔버스를 대신한 새로운 매체에 대한 호기심과 재미로 얻은 결과물이 아닌, 치밀하게 연구한 창작물로서 가치가 있음을 증명한다.

1953년 이후 마두라 공방에 전기 가마가 설치되고서부터 피카소

2 요안 포플라르, 「피카소와 도자기」, 〈피카소 탄생 140주년 특별전〉 도록 참고.

는 더 많은 도자기를 생산할 수 있게 되었다. 나무 가마를 사용했을 때보다 작업 시간을 단축할 수 있게 되면서 피카소는 마두라 공방에서 집중적으로 도자기를 제작하는데, 그 결과물이 25년간 무려 600종 4,000여 점에 이른다.

도자기에 예술성을 불어넣다

피카소의 도자기에서 볼 수 있는 주제는 다양하다. 황소, 부엉이, 올빼미, 비둘기 등 동물 형상을 그린 구상 작업뿐 아니라, 반인반마 켄타우로스^{Kentauros}와 산양처럼 신화 속에 등장하는 상상의 동물을 담아내기도 했다. 접시를 경기장 삼아 역동적인 투우 장면을 생생하게 그리는가 하면 평평한 접시나 둥근 화병 표면에 도식화된 부엉이 얼굴과 깃털을 새기기도 했다.

"평범한 오브제에 생명을 부여하는 작업에서 무한한 즐거움을 느꼈다."[3]

피카소 자신의 증언처럼 그는 마치 조물주가 생명을 불어넣듯 도자기에 예술혼을 부여하는 행위를 통해 즐거움을 느꼈다. 점토를

파블로 피카소 ──

101

3 Roland Penrose, 『Picasso』, Paris: Flammarion, 1982, p.431. 〈피카소 탄생 140주년 특별전〉 도록에서 재인용.

직접 빚은 후 흙이 마르는 동안 조각칼을 사용해 섬세하게 디자인하고 촉촉한 상태의 흙을 눌러 완성도를 높여갔다. 본인의 주된 관심사인 몇몇 특정 소재를 작품에 적극적으로 차용하는 것은 그때껏 해온 회화 작업에서도 꾸준히 보여왔던 특징이다. 그러나 고대 모티프를 다시금 도자기의 소재로 가져오는 과정에서만큼은 그 어느 때보다 열정적이었다. 오브제를 모으고 조합하고 완성하기까지 들인 정성을 보면 피카소가 단순히 장식적 기능만을 염두에 두고 고안한 것이 아니라 과거로 돌아가 고대의 의식도 함께 재현하고 싶어 했음을 알 수 있다.

피카소가 다루었던 특정 소재나 다양한 주제 안에서도 그는 특히 '강인함'과 '용맹함'을 드러낼 수 있는 대상에 매료되었다. 반인반우의 미노타우로스Minotauros를 변형해 기하학적인 문양으로 형상화하거나 소를 무찌르는 용맹한 투우사를 통해 투우장을 연상시키는 장면을 즐겨 그렸다. 역동적이고 긴장감 넘치는 현장을 피카소만의 화법으로 추상화하는 일련의 작업 방식이 연속적으로 생산되는 가운데, 단연 빠질 수 없는 소재는 '새'였다.

피카소는 도예뿐 아니라 초창기 회화 작업에서부터 꾸준히 부엉이 도상을 그려왔다. 피카소가 열여섯 살이던 1897년에 그린 〈날개를 활짝 핀 부엉이Owl with Spread Wings〉는 맹금류임을 과시하는 날카로운 발톱과 함께 두 눈을 부릅뜬 채로 정면을 바라보는 부엉이의 강

인한 모습을 묘사한 그림이다. 피카소는 실제로도 부엉이를 키웠는데, 그랬기에 다른 동물을 그릴 때보다 좀 더 애정 어린 시선을 담을 수 있었을 것이다. 하지만 그가 항상 신화적 소재를 탐구하고 신화에 관심이 많았다는 점을 고려하면 작품 속 부엉이도 신화적 메시지와 밀접한 관련이 있을 가능성이 있다.

고대 그리스 신화에서 부엉이는 지혜의 여신 아테나의 신조神鳥로서 지혜를 상징하는 동물이다. 그리스 로마인들은 야행성 부엉이

파블로 피카소, 〈날개를 활짝 편 부엉이Owl with Spread Wings〉, 1897,
종이에 인디언 잉크와 수채, **42x33cm**

가 사람이 밤에 보지 못하는 것을 볼 수 있으므로 사람을 대신해 어둠을 밝혀준다는 믿음을 갖고 있었다. 자신을 늘 지혜로운 인물이라 여기고 이를 자부했던 피카소는 작품 속에 부엉이를 종종 등장시킴으로써 부엉이에 자아를 투영했다.

도예 작업에서는 평면 회화에서보다 부엉이 형상이 점점 더 패턴화되고 단순화된다. 〈날개를 활짝 편 부엉이〉에서는 깃털과 부리가 사실적으로 표현되었음을 볼 수 있다. 그러나 도자기로 빚은 부엉이는 얇고 굵은 선의 조합으로만 이루어져 정체를 파악할 수 있는 최소한의 단서만 남긴다. 색채 또한 문양을 구분하기 위한 한두 가지의 색으로 통일되었다.

여기서 부엉이의 무표정한 모습과 투박한 선의 기하학적 무늬에 주목해야 한다. 이는 평소 피카소가 사람을 그릴 때에도 적용했던 특징으로 이국적이고 신비한 분위기를 연출하는 데 기여한다. 피카소는 자신이 평소 접하지 못했던 아프리카 주술상이나 타국에서 생산된 조각에 매료되어 그것으로부터 자신의 예술적 영감을 채워가고는 했는데, 종이를 오려 붙이듯 분할된 모습은 대부분 타국의 조각상을 참고한 형상 중 하나다.

도예 작업은 피카소가 늘 평면회화의 소재로만 차용했던 주술상을 입체 형상으로 구현할 수 있는 가장 좋은 도구였는지도 모른다. 3차원의 실제 모습을 2차원의 평면 안에서 재현해야 하는 회화 작업

은 한계가 따를 수밖에 없었을 테고, 그로 인해 평면상에서 어떻게 입체적 효과를 얻을 것인가에 대한 고민도 당연히 컸을 것이다. 조각은 정교한 관찰과 세밀함을 요구하기에 까다로운 작업이지만, 흙을 빚는 것부터 점화를 거치는 과정을 지나 자유로운 필치로 예술 정신을 담아낼 수 있는 도예 작업은 피카소에게 또 다른 흥미와 영감의 원천지였다.

피카소의 대표 작품 〈아비뇽의 여인들Les Demoiselles d'Avignon〉을 보면 여성과 유색인의 상징인 '마스크 형상'이 소재로 등장함으로써 동양인을 향한 서구인들의 오리엔탈리즘을 다분히 드러낸다. 미국의 예술사가 로버트 골드워터Robert Goldwater, 1907-1973는 피카소의 〈아비뇽의 댄서Nude with Raised Arms〉와 아프리카 중서부의 가봉 공화국에 있는 수호신상을 비교한다. 원시주의 조각에서 보이는 자세, 이를테면 얼굴을 감싸기 위해 머리 뒤로 끌어올린 팔이나 구부러진 다리가 이 작품 속의 모델과 유사하다고 분석한 것이다.[4] 또한 〈아비뇽의 여인들〉에서 보이는 여인들의 눈, 코, 입에 드리워진 음영이 본래 아프리카 형상에서 따온 것이라고 주장하면서, 그림 자체에서는 직접적인 영향이 드러나지는 않더라도 그림을 양분했을 때 우측 하단의 여인들과 좌측에 서 있는 세 여인의 형상은 확실히 다르다고 분명히 밝힌다.

아프리카인들을 향한 피카소의 인식은 자연스럽게 그의 모든 예

4 Robert Goldwater, 「V Intellectual Primitivism」 참고.

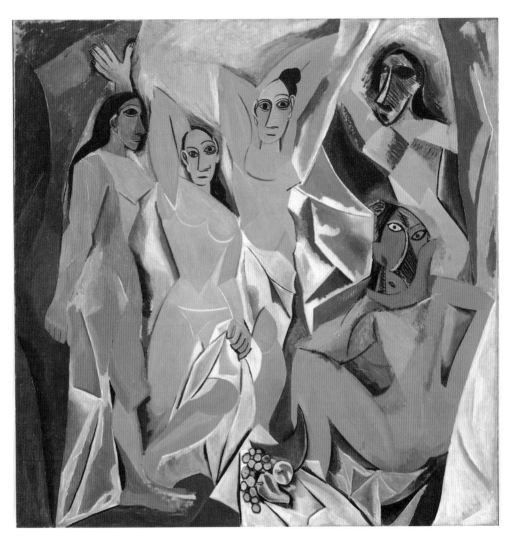

파블로 피카소, 〈아비뇽의 여인들Les Demoiselles d'Avignon〉, 1907, 캔버스에 유채,
243.9x233.7cm, 뉴욕현대미술관

파블로 피카소, 〈아비뇽의 댄서 **Nude with Raised Arms**〉(**The Avignon Dancer**), **1907**, 캔버스에 유채, **150x100cm**, 개인 소장

술 세계에 영향을 미친다. 피카소가 만난 각종 주술상들은 백인 남성의 시각으로는 목적을 도저히 알 수 없는, 그저 호기심을 자극하는 탐색 대상이었다. 기괴하리만큼 무섭게 묘사된 여인들의 모습에 대한 해석이 분분했던 만큼 피카소의 관심 대상은 미술사학자들에게도 늘 흥미로운 주제였다.

모든 조형 요소를 담은 입체주의의 탄생

사실 피카소의 예술관을 이해하기 위해 선행되어야 할 것은 입체주의Cubism의 탄생 배경이다. 여러 시점을 담아 다각도로 사물을 표현하려 했던 입체주의는 20세기 초 프랑스 파리에서 기원했다. 원근법과 명암법, 색채 표현을 중시하던 이전 관습과 멀어지기를 택한 입체주의 화가들은 사물의 본모습을 드러내기 위한 색다른 방법을 고안했다. 그리고 결국 어떤 대상을 그리든 주사위의 전개도를 펼치듯 여러 면을 모두 그려 조합하는 것만이 본질을 담아내는 가장 쉬운 방법이라는 결론에 이른다. 여러 가지 방법을 동원해 착시효과를 주면서 실제 사물을 표현하는 데 신경 쓸 것이 아니라 사물의 '근본적인 속성'만을 남기고 싶어서였다. 여기서 '근본적인 속성'이란 양감과 질감 같은 부차적인 효과에 집중하는 대신 대상이 지닌 본래 모습

을 말한다.

항상 보아왔던 세상을 그림 속에 똑같이 구현할 필요가 없어짐으로써 오랜 세월 이어져온 회화의 기본 원칙은 더 이상 적용되지 않았다. 새로운 사조로 넘어가는 단계가 늘 그렇듯, 기존의 그림에 익숙했던 우리의 눈은 아직 사물의 다방면을 한눈에 볼 준비가 되어 있지 않았다. 당시에도 혁신적인 기법이었지만 어쩐지 지금도 입체주의 작품들은 보기에 따라 어색하게 느껴질 수밖에 없다.

피카소의 동료이자 입체주의의 대표 화가 조르주 브라크^{Georges Braque, 1882-1963}의 작품에서도 마찬가지로 그동안 회화의 기본 원칙으로 여겼던 '원근법'과 '빛'이 화면에서 서서히 사라지는 것을 볼 수 있다. 재현의 필수 요소인 빛과 원근법의 제거는 관람자의 시각에 의존하지 않고 사물의 속성을 드러내겠다는 의미와 같다. 빛과 원근법이 사라진 자리에 조형적 속성이 채워질 때 본질에 가까워진다는 이들의 관점은 그야말로 새로운 미술 지평을 열었다. 재현하는 것에 얽매였던 회화나 3차원의 모습을 평면에 담아내려 애썼던 환영주의로부터 자유로워진 입체주의 화가들은 일상에서 발견할 수 있는 모든 사물을 해체하고 조합하는 것에서부터 시작했다.

입체주의는 크게 태동기(1906-1908)를 거쳐 1913년까지 분석적 입체주의, 1913년부터 1920년까지의 종합적 입체주의 단계로 나눌 수 있다. 1950년 뉴욕현대미술관의 초대 관장을 맡았던 알프레드

폴 세잔, 〈사과와 오렌지Pommes et Oranges〉, 1899년경,
캔버스에 유채, **74x93cm**, 오르세 미술관

바^{Alfred H. Barr, 1902-1981}가 정리한 모더니즘의 계보도에 따르면 입체주의는 수많은 사조의 원천지다.[5] 알프레드 바는 피카소의 〈아비뇽의 여인들〉과 〈댄스^{La danse}〉(1925), 브라크의 〈기타를 든 남자^{Figure, L'homme à la guitare}〉(1911-1912)에서 19세기 후기 인상주의 화가 세잔을 보았고, 피카소와 브라크가 결국 세잔의 특징으로 꼽히는 기하학적 표현으로부터 영향을 받아 작업했으리라 분석한다.[6] 대상의 양감과 깊이를 드러내지 않고 원근법을 소실한 채 2차원의 평면으로 회귀하는 방법이 모두 세잔의 기법에서 비롯된 결과라는 주장이다. 대상을 재현하고 모방하는 필수 요소에서 탈피하여 재료나 물성에 대한 관심이 증폭하기 시작한 19세기 중엽 이후의 아방가르드 미술은 화면 속 환영을 제거하고, 주제와 이야기가 아닌 감상자의 감정만이 남기를 원했다.

화면을 탈피하는 '진짜 사물들'

피카소의 종합적 입체주의에 해당하는 1913년대 전후 작업은 특히 흥미롭다. 패브릭이나 사물의 파편을 과감하게 오려 붙인 콜라주

5 알프레드 바는 1936년 〈큐비즘과 추상미술〉전을 통해 입체주의를 추상미술의 예비 경향으로 받아들이는 데 일조했다. 그는 미래주의, 오르피즘, 순수주의 등과 각종 추상 경향이 입체주의를 시작으로 전파되었다고 제시했다. 현재 미술사가들 사이에서는 몇 가지 잘못된 부분을 지적하지만, 그의 모더니즘 계보도는 지금까지도 가장 유력하게 자리 잡고 있다.

6 Alfred H. Barr, 『Cubism and Abstract Art』, MoMA, 1936, p.29-46, 77-98.

Collage 작업은 더 이상 평면회화라고만 볼 수 없다. 이때의 작업들은 1912년 파피에 콜레Papier collé7의 발명을 시작으로 입체주의가 두각을 나타내는 시기에 해당된다. 마분지, 기타, 망치, 천, 끈 등이 나무판 위에 붙어 있거나 맥락 없이 주위 담은 사물들이 작품이라는 이름으로 재생된다. 여기서 반反 원근법적 구도를 주축으로 입체감을 최소화하고 양감을 덜 느껴지게 하는 것이 핵심이다.

이러한 변화는 피카소와 브라크 등 입체주의에 가담한 화가들에게 중요한 동인이 되었다. 회화는 물질 그 자체로 존재하게 되면서 더 이상 다른 예술의 성격을 빌려온 것이 아닌, 오로지 '순수한' 회화 자체의 감각 자료가 되는 것이다.

당대 명망 있는 비평가이자 시인 기욤 아폴리네르Guillaume Apollinaire, 1880-1918가 피카소의 작품을 두고 '현대 조각사에 한 획을 그을 걸작'이라고 전망했을 만큼, 피카소의 콜라주 작업은 조각과 회화 중간에 위치하며 새로운 길을 찾아가고 있었다. 이처럼 종합적 입체주의 단계에서 캔버스는 더 이상 재현을 담아내는 도구가 아니라 물질 자체가 되어 표현 대상의 사실성보다 '표면'의 사실성이 강조되었다.

20세기에 들어서면서 피카소뿐 아니라 스페인 화가 호안 미로나 샤갈 등 회화 작업으로 유명한 대가들도 모두 자신의 미적 감각을 적용해 3차원의 공간 예술을 시도했다. 평면회화에 만족하지 않고 한

7 '풀로 붙이다'라는 의미로 인쇄물, 천, 나무 조각 따위를 찢어 붙이는 회화 기법, 또는 그러한 기법에 의해 제작되는 회화를 뜻한다.

차원 더 높은 단계로 나아가고자 했던 화가들의 열망은 언젠가 그치고 마는 한때의 유행이 아닌, 새로운 사조의 시작을 알리는 불씨 같은 것이었다.

　피카소의 행보를 종합적으로 미루어 보았을 때, 말년에 이르러 도예 작업에 매료된 것은 어쩌면 당연한 수순이었는지 모른다. 다각도의 시점을 담아내려던 욕망을 발전시켜 콜라주 작업을 통해 진짜 사물을 붙였고, 마침내 입체 작품인 도자기를 통해 그 욕망을 실현한 것이다. 그렇게 피카소의 도예는 우연성이 이끌어낸 결과가 아닌 다소 필연적인 작업이었다.

마르크 샤갈
Marc Chagall,
1887-1985

샤갈의 마을에 내리는 시 한 편

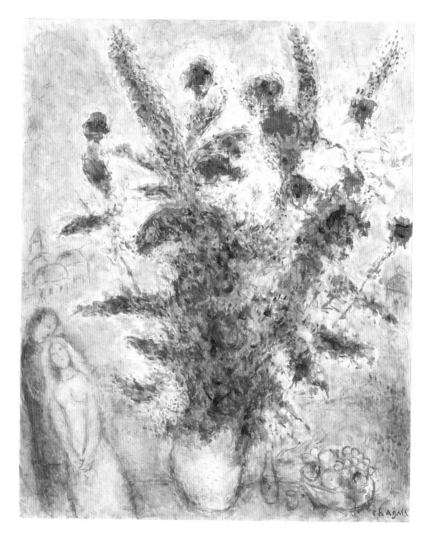

마르크 샤갈, 〈붉은 꽃다발과 연인들Les amoureux aux bouquets rouges〉, 1975,
캔버스에 유채, 92×73cm

이번 이건희 컬렉션으로 다수의 해외 유명 작품이 재조명된 가운데 샤갈의 작품 또한 다시금 많은 사람의 주목을 받게 되었다. 19세기 러시아 출신 유대인 화가 마르크 샤갈은 여러 블록버스터 전시에서 관람객의 성원이 증명했듯, 대중에게 꾸준히 사랑받는 화가다. 국내에서는 2004년 서울시립미술관에서 열린 〈색채의 마술사 샤갈〉전이 2010년에 동일한 전시명으로 다시 한 번 열리면서 약 160점의 작품과 함께 그의 일대기가 공개되기도 했다.

이건희 컬렉션으로 소개된 〈붉은 꽃다발과 연인들Les amoureux aux bouquets rouges〉은 평범한 소재임에도 푸르스름한 빛에 의해 선명하게 눈에 띄는 꽃봉오리가 인상적인 그림이다. 그가 묘사한 무성한 이파리는 갓 자란 새싹처럼 싱싱한 느낌을 주며 우측 하단에 놓인 바구니 안에 가득 담긴 과일은 풍족한 마음을 상징한다. 면사포를 쓴 신부가

연인에게 기댄 모습은 왼쪽에 희미한 모습으로 처리되었지만 중앙에 놓인 주제만큼이나 존재감이 강하다. 샤갈이 사랑이라는 주제를 끌어온 만큼 행복을 연상케 한다. 그 뒤에는 늘 그렇듯 샤갈의 고향으로 유추되는 풍경이 그려져 있다. 어렴풋하게 옅어지는 아련한 추억을 간직하려는 샤갈의 의지는 정물화를 그릴 때에도 적용된 것처럼 보인다. 화병과 과일 바구니가 놓인 식탁은 전통적인 장르 정물화에서 자주 등장하는 것으로, 정지한 사물을 주제로 한 회화의 한 경향을 떠올리게 한다. 흔하게 볼 수 있는 이 장면이 매력적으로 느껴지는 건 결코 흔하지 않은 색채를 사용했기 때문이다.

꽃과 여인, 그리고 사랑

'꽃과 여인'은 샤갈의 그림에 지속적으로 나타나 그의 후반기 작업까지 이어진다. 형형색색의 물감으로 화병 속 만개한 꽃을 표현하거나 자신의 스튜디오에서 바라본 창가의 풍경을 그리는 등 88세에 접어든 샤갈은 주로 정물화를 그리는 데 집중한다. 실내 소품, 고향을 연상케 하는 마을, 과일 바구니, 여인의 모습 등 다양한 소재가 그림 속에 등장하지만, 이 모든 것을 관통하는 하나의 주제는 '행복'이다.

〈붉은 꽃다발과 연인들〉을 그린 1975년에 샤갈은 프랑스 남부 니스의 생폴드방스Saint Paul de Vence에 있었다. 샤갈의 제2의 고향으로 알려진 이곳은 그가 생을 마칠 때까지 머물던 곳으로 '샤갈의 마을'이라고도 불린다. 많은 예술가가 다녀갔을 만큼 낭만이 가득한 이 지역에서 샤갈은 대중적으로 '아름답다'고 평가받는 작품 다수를 제작했다.

〈붉은 꽃다발과 연인들〉과 같은 시기, 같은 장소에서 제작된 또 다른 작품 〈생폴드방스의 정원Les jardins de saint paul de Vence〉은 2021년 K옥션의 5월 경매에서 42억 원이라는 거액에 낙찰되어 세간의 주목을 받았다. 본래 작품의 가치가 높았기 때문이기도 하지만 이건희 컬렉션의 공개와 맞물려 샤갈의 예술성이 한 번 더 조명된 영향도 적지 않았을 것이다. 샤갈은 그렇게 미술계에서 한동안 뜨거운 키워드로 떠올랐다.

우리는 흔히 샤갈을 '색채의 마술사'라고 칭한다. 샤갈의 아름다운 색채 사용을 한마디로 담아낸 이 수식어는 그에게 가장 적합한 표현일 것이다. 후대에까지 이름을 남긴 화가 대부분이 고유의 색감을 가지고 있듯, 샤갈도 자신만의 특유한 색감을 갖고 있다. 푸르스름한 색을 즐겨 사용했던 샤갈은 차가운 색도 따뜻하게 보이게 하는 힘을 가진 화가다. 〈붉은 꽃다발과 연인들〉에서 보이는 푸른 계열의 바탕 또한 푸른색이 주는 차가운 느낌과는 거리가 멀다. 아마도 그림 곳곳

에 숨어 있는 샤갈이 사랑했던 소재가 주는 온화함과 작품의 주제 때문인지 모른다.

고향을 떠나 파리로

샤갈은 1887년 비텝스크Vitebsk라는 러시아 서부의 작은 마을에서 아홉 형제의 맏이로 태어났다. 더 나은 환경에서 미술을 공부하기 위해 1907년 상트페테르부르크로 유학길에 오르고, 이어 3년 후 예술의 중심지 파리로 옮겨 본격적으로 화가로서 지평을 넓혀갔다. 각국의 예술가들이 모인 20세기의 파리는 종교와 정치면에서 개인의 가치가 우선시되고 자유가 보장되는 분위기였다.

유학 생활이 길어지면서 샤갈은 유년 시절의 아름다운 추억을 한평생의 작업 소재로 삼아 고향에 대한 짙은 향수를 달랬다. 그는 단순 정물을 그릴 때조차 고향을 연상케 하는 모티프를 배경 곳곳에 등장시켜 작품을 완성하곤 했다. 화가가 속한 시대의 분위기와 환경이 달라지면 그림도 바뀌는 것이 일반적이지만, 샤갈은 어린아이와 같은 낭만과 순수함을 유지했다.

그렇다면 샤갈이 늘 마음속에 품었던 비텝스크는 과연 어떤 곳일까. 낭만적인 색채로 가득한 그림을 보고 있노라면 마치 동화 속

한 장면처럼 즐거운 음악이 흘러나오고 그에 맞춰 마을 사람들이 춤을 추며 거리를 활보할 것만 같다. 하지만 실제 상황은 상상과 달랐다. 러시아 제국의 변방 도시였던 비텝스크에서는 유대인들을 향한 나치의 감시와 통제가 심해 외출조차 마음대로 할 수 없었다. 비텝스크에서 유대인으로 사는 대부분의 사람들이 그랬듯, 독실한 유대교도 집안이었던 샤갈의 가족은 그리 풍족한 생활을 하지 못했다. 이러한 폐쇄적이고 험악한 당시 분위기로 미루어 볼 때 샤갈이 왜 그토록 비텝스크에서의 삶을 그리워했는지 의문이 든다.

유대인이라는 이유로 정규 예술 교육을 받지 못했던 억압된 환경에서 벗어나 유학길에 올랐던 스물세 살, 샤갈은 처음으로 자유를 경험하지만 자유에 목말랐던 어린 시절에 대한 잔상은 파리에 정착한 후에도 계속해서 작품에 나타난다. 자신이 좋아하는 것들과 함께 하늘을 날고 모든 삶의 무게를 내려놓은 채 중력을 거슬러 구름 위로 향하는 것. 그는 그림에서만큼은 얽매이지 않는 삶을 살기를 원했다. 이런 초현실주의적 상상은 '행복의 궁극적인 원천은 자유에서부터 시작한다'는 샤갈의 관념에서 왔다.

초현실주의 작품에서나 등장할 법한 거꾸로 매달린 집과 비현실적인 크기로 확대된 동물, 날아다니는 사람들은 신비주의 영향과 더불어 그가 자라온 환경의 종교적 분위기에서 비롯된다. 어려서부터 유대교회당에서 읽은 성서와 정통 합리주의의 반대급부인 신비주의

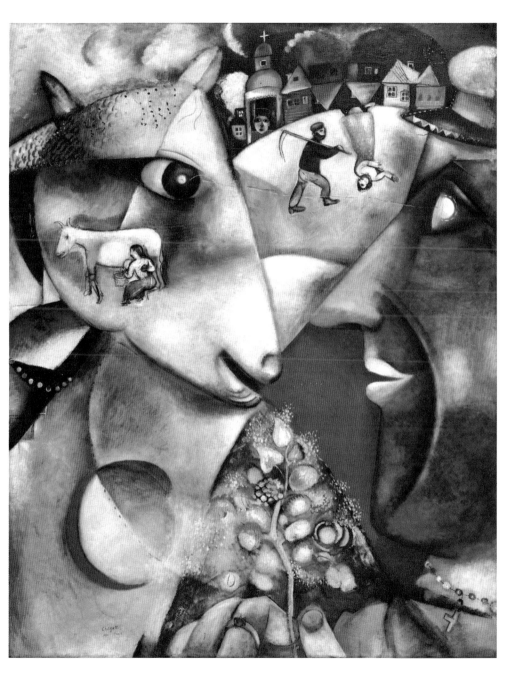

마르크 샤갈, 〈나와 마을I and the Village〉, 1911, 캔버스에 유채, 192.1×151.4cm,
뉴욕현대미술관

사상은 샤갈의 작품 세계에도 영향을 미친다.

샤갈의 작품 속에는 많은 동물이 등장하지만, 이들은 마을 전경을 묘사하기 위해 쓰인 단순 피사체는 아니다. 유대교의 한 분파인 하시디즘Hasidism에는 사람이 죽고 난 후 동물의 몸에 영혼이 옮겨간다는 믿음이 있다. 소와 닭, 당나귀, 물고기, 새 등에는 모두 죽은 사람의 영혼이 깃들었기에 인간과 동물은 서로 사랑하며 공생해야 하는 관계라 여겼다. 이 같은 특징이 잘 나타난 샤갈의 초기 작품 〈나와 마을I and the Village〉에서 인간과 동물은 마치 서로를 마주보고 눈을 맞추며 교감하는 신호를 보내는 듯하다.

〈나와 마을〉은 두 개의 양식이 혼합되어 있다. 분할된 화면은 다색적인 색 조합으로 가득 차 추상화된 느낌을 강하게 주는 반면, 제목에서 명시하듯 마을과 나와 염소의 모습은 또렷하게 드러나 구상 작품으로 보인다. 샤갈로 추정되는 초록색 얼굴의 소년과 하얀 염소를 중심으로 좌측에는 젖을 짜는 여인이 있고 우측 상단에는 마을의 거리와 집, 그리고 남녀가 등장한다. 샤갈에게 인간이나 동물은 모두 자유에 대한 상징이었다. 그는 감정과 정서, 꿈과 경험, 몽환적인 분위기, 공상을 조합해 개별적인 요소들을 나열하는 식으로 화풍을 이어간다.

일각에서는 특정 장소나 인물을 잇는 연결고리와 서사가 부족하다는 이유로 그의 작품에 대해 '어느 화파에도 속하지 않는 것' '실험

적이지 못한 화풍'이라 혹평했지만, 이는 시간이 흐르면서 그의 명성을 너욱 빛나게 하는 중요한 특징으로 자리 잡는다.

"저는 비현실적인 환상이나 상상 따위를 그린 적이 없습니다. 오직 저의 경험과 감정과 추억만을 작품 속에 담았습니다."

샤갈의 말에 따르면 그의 작품은 단지 아름다운 추억과 경험이 담긴 기록일 뿐, 그 어떤 것도 상상으로 만들어낸 허상이 아니다. 어린 시절 함께 놀던 염소와 가족들과 마을의 거리는 평범하지만 그에게 짙은 향수병을 가져다준 소중한 기억이다.

고향에 대한 추억이나 몽상이라는 주제를 통해 수많은 감정의 메시지를 전한다는 것은 보통의 의지와 끈기로는 불가능한 일이다. 그가 과거와 현재를 오가며 기쁨과 행복이라는 소재에 주력했던 이유는 타국에서 누리는 자유만큼이나 고향에 대한 그리움이 커지는 양가적인 마음이었는지 모른다. 파리에서 적응하기 힘든 고난의 순간들과 마주할 때마다, 혹은 언어의 장벽 앞에서 오는 외로움을 이겨내야 할 때마다 샤갈은 고향 비텝스크를 작품 속 원경에 어렴풋이 그리는 방식으로 자신을 치유하고 환기한다.

영향을 받거나 벗어나거나

샤갈의 작품 세계는 크게 러시아 시기(1910~1922), 파리 시기 (1923~1941), 미국 망명 시기(1941~1948), 프랑스 정착기(1948~1985) 로 나뉜다. 그림에서 시적인 경향이 두드러지게 나타난 건 1922년 이후 파리로 귀화하고서부터다. 그는 제1, 2차 세계대전이라는 암울한 시대적 상황에서도 브르타뉴, 프랑스 남부, 이탈리아, 네덜란드 각 지를 여행하며 자유를 열망하는 작품을 그리기 시작한다. 자신이 좋아하는 대상을 선명한 색채로 묘사하는가 하면, 눈부시게 밝고 찬란한 색을 과감하게 사용한다. 그렇게 화풍을 발전시켜 마침내 1926년 뉴욕에서 첫 전시회를 열고 국제적 명성을 쌓는다.

당시 유럽 전역은 형태와 색채를 실험하는 단계에서 전위적인 화법을 연구하고 시도하는 중이었으며, 그가 파리에서 작품 활동을 시작했을 때에도 역시 피카소와 앙리 마티스Henri Matisse, 1869-1954를 필두로 입체주의와 야수주의Fauvisme의 영향이 짙게 드리워져 있었다.

샤갈이 파리에 처음 도착하고서 만난 작품들은 늘 책으로만 봐왔던 것과는 확실히 다른 인상을 주었을 것이다. 이 땅에서 자신만의 고유 화풍을 만들기로 결심한 듯, 샤갈은 원래 이름을 프랑스식으로 개명한다. 우리가 알고 있는 '마르크 샤갈'의 본래 이름은 '모이셰 하츠켈레프 세갈Moishe Hatskelev Shagal'이다.

샤갈은 입체주의의 영향을 강하게 받을 수밖에 없는 환경에서 화면을 구상하는 피카소식 기법을 부분적으로만 수용하고, 나머지는 색채에 대한 연구로 채웠다. 샤갈의 작품에서 입체주의와의 접점을 한눈에 찾기 어려운 이유다. 개성이 강한 두 사조의 몇 가지 특징 안에서 하나에 치우치지 않고 절충안을 찾아내 샤갈만의 색깔을 찾아가는 방식은 후대에 높은 평가를 받는 요소 중 하나다.

예술가들도 함께 활동하는 동료에게서 크고 작은 영향을 받는다. 형태의 본질을 담아내고자 다시점多視點으로 대상을 묘사했던 브라크와 피카소의 작품은 같은 화가라 착각할 만큼 비슷한 특징을 보인다. 현란한 색채로 물든 마티스와 앙드레 드랭André Derain, 1880-1954의 캔버스를 보고 있자면 이 두 화가가 하나의 양식으로 묶인 같은 분파의 예술가임을 알 수 있다.

1923년 무렵 샤갈은 오직 가족의 행복을 위해서 프랑스로 이주를 결심한다. 그만큼 가족에 대한 사랑이 깊었다. "벨라는 나의 작품 위를 맴돌면서 내가 나아갈 길을 인도했다"라며 아내 벨라 로젠펠트 Bella Rosenfeld, 1895-1944가 자신에게 예술적 영감에 생기를 불어넣어 주었음을 언급하기도 했다.[1] 샤갈의 초기 작품부터 후반기까지 그의 작품에는 연인의 모습이 꾸준히 나타난다. 〈생일Birthday〉(1915)과 〈술잔을 들고 있는 이중 초상Double Portrait au verre de vin〉(1917) 등 다수의 작품에 자신의 뮤즈이자 아내 벨라를 담았을 만큼 사랑이라는 주제

1 Marc Chagall, 『Ma Vie』, Paris: Librairie Stock, 1931, p.42.

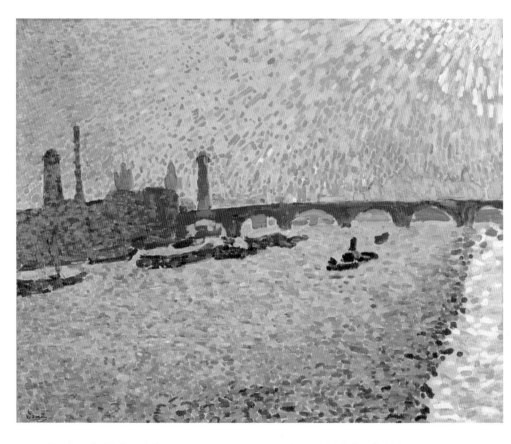

앙드레 드랭, 〈워털루 다리El Puente de Waterloo〉, 1906, 캔버스에 유채, 80.5x101cm,
티센보르네미사 미술관The Thyssen-Bornemisza Museum, Madrid

앙리 마티스, 〈사치, 쾌락, 평온Luxe, Calme et Volupté〉, 1904, 캔버스에 유채,
98.5x118.5cm, 오르세 미술관

는 그의 예술 인생에 큰 부분을 차지한다.

그중에서도 〈에펠탑 앞의 신랑과 신부Les Mariés de la Tour Eiffel〉는 환상의 세계를 창조하듯 에펠탑을 배경으로 날아다니는 신랑과 신부의 모습을 담았다. 사람을 태운 수탉, 하늘을 나는 사람들을 비논리적으로 배치하는 것은 초현실주의적 재치가 두드러지는 방식이다. 물론 자신은 경험에 의존한 작업이라고 했지만 말이다. 에덴동산으로 날아가는 연인들을 그린 이 작품에서 둥근 태양 빛, 당나귀, 음악, 수탉 등은 연인을 전쟁의 위험으로부터 지켜주는 상징적인 의미를 지닌다.[2] 수탉은 샤갈이 1928년부터 그렸던 소재로 종종 자신을 비유할 때 등장시키곤 한다. 종교적 색채도 빠질 수 없는 특징인데, 꽃다발을 손에 든 채 달려오는 천사와 촛대를 들고 러시아 마을을 향해 내려오는 또 다른 천사, 전쟁에 대한 두려움을 뒤로하고 지키고자 했던 사람과의 사랑을 이토록 낭만적으로 표현할 수 있는 건 샤갈이기에 가능했을 것이다.

샤갈의 마을에 내리는 눈

어디까지나 상상의 영역으로 남은 샤갈의 마을은 우리나라 문학 작품에서도 찾아볼 수 있다. 시인 김춘수金春洙, 1922-2004가 1969년에

2 마리 엘렌 당페라, 『샤갈』, 이재형 옮김, 창해, 2000, p.84 참고.

마르크 샤갈, 〈에펠탑 앞의 신랑과 신부Les Mariés de la Tour Eiffel〉, 1938-1939,
캔버스에 유채, 150×136.5cm, 퐁피두 센터Centre Pompidou

발표한 시 〈샤갈의 마을에 내리는 눈〉에는 샤갈이 그린 낭만적 세계에 대한 묘사가 펼쳐진다. 김춘수 시인은 샤갈을 떠올리며 그의 작품에 등장하는 이미지들을 소재로 봄의 생명력을 이야기한다. 봄이 주는 생동감을 표현하는 동시에 이국적이고 신비로운 분위기를 연상시키는 이 시는, 의미 전달을 위한 서사의 흐름보다는 눈, 열매, 불 등 서정성을 담아내는 몇 가지 단어가 모여 심상을 완성한다.

샤갈의 마을에는 3월三月에 눈이 온다.
봄을 바라고 섰는 사나이의 관자놀이에
새로 돋은 정맥靜脈이
바르르 떤다.
바르르 떠는 사나이의 관자놀이에
새로 돋은 정맥靜脈을 어루만지며
눈은 수천수만의 날개를 달고
하늘에서 내려와 샤갈의 마을의
지붕과 굴뚝을 덮는다.
3월三月에 눈이 오면
샤갈의 마을의 쥐똥만한 겨울 열매들은
다시 올리브빛으로 물이 들고
밤에 아낙들은

그 해의 제일 아름다운 불을

아궁이에 지핀다.

　시의 첫머리처럼 샤갈의 마을에는 3월에 눈이 왔을까. 사실 샤갈의 작품 중에서 눈 내리는 마을의 정경을 그린 작품은 없다. 그렇다면 왜 김춘수는 가보지도 않은 마을을 상상하며 눈 오는 봄의 소식을 전했을까.

　"그 해의 제일 아름다운 불을 아궁이에 지핀다"라는 표현에서 그 열쇠를 찾을 수 있다. '봄'에서 떠오르는 경쾌한 이미지들이 주는 시상은 이 마지막 대목에서 전복된다. 눈보다는 새싹과 함께 꽃봉오리가 피어야 어울리는 봄, 쌓였던 눈이 녹고 없어져야 할 마을에 다시 찾아온 눈. 해석에 따라 의미는 다양하겠지만 예술가로 살아가기 힘들었던 샤갈의 시대를 바라본 김춘수의 시각이 여기서 함축적으로 드러난다. 유대인이기에 받았던 수많은 차별과 핍박, 나치의 감시 아래 자유로운 예술 활동이 금기시되던 때. 타국으로 망명을 일삼아야 했던 상황은 계속되고, 제2차 세계대전 발발 후에는 유대인이라는 이유로 샤갈의 작품은 공개적으로 조롱당하며 태워지기도 한다.

　샤갈의 아름다운 색채 속에 숨겨진 고통과 비극은 1930년대 샤갈의 대작 중 하나인 〈십자가에 못 박힌 하얀 예수La crucifixion blanche〉(1938), 〈혁명La Révolution〉(1937)에서 더욱더 직접적으로 묘사된다. 공

마르크 샤갈 ―

131

격과 투쟁, 유대 민족의 비극적 삶의 코드가 곳곳에 드러나며 종교의 힘조차 닿지 않는 무력함을 바닥에 널부러진 성서들로 표현한다. 슬라브 제국의 유대인 박해와 나치로부터 당한 학살을 증언하는 모티프는 현실을 고발하는 샤갈의 방식이었다.

〈샤갈의 마을에 내리는 눈〉이 발표된 1960년대 한국의 상황도 어둡기는 마찬가지였다. 한국전쟁이 남기고 간 상흔은 미처 치유되지 못한 채 남아 있어 이 시기의 많은 소설가와 화가들이 다루는 주요 주제가 되었다. 샤갈과 김춘수는 살아온 시대도, 상황도, 국적도 다르지만 예술가로서 버티기 힘들었던 시대를 공유하는 지점에서 분명 맞닿은 부분이 있다. 봄과 겨울의 모습을 혼재하며 공존할 수 없는 단어들을 병치시키는 김춘수의 시에서 샤갈의 신비주의적 면모가 보이는 이유도 그 때문이다.

20세기에 접어들면서 현대미술은 시각적인 아름다움과 작가의 유명세가 일치하지 않는 경우가 비일비재하다. 작품을 마주했을 때 느끼는 행복과 미감이 작가의 위대한 명성에 고스란히 반영되지 않는 것이다. 좋은 예술 작품은 객관적인 지표가 필요 없는, 단지 주관적 취향이 모인 산물일 뿐이라는 주장도 아주 틀린 말은 아니다. 그래서 유명한 작품일수록 작품의 진가를 증명하기 위해 숨은 의미를 찾아내고 분석하는 작업이 요구되는지도 모른다.

그렇다면 샤갈의 작품은 어떨까. 42억 원에 거래된 그의 작품을

향한 여론을 보면 여전히 작품가에 대한 불신이 묻어나지만, 기괴한 형태로 이루어진 작품들을 대하는 태도와 비교하면 샤갈에 대한 반응은 훨씬 관대한 듯하다. "샤갈은 내 취향이 아니야"라고 말할 수는 있어도, "샤갈의 작품은 아름답지 않아"라고 말하는 이는 드물 거란 생각이 든다.

살바도르 달리
Salvador Dali,
1904-1989

무의식을 의식한 초현실주의 화가

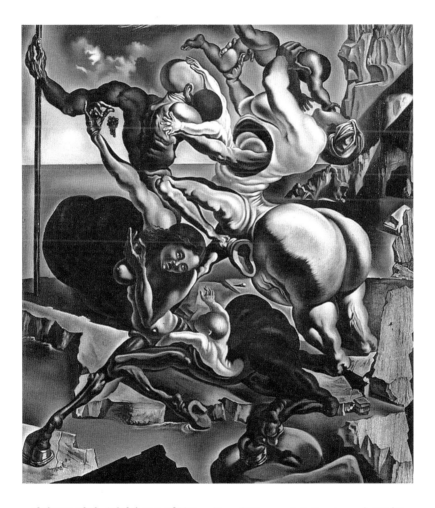

살바도르 달리, 〈켄타우로스 가족Family of Marsupial Centaurs〉, 1940,
캔버스에 유채, **35x30.5cm**

이건희 컬렉션으로 소개된 〈켄타우로스 가족Family of Marsupial Centaurs〉은 신화적 소재를 차용하며 살바도르 달리만의 방식으로 초현실적이고 극적인 장면을 연출한 인상적인 작품이다. 화면 중앙부에 그리스 신화의 반인반마 종족인 켄타우로스가 보인다. 그는 지금 배 속에 있는 아기들을 바깥으로 꺼내고 있다. 그림 속 등장인물들은 서로 다른 모습을 하고 있지만 잿빛으로 채색된 육체는 생기를 잃은 느낌이다. 다소 기괴하기까지 하다. 그뿐인가. 세상 밖으로 나온 아기는 이미 어느 정도 성장한 상태로 보인다. 우리가 알고 있는 상식을 산산이 부수는 이 그림 속 상황은 대체 무엇을 의미하는 걸까.

음산한 분위기 속에 맥락 없이 등장하는 인물들, 무엇을 말하는지 한 번에 파악하기 어려운 그림 속 서사. 20세기 초현실주의Surrealism 화가 달리의 작품에서 보이는 특징은 대부분의 초현실주의

화가들이 지닌 공통점이기도 하다. 달리는 대체로 꿈을 바탕으로 그린다. 현실 세계에 존재하는 사물과 상상으로 결합된 화면은 순차적인 시간의 흐름을 따르지 않아 다소 복잡한 형태로 나타난다. 인물의 과장된 움직임과 뒤틀린 형태는 물론 원근법을 초월한 구도는 비현실적인 느낌을 가중시킨다. 여기서 전체적으로 어두운 분위기와 극적인 명암 대비는 그림에 드라마틱한 효과를 부여한다. 〈켄타우로스 가족〉도 마찬가지다.

이 그림에서 특히나 눈길을 끄는 건 반인반마의 '육아낭'이다. 캥거루처럼 새끼를 넣고 기를 수 있게 만들어진 주머니 육아낭은 인간에게는 없는 것으로, 달리는 육아낭을 '낙원'에 비유한다. "나와서도 다시 들어갈 수 있는 육아낭을 지닌 켄타우로스가 부럽다"는 달리의 의미심장한 말은 지그문트 프로이트Sigmund Freud, 1856-1939 이론에서 언급되는 이드id 사상에 근원을 둔다.[1]

프로이트와 그의 제자 오토 랑크Otto Rank, 1884-1939의 말에 의하면 인간이 출생할 때 겪는 육체적 고통과 어머니의 자궁으로부터 분리되는 정서적 고통은 인간이 가지는 최초의 트라우마다. 말하자면 결국 모든 불안의 씨앗은 여기에서 비롯되는데, 어머니의 자궁에 들어감으로써 이 불안이 해소되는 것이다. 당연히 현실적으로는 일어날 수 없는 일이다. 그래서 달리는 자신의 작품 세계에서만큼은 이 육아낭을 통해 인간에게 주어진 한계, 즉 트라우마를 극복하려고 했다.

1 "어머니 배 속에 있을 때 어떤 기분이었느냐고 물어온다면, 나는 '기막히게 쾌적한 낙원이었다'고 대답하련다." 살바도르 달리, 『나는 세계의 배꼽이다』, 이은진 옮김, 이마고, 2012, pp.55-56 참고.

프로이트는 무의식과 욕망으로 인간의 행동을 분석한 정신분석의 창시자로서 달리에게 큰 영감을 준 인물이다. 달리는 그를 만나기 위해 1938년에 파리를 떠나 영국 런던으로 향할 만큼 프로이트의 열렬한 팬이었다. 하지만 이 둘의 만남은 썩 유쾌하지 않았다고 전해진다. 프로이트는 달리에게 그림이 지나치게 계획적이어서 자신의 사상과 맞지 않는다고 이야기했고, 아마도 그 말은 진정한 무의식을 추구하려면 그 어떤 계산으로부터 자유로워야 한다는 의미였을 것이다.

223개의 꿈을 분석해 체계화한 프로이트의 저서 『꿈의 해석Die Traumdeutung』(1900)을 보면 알 수 있듯, 그는 근본적인 무의식 탐구에 통달한 사람이다. 달리의 그림에 남은 이성적인 사고의 잔상을 느끼지 못했을 리 없다. 그렇다면 무의식(꿈)의 세계를 화폭에 담고 싶어 했던 초현실주의자 달리는 어떤 예술가였을까.

관습에 저항하는 괴짜 예술가

1904년 스페인 피게레스Figueres에서 태어난 달리는 어려서부터 관습과 체제에 순응하지 않고 항상 모든 일에 의문을 품고 반기를 들었다. 마드리드의 산 페르난도 왕립미술학교에서 수학할 당시에는

학교의 기존 질서와 스승들의 자질을 문제 삼아 퇴학을 당하기도 한다. 스스로를 광인이라 칭했던 달리의 모습은 우리에게 익숙하다. 기다란 콧수염과 장난기 어린 표정만큼이나 예술과 얽힌 그의 삶은 재미있는 일화로 가득하다. 이는 결코 지루할 틈이 없던 그의 실험 정신과 익살스러운 작업의 결과물이 증명한다.

　　다른 초현실주의 화가들과 시인들, 그 외 여러 분야의 예술가들이 본격적으로 교류하기 시작한 때는 달리가 파리에 정착한 1928년부터다. 달리는 이 시기에 최초의 개인전을 열고, 초현실주의를 대표하는 시인이자 미술이론가 앙드레 브르통Andre Breton, 1896-1966의 권

독특하고 실험적인 작품으로
언제나 논란의 중심에 있었던 달리.

살
바
도
르
달
리

유를 받아 정식으로 초현실주의 그룹에 합류한다. 브르통은 1924년 「초현실주의 선언Manifestes du surrealisme」을 시작으로 무의식의 세계를 다룬 시와 소설을 발표하며 초현실주의 이론을 확립하는 데 앞장선 주창자다. 브르통을 중심으로 형성된 이 그룹은 막스 에른스트Max Ernst, 1891-1976와 르네 마그리트René Magritte, 1898-1967를 중심으로 파리에서 뿐만 아니라 미국과 런던에서도 점차 입지를 다지며 인정받기 시작한다. 서로 예술적 영감을 주고받으며 활동의 지평을 넓혀가던 이들의 주된 관심사는 관습적으로 이어온 기존 제도에 대한 불신과 이성적 사고가 낳은 결과에 대한 허무함이었다.

"우리가 그토록 믿어왔던 인간의 이성적 사고가 결국 끔찍한 전쟁을 초래한 것 아닌가!"

이것이 그들의 통탄이었다.

비이성적 사고의 끝을 따라서

제1차 세계대전이 지나간 폐허 속에서 예술가들은 의문을 던진다. 1914년부터 4년 남짓 지속된 전쟁이 남긴 건 상처뿐이었다. 근대

화된 기술, 이성적 사고, 합리성을 근간으로 한 모든 체제에 대한 믿음은 붕괴되었고, 초현실주의자들은 합리적이고 과학적인 사고만이 정답이 아니었음을 깨닫는다. 그래서 의식의 세계를 벗어나 우연으로 만들어진 세계를 찾기 시작하는데, 그 시작의 출발점이 바로 '꿈'이었다. 우리가 육안으로 확인하지 못하는 것으로 가득한 꿈이라는 모티프는 초현실주의자들에게 제법 매력적인 소재였다. 분명 현실을 기반으로 만들어진 상상의 영역이지만 아무리 이상해도 깨어나기 전까지는 가짜인 줄 모른다. 이토록 기이한 주제에 대해 호기심을 가지며 탐구한 끝에 달리 역시 다수의 대표작을 완성한다.

〈기억의 고집La persistència de la memòria〉은 누구나 한 번쯤 보았을 만큼 대중적으로 잘 알려진 달리의 대표 작품이다. 시계가 사막 한가운데에서 흘러내리는 장면은 비현실적인 세계를 형성한다. 익숙한 사물을 어울리지 않는 장소에 두거나 왜곡된 형태로 그림의 맥락을 파괴하는 방식은 초현실주의자들의 작업에서 근간이 되는 기법이다. 그림에서도 의식의 개입을 최소화하는 것이 가능하다고 믿었던 달리는 그림 안에서 환상의 세계를 창조하려 했다. 그러나 달리가 온전히 상상과 꿈속 이미지에만 의존한 것은 아니었다. 작품 속 배경은 카탈로니아 해변의 절벽으로, 실제의 세계와 가상의 세계가 혼재되어 더욱 낯선 느낌을 준다. 우리의 무의식이 결국 실제 경험했던 것들을 기반으로 형성되듯 그의 작품도 실제 장소를 모티프로 끌어온

살바도르 달리

141

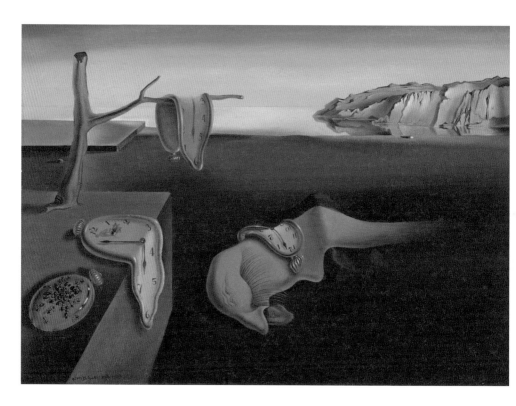

살바도르 달리, 〈기억의 고집La persistència de la memòria〉, 1931, 캔버스에 유채, **24.1x33cm**, 뉴욕현대미술관

것이다.

　이 그림에서 핵심은 시계의 상징적 의미일 것이다. 과학과 이성의 산물인 시계가 모든 기능을 상실한 채 흘러내리는 것은 곧 이성과 통제를 벗어나 무의식의 세계로 진입하려는 달리의 세계관을 집약적으로 나타낸다. 모든 사조의 시작이 그렇듯 초현실주의자들의 이러한 실험적인 태도는 당시에 무척이나 혁신적이고 도전적으로 받아들여졌다.

기법의 전환, 고전주의로의 복귀

　무의식의 흐름대로 꿈의 세계를 표현한 것은 단연 초현실주의자다운 기법이라 볼 수 있지만 〈켄타우로스 가족〉은 달리의 대표작으로 통하는 다른 작품들과는 조금 다른 방향과 특징을 보인다. 특히 고전주의에서 쓰인 삼각형 구도를 따랐다는 점에서 그 차이는 두드러진다.

　'초현실적인 그림이다'라는 말을 들었을 때 처음으로 떠오르는 이미지는 아마 마그리트의 '데페이즈망Dépaysement'일 것이다. 데페이즈망은 일상의 사물을 예상치 못한 장소에 배치함으로써 상황적 모순을 만들어내는 방법이다. 이를테면 하늘에서 쏟아지는 비를 사람

으로 바꾼다든지, 가로등이 켜진 밤거리의 하늘을 구름으로 장식하는 등의 의도적 부조화를 말한다.

달리의 몇몇 작품에서도 역시 이러한 데페이즈망 기법이 주를 이루지만, 대부분은 특정한 서사와 구도를 바탕으로 이야기를 완성한다. 마그리트의 작품처럼 사물이 반복적으로 등장하면서 만들어낸 부조화 대신 기존에 우리가 익히 알고 있던 신화적 소재나 종교적 도상을 다른 시선으로 보도록 유도하는 방식을 택한 것이다. 〈켄타우로스 가족〉 외에 〈십자가의 성 요한네스 그리스도Christ of Saint John of the Cross〉(1951), 〈최후의 성찬식The Sacrament of the Last Supper〉(1955)에도 이러한 연출을 적용한다.

고개 숙인 그리스도를 위에서 아래로 바라보는 구도는 이전의 종교화와 다르다. 낮은 시점에서 예수를 올려다보거나 예수를 중앙에 두고 그의 고통을 묘사하는 데 치중하던 기존 종교화의 구도가 〈십자가의 성 요한네스 그리스도〉에서는 보이지 않는다. 여기서 십자가에 못 박힌 예수의 시선은 푸른 호수를 향하고 있다. 정박한 한 척의 배와 어두운 하늘 너머에 드리운 황갈색의 구름은 현실 세계와는 동떨어진 장면이다. 달리는 이후에도 원자 과학이나 가톨릭의 신비주의 등 예술적 관심사의 범위를 점점 넓혀간다.

이미 잘 알려진 고전 명화를 재해석하는 것도 달리의 유희거리 중 하나였다. 〈황혼의 격세유전Les atavismes du crépuscule〉, 〈밀레의 만

종에 관한 고고학적 회상Réminiscence archéologique de l'Angélus de Millet〉
은 모두 밀레의 작품 〈만종L'Angélus〉(1857-1859)을 모티프로 삼아 변
형한 것이다. 두 남녀가 황량한 해변 위에서 마주보며 기도하고 있는
모습은 단번에 〈만종〉을 떠올리게 하지만, 사실 이 두 인물을 자세히
보면 사람 모형의 거대한 조형물인데, 앞에 있는 실제 사람들과 비교
해보면 그 크기를 가늠할 수 있다. 거대함에 비하면 한없이 약해 보
이는 조형물은 끝이 닳아 부식된 상태로 모래성처럼 힘없이 주저앉
는 건 시간문제로 보인다.

　　원작 〈만종〉은 고즈넉한 시골 마을의 정취가 깊게 물든 그림이
다. 달리는 이 그림을 통해 위태로운 결말을 상상하고 그것을 자신의
예술 세계로 끌어오는 데 성공한다. 그는 〈만종〉 속 남녀가 하루 일
과를 마친 후 밭에서 감사 기도를 올리는 게 아니라, 죽은 아이를 위
해 명복을 비는 모습일 거라 주장했다. 사실 이 같은 주장은 달리의
터무니없는 발상이 아닌, 밀레의 작품을 둘러싼 여러 가지 해석 중
하나로 받아들여졌다. 엑스레이 촬영으로 확인한 결과, 밭에 놓인 바
구니가 사실은 '관'이었음이 밝혀진 것이다. 예측하지 못한 결과 때
문에 바구니 안에 담긴 것이 감자가 맞는지 아닌지에 대한 논란으로
까지 이어졌고, 정확한 사실 관계는 파악되지 않은 채 추측만 난무하
는 상황에 이르렀다.

　　달리는 〈만종〉이라는 작품을 둘러싸고 벌어진 이런 소동에 꽤

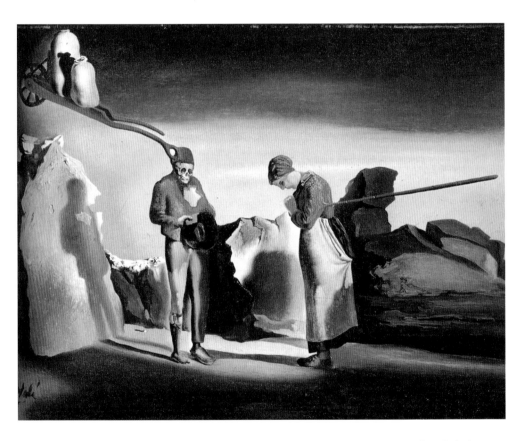

살바도르 달리, 〈황혼의 격세유전Les atavismes du crépuscule〉, 1933, 나무에 유채,
138x179cm, 갈라 살바도르 달리 재단Fundació Gala-Salvador Dalí

살바도르 달리, 〈밀레의 만종에 관한 고고학적 회상Réminiscence archéologique de l'Angélus de Millet〉, 1934, 나무에 유채, **31.75x39.4cm**, 갈라 살바도르 달리 재단

만족했을 것이다. 어떤 결과로 흘러가든 달리는 원작의 의도와는 상관없이 자신이 〈만종〉을 접했을 때 처음 느꼈던 죽음의 전조를 그림에 마음껏 담아 공개한다. 자신의 저서에서 자신이 갖고 있는 편집증적 강박과 망상을 스스럼없이 토로한 달리답게, 그는 오랜 시간에 걸쳐 명성이 쌓인 대가들의 명작을 주관적으로 해석하는 데에도 주저함이 없었다.

관습과 위선을 저격하다

달리는 미국으로 건너가 미술 외에도 영화나 연극 등 다양한 예술 활동을 펼쳤다. 그리스 신화나 기독교적 도상을 차용해 종교와 관련된 이야기를 풀어내기도 하고 신비주의를 표방하며 대중성과는 거리가 먼 작품을 생산하기도 했다. 무엇이 되었든 주로 의식 밖의 영역을 다루었기에 그의 작품 세계에 대한 대중의 반응은 냉담했다. 이해할 수 없는 이야기의 연속으로 관객들은 지루해했고, 갑자기 등장하는 잔인한 장면은 자극적으로밖에 받아들여지지 않았다.

1929년 스페인 감독 루이스 부누엘Luis Bunuel Portoles, 1900-1983과 달리가 공동으로 제작한 영화 〈안달루시아의 개Un Chien Andalou〉는 달리 특유의 예술적 성향이 짙게 묻어난 작품이다. 영화는 시작부터 끝

까지 파편화된 이미지로 채워진다. 면도칼로 여성의 한쪽 눈을 도려내는 충격적인 연출과 함께 구름이 달을 가르는 장면이 교차하는가 하면, 구멍 난 손에서 개미들이 나와 기어 다니는 등 공포스러운 장면이 이어진다. 러닝타임은 단 16분에 불과하지만 시공간을 연결하는 그 어떤 개연성도 없이 막을 내린다.

관람자도 이해하지 못할 이 영화를 통해 달리는 무엇을 말하고 싶었던 걸까. 그저 참신한 이슈를 만들기 위한 전위예술가의 본능이 작용했는지도 모르지만, 그렇게 단편적으로만 보면 달리의 심오한 예술 세계를 이해할 수 없다. 그가 노린 궁극적인 목적은 부르주아를 향한 조롱이었다.

우리는 책을 읽거나 영화를 볼 때 뒤에 이어질 내용을 자연스럽게 예측하거나 이성적 사고로 서사를 이해하려고 한다. A라는 문제 앞에서 B라는 결과를 예상하고, 설령 빗나가더라도 C가 된 이유를 다시금 찾으려 한다. 인지하지 않아도 흘러가는 자연스러운 사고의 고리다. 그러나 달리는 이야기를 이성적으로 판단하고 이해하려는 관객의 욕망을 저버리려고 했다. 시공간을 넘나들며 병치시킨 이미지들은 종이를 오려 붙이듯 불규칙하게 섞여 있다. 우리의 꿈도 마찬가지이지 않은가. 꿈속에서는 분명 자연스럽게 흘러가던 모든 일이 잠에서 깨어난 후 되돌아보면 이해될 만한 요소가 하나도 없다는 것을 깨닫는다. 달리는 이러한 당혹스러운 경험을 작품에 적용해 관

성에 젖은 부르주아 계층을 비판했다. 영화가 던지는 뜻밖의 내용으로 인해 부르주아의 관습적 태도와 위선적인 모습이 수면 위로 드러나기를 원한 것이다.

영화의 후원자들은 상영 후 부누엘에게 속았다며 반발했다. 종교적으로도 용납되지 않는 장면이 많았던 탓에 가톨릭 교회는 영화에 혹평을 퍼부었다. 애초부터 좋은 반응을 얻으려는 기대가 없었기에 어쩌면 이 영화에 대한 무수한 논쟁은 달리가 의도한 결과였을지도 모른다.

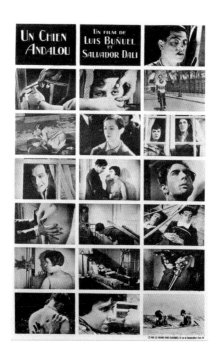

〈안달루시아의 개〉의 영화 속 장면들

안타깝게도 영화의 주연을 맡은 두 배우 모두 스스로 생을 마감한다. 영화가 지독한 혹평에 시달렸기 때문이라는 의견도 있지만, 이유는 공식적으로 알려지지 않았다. 시대적 평가를 달리하는 현재, 영화계에서 〈안달루시아의 개〉는 중요한 전환점을 제공한 아방가르드 예술로 높이 평가받으며 영화를 공부하는 이들에게 시퀀스나 기법, 내러티브 측면에서 찬사를 받는다.

무의식을 의식하는 순간은 과연 의식의 세계일까?

작품에서 드러난 초현실주의자들의 의식의 흐름을 따라가다 보면 무의식과 의식의 경계가 모호해진다. 여기에는 분명 모순점이 있다. 잠재된 무의식의 영역을 그리기로 다짐하고 붓을 드는 순간은 이미 의식이 작동한 후다. 그렇다면 심연의 깊숙한 곳에 있는 무의식을 작품에 담아내기란 애초에 불가능한 일이 아닐까. 합리적 사고의 반대 저편에 있는 영역을 끄집어내 의식의 세계로 초대할 때 그것을 무의식의 상태라고 말할 수 있는지 생각해봐야 한다. 현실 속 모든 요소를 배제하려는 행위는 결코 계산적이지 않다고 단언할 수 없다. 달리의 그림에 계산이 들어가 있다고 말했던 프로이트도 그 한계점을

지적했던 것이리라.

이처럼 이성과 의식의 통제에서 완전히 벗어나는 기법을 '자동기술법Automatisme'이라 부른다. 자동기술법은 초현실주의의 골자를 이루는 가장 중요한 개념으로 브르통의 「초현실주의 선언」에서는 이를 "이성에 의한 일체의 통제 없이, 또는 미학적, 윤리적인 선입견 없이 행하는 사고의 진실을 기록하는 것"이라 명시한다. 초현실주의자들은 꿈에서 막 깨어난 몽롱한 상태에서 그림을 그리면 무의식 상태에서 형상을 그려내는 이 기법에 가까워질 수 있다고 말한다. 그림을 그리기 위해서는 깨어 있어야 하지만 무의식의 상태를 유지하려면 꿈에서 완전히 해방된 상태는 아니어야 한다는 것이다. 하지만 꿈과 현실 그 중간 어디쯤을 유지하는 일이 과연 가능하기는 한지 의구심이 든다.

19세기 후반으로 거슬러 달리의 작품이 탄생하기 전, 형태는 다르지만 무의식에 대한 연구는 이미 체계화되어 진행되었다. 당대 의학계에서 무의식 상태에 대한 연구가 활발히 이루어지면서 이와 직결되는 잠을 분석했는데, 잠과 혼수상태, 그리고 죽음의 경계를 구분할 만한 과학적 근거를 밝히는 것을 시작으로 담론이 형성되었다.[2]

2 당대 의학계에서는 아래와 같은 잠 관련 서적이 다수 출판되기 시작했다. 로버트 맥니시(Robert Macnish), 『잠의 철학Philosophy of Sleep』(1830), 에드워드 빈스(Edward Binns), 『잠의 해부학The Anatomy of Sleep』(1842), 헤임스 브레이드(Hames Braid), 『최면학Neurypnology』(1843), 『과민성 수면의 원인The Rationale of Nervous Sleep』(1843), 『무아지경의 관찰Observations on Trance』(1850), Beatrice Laurent, "The Strange Case of the Victorian Sleeping Maid," in 『Sleeping Beauties in Victorian Britain』, ed. Beatrice Laurent, Bern: Peter Lang, 2014, pp.28-29 참고.

이 같은 소재는 유럽의 문학과 예술에까지 영향을 미쳐 잠을 자거나 최면에 걸린 무의식 상태의 인물을 작품에 등장시키는 예술가가 수없이 등장하는 배경이 되었다. 특히 영국 근대화 시기의 특정 사회적 현상과 잠이라는 소재를 엮은 소설들은 대중의 흥미를 자극하며 잠을 여러 의미로 해석하도록 만들었다.

시간이 흘러 달리의 시대에서는 무의식에 대한 연구가 체계화되어 막연한 두려움에서 벗어날 수 있었다. 이론적으로는 설명 가능하지만 아직 완전하게 풀리지 않은 꿈의 영역은 초현실주의자들의 흥미를 끄는 좋은 소재였다. 꿈속에서 일어나는 모든 일은 예술의 재료가 될 만큼 가치가 있었다. 꿈의 세계에 진입하는 것을 허락하는 관문이 수면이라면, 달리는 그 수면 상태를 자초하기 위해 의식의 세계 안에서 고군분투하며 끝없이 노력한 화가였는지도 모른다. 자신이 태어났을 때를 기억한다고 술회하는 괴상한 예술가로 기억되지만 말이다.

호안 미로
Joan Miró,
1893-1983

그림도 하나의 놀이처럼

이건희 컬렉션

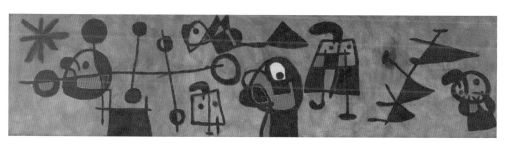

호안 미로, 〈구성Composition〉, 1953, 캔버스에 유채, 96x377cm

'아이가 그린 것 같다.' 스페인 화가 호안 미로의 그림을 본 많은 이들이 그렇게 말하곤 한다. '저런 그림은 나도 그리겠는데'라며 우스갯소리를 하는 사람들도 있다. 이건희 컬렉션으로 기증된 〈구성 Composition〉을 본 누군가도 어쩌면 그런 관람평을 내놓을 수도 있다. 아마도 숙련되지 않은 기술로 손이 가는 대로 그은 선과 계산 없는 색채의 조합 때문에 아이 같은 그림이라고 평가받는 것일 테다. 현실에서 볼 수 없는 상상의 세계를 펼친다는 점에서, 그리고 가장 기초적인 도형으로 그림을 조합하는 방식에서 그런 말을 할지도 모른다. 하지만 '아이가 그린 그림 같다'라는 표현은 '못 그린 그림이다'라는 것과는 또 다른 이야기이기 때문에 사람들이 왜 미로의 그림을 그렇게 평가하는지 명확히 한 가지 이유를 짚어서 말하기는 모호하다. 어쩌면 그림에서 느껴지는 순수함 때문에 그런 표현이 가능한지도 모

른다. 그렇다면 '네 살짜리 아이의 그림'과 '아이처럼 그린 화가의 작품'을 비교했을 때 정말로 차이가 없을까? 그렇지는 않다.

〈구성〉은 점과 선과 면으로 이루어진 기호로 가득한 추상화다. 미로의 고향 카탈루냐Cataluña의 밤 풍경을 표현한 작품으로, 지중해안 특유의 온화한 기후를 나타내고자 청록색을 주조색으로 그 위에 하늘을 나는 새와 반짝이는 달과 별을 그려 카탈루냐의 특색을 감각적으로 반영했다. 하지만 이는 모두 미로가 각색한 형태로 변형되어 한눈에 찾아내기란 어렵다. 비논리적인 요소들이 개연성 없이 나열된 화면은 미로가 실재하는 장소를 떠올리며 자신만의 언어로 설계하고 다시금 편집해 재창조하는 과정을 반복한 끝에 완성되었다. 섬세한 관찰을 기반으로 한 회화는 아니지만 그렇다고 완전한 무의식의 세계를 창조한 그림으로도 볼 수 없는 이유다.

초현실주의자의 면모가 다분히 드러나고 특정 부분에서는 강렬한 야수주의적 색채와 입체주의 화풍이 혼합된 미로의 작품은 초현실주의 영향을 강하게 받았음에도 불구하고 그와는 큰 차별점을 지닌다. 앞에서 다룬 달리의 작품과 비교해보아도 그 차이를 알 수 있다. 작가의 상상력으로 점철된 화면이 익숙하지 않은 풍경을 만들어낸 탓일까. 의식 저편의 세계를 그리는 초현실주의 화가들의 작품을 보고 있노라면 어쩐지 음산한 분위기에 잠식되어 아름다움과는 거리가 멀어지는 것처럼 느껴진다. 그러나 다채로운 색감과 리듬감 넘

치는 조형성을 보여주면서 여느 초현실주의 화가의 작품과 나른 방향을 추구했던 미로는 화려한 기호들 사이에서 느껴지는 서정성을 놓치지 않았다.

있어야 할 곳에 있지 않은 사물들의 행렬과 알 수 없는 기호들의 집합체는 아이가 그린 낙서처럼 아무런 의미도 규칙도 없는 듯 보이다가도 그 안의 조화로움을 발견하면 놀라우리만큼 계산적인 그림임을 알 수 있다.

땅과 나무에서 시작한 추상

미로의 초기 작품 〈야자나무가 있는 집La casa de la Palmera〉(1918)과 〈농장La Masia〉(1921-1922)을 보면 알 수 있듯이, 그가 처음부터 추상화를 그린 건 아니다. 1920년대에 제작한 작품들은 시골 풍경을 토대로 눈에 보이는 모든 대상을 재현하는 것에서 시작했다. 하지만 이때에도 사물을 마치 동일한 시점에서 관찰하듯 원근법을 우선하기보다 장식처럼 평면적으로 묘사하고 채색했다.

회화적인 관점에서 바라본 초창기 작업 시기를 지나 미로의 작업은 사물의 내부 구조를 파악하는 단계로 나아간다. 흩날리는 나뭇잎, 잔가지들을 제거하고 남은 굵고 얇은 선들의 변주, 규칙성이 보

그림도 하나의 놀이처럼

이는 구성을 보면 자연의 모습을 이루는 여러 요소를 패턴화하고자 했던 미로의 노력이 보인다. 그는 자신만의 표현법으로 자유롭게 사물을 변형하는 방법을 터득해간다.

초기 작품들이 토속적인 마을을 배경으로 형태의 구조적 특징을 드러냈다면, 1950년대를 기점으로 변화한 미로의 작품은 무성한 이파리를 제거하고 남은 앙상한 나뭇가지와 같다. 특히 그의 후반기 작품에 해당하는 이건희 컬렉션 〈구성〉이 제작된 시기의 작업들은 대부분 풍경화라고 규정하기 어려울 만큼 추상화의 정점을 찍는다. 단색으로 채운 여백과 점과 선이 얽힌 화면에서는 더 이상 어떤 색채도, 구성도, 재현의 대상도 보이지 않게 되었다.

색채 미학에 영향을 받은 듯 빨강, 노랑, 파랑, 초록 등 강렬한 원색을 담아낸 미로의 그림은 점점 추상화된 점, 선, 면의 자유로운 구성이 등장해 기존의 형식과 다른 실험적 형태를 드러낸다. 하지만 이러한 색채 이외에 가장 먼저 눈에 들어오는 부분은 짧지만 강한 직선에서 드러나는 강약 조절이다. 하얀 캔버스에 아크릴과 목탄으로 자유롭게 그은 곡선의 향연, 단순히 그어진 직선이 아닌 한 획의 필치처럼 보이게 하는 미로의 기법은 어딘가 동양의 서예와 닮아 있다는 느낌을 준다.

1888년 바르셀로나 만국박람회가 열렸을 때 처음 접한 동양의 예술품들은 미로에게 동양에 대한 흥미를 북돋았다.[1] 동양의 예술은

1 〈꿈을 그린 화가 호안 미로 특별전〉 도록, p.124 참고.

호안 미로, 〈위대한 마법사La grand Sorcier〉, 1968,
에칭, 애쿼틴트, **90x68cm**

미로에게 큰 영감을 주었으며 기호와 구조를 조합하는 방법에 관심이 많았던 미로는 서예에서 그 해답을 발견한다. 여백의 미를 남겨둔 채 흑백으로만 채운 종이는 그가 항상 추구하던 조형적 언어에 가까웠으며, 우직한 힘을 실어 완성된 선들의 조합은 미적 요소로 다가왔다.

미로의 작품이 화면을 구성하는 조형 요소의 독특함으로 작품의 색깔이 매우 강한 편이라는 점, 그리고 미로가 미국식 추상표현주의에 매료되어 과격한 붓질을 선보였던 점을 염두에 두면, 투쟁의 역사에 관심을 가지기보다 재료와 물성에 대한 연구에만 치우쳐 있었을 것 같다는 선입견이 생긴다. 하지만 1937년 파리 만국박람회 에스파냐관의 벽화에 그린 〈추수하는 사람The Reaper〉은 당시 파시즘에 대항하는 카탈루냐 민중들의 현실을 고발하는 작품이다. 사실적으로 그린 그림은 아니지만, 저항의 코드를 살피면 카탈루냐 농민의 애환을 암시하는 민중 미술적 메시지를 읽을 수 있다. 어쩌면 미로는 양립할 수 없는 추상미술과 민중미술 그 중간 어디에 선 유일한 화가일지도 모른다.

리듬감 안에서의 작은 규칙

미로의 작품은 시와 회화 사이의 경계에 있다. 색채 배합과 곡선의 운율은 견고한 구상을 벗어나 자유로워 보이지만 그 리듬감 안에는 작은 규칙이 존재한다. 이는 우리가 시를 읽을 때 은유와 서사를 음미하면서도 단어와 문장, 그리고 문단이 빚어낸 맥락이 던지는 메시지를 수수께끼 풀어가듯 해석하는 것과 같다. 미로의 그림에 존재하는 기호들의 총합은 새로운 종류의 언어로서 마음으로 감상하길 요구하지만, 독자의 머릿속에서는 이미 의미의 연쇄작용이 끊임없이 이루어진다. 마지막이 어떤 형태로 완성되든 미로의 작업 모티프는 모두 자연에서 출발한다. 구상에서 추상으로 도약하는 시점에서도 그의 작품은 차가운 추상이기보다 따뜻한 추상에 가까웠다.

미로의 작업 방식에서 흥미로운 점 하나. 미로는 자신이 아마추어 시절에 그렸던 그림 위에 덧칠을 하거나 개작하는 방식을 거듭하여 초창기 그림을 원숙기 작업으로 재탄생시킨다. 작품 세계가 변화하고 발전하는 모습을 감추고 기존의 창작물 위에 새로운 역사를 쓰는 일은 예술가들에게서 흔히 볼 수 있는 현상은 아니다. 자신의 기준치에 도달하지 못한 그림들을 끊임없이 발전시켜 현재로 끌고 오는 과정은 미로의 기준에서 볼 때 부족한 그림을 과거에 머물도록 두지 않기 위함이다.

이러한 독특한 성향은 추상화가 탄생하기까지의 여정이 그리 순탄치 않았음을 보여준다. 미로는 형태를 덧대거나 쌓아 올려 완성도를 높이는 것이 아닌, 수백 장의 밑그림과 수많은 구조화 끝에 핵심적인 부분만을 남긴다. 많은 것을 채우려 하기보다 오히려 덜어내고 비워내려고 노력한 것이다.

"나는 늘 무언가를 바라보며 인생을 보냈다. 마요르카의 빛은 바라보기 위해 존재한다. 마요르카는 글을 쓰고 그림을 그리기 위해 존재한다. 마요르카는 한 편의 시이자, 창문을 통해 바라보는, 시간이 지날수록 점점 낙하하는 빛이다. 오후가 지나가는 것은 아쉽지만 해질 무렵은 아름답다. 마요르카는 평정이다. 이 평정을 잡아둘 수 없다는 사실, 간직할 수 없다는 사실은 나를 안타깝게 한다."[2]

목가적이고 서정적인 느낌을 잃지 않으려 했던 미로의 지향점은 그가 나고 자란 고향 마요르카Mallorca에서 받은 영향이 컸다. 제2차 세계대전 발발 후 스페인에 체류하던 미로는 마요르카, 몬트 로이그 Mont-roig del Camp, 바르셀로나를 거쳐 1954년 다시 마요르카에 정착하는데, 이곳은 미로가 작고하기 전까지 약 30년을 지낸, 미로의 정체성을 가장 잘 담아내는 근원지였다. 바다와 드넓은 초원이 펼쳐지는 마요르카에서 보낸 유년기 시절, 자연과의 교감이 일상이었던 미로

2 Pere A. Serra, 『Miro y Mallorca, Barcelona』, Poligrafa, 1987, pp.13-14. 〈꿈을 그린 화가 호안 미로 특별전〉 도록에서 발췌.

에게는 자연에서 볼 수 있는 모든 풍경이 그림의 재료와도 같았다.

　미로는 작품의 대부분을 세르트 작업실Taller Sert에서 창작했다. 작업실에 대한 주인의식이 남달랐던 그는 목장 주인이 초원을 관할하듯, 원예가가 정원을 가꾸듯 자신의 작업실을 마치 새 생명이 탄생하는 신성한 장소처럼 대했다. 작업실에 대한 그의 특별한 애착을 보여주기 위해서였을까. 그가 작고한 이후 회고전이 열릴 때면 언제나 부스 한 편에는 미로의 작업실을 구현한 구간이 마련된다.

세종문화회관 〈호안 미로 특별전〉 부스

놀이와 예술은 종이 한 장 차이?

미로의 예술관은 초현실적 사고를 기반으로 하지만, 야수주의와 입체주의가 교차하는 곳에서 끊임없이 색채와 형태에 대한 도전 정신을 이어간다. 그래서 미로의 작품 세계는 그와 교류했던 많은 예술가가 남긴 흔적을 발견할 수 있는 하나의 지표로 통하기도 한다.

미로가 파리에 머물 때, 그는 바르셀로나에서 읽은 전위파 잡지를 통해 알게 된 시인 트리스탕 차라Tristan Tzara, 1896-1963와 피에르 르베르디Pierre Reverdy, 1889-1960를 만난다. 다다이즘Dadaism 운동의 창시자 차라와 르베르디와의 만남은 그에게 새로운 도전과 함께 참신한 아이디어의 창구가 된다. 파리의 블로메 45번가에 화실을 마련한 미로는 이곳을 그의 지인들과 함께 새로운 기법을 시험하는 장소로 활용한다.

또한 1926년에는 작가 막스 모리스Max Morise, 1900-1973, 사진작가 만 레이Man ray, 1890-1976, 화가 이브 탕기Yves Tanguy, 1900-1955와 함께 약 1년에 걸친 공동 작업 〈우아한 시체Cadavre exquis〉를 제작해 세상에 선보였다. 한 사람이 그림의 일부를 완성하면 다음 사람이 이어받아 작업하는 방식으로 완성된 이 작품은 초현실주의자들 사이에서 하나의 놀이로 유행했다. 각자 머릿속에 떠오르는 생각을 그림으로 표현한 이 작품은 예측할 수 없는 집단 무의식이 빚어낸 결과물이

었다.

　미로의 작품은 이렇게 파편화된 조각들을 모으듯 다른 예술가들과의 교류를 통해 점차 완성되어 갔다. 특히 제1차 세계대전으로 피난 생활 중이던 전위예술가들은 미로가 새로운 세계에 눈을 뜨는 데 영향을 미쳤다. 마티스에게서는 굵고 얇은 윤곽선의 운율을, 앙드레 마송André Masson, 1896-1987을 비롯한 초현실주의자들에게서는 본격적으로 무의식의 세계를 탐구할 동기를 얻은 것이다. 무엇보다 입체주의의 영향을 강하게 받은 건 피카소를 만나고서부터. 파리로 이주한 1920년, 몽파르나스에 체류하며 프랑스 예술가들과 만나던 미로는 피카소와 인연이 닿아 그를 통해 화면 분할하는 법을 터득하고, 이를 자신의 구상 작업에 적용한다. 잘게 쪼개진 캔버스 속 화면은 미로의 중반기 작업부터 나타나는 특징이다.

연금술에 대한 초현실주의자들의 관심

　중세 유럽에서부터 시작된 연금술Alchemy은 초현실주의자들의 관심을 사로잡은 흥미로운 영역이었는데, 미로의 작품에도 연금술에 대한 관심이 묻어 있다. 특히 〈석공Lapidari〉은 연금술의 비밀을 밝히는 과정을 열두 가지로 나누어 간단명료하게 정리한 일종의 삽화

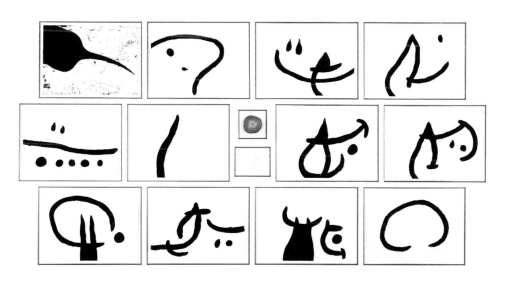

호안 미로, 〈석공Lapidari〉, 1981, 에칭, 애쿼틴트, 35.6X49.5cm

다. 호안 미로가 15세기 카달루냐에서 탄생한 작자미상의 책을 엮어 출간한 『석공』(1977)은 첫 번째 작업인 〈돌의 생성〉을 시작으로 돌을 만들어내는 방법론을 설정하였고, 돌을 만드는 순서가 미로만의 방식으로 창작되어 점자 형태로 완성된다. 한 가닥의 직선과 점 두 개로 무언가를 설명하는 것은 불가능해 보이지만 미로의 작품에서는 가능한 일이다.

　지금은 다소 터무니없게 들릴지라도 화가들은 연금술을 토대로 다수의 작품을 남길 만큼 영감의 원천으로 생각했다. 중국과 인도, 지중해 연안에서 발전해 약 3,000년 전부터 이어진 연금술은 세상에서 얻기 힘든 궁극의 물질을 만드는 전근대 과학 기술이다. '현자의 돌'이라고도 불리는 이 물질은 납이나 수은을 황금으로 변환하는 효능을 지녔다고 여겨졌다. 쉽게 말해, 인공적인 수단을 가해 비금속을 귀금속으로 바꾸는 자연학인 것이다. 형상을 실체화하는 과정에서 과학적으로 설명할 수 없는 부분이 많았기에 초현실주의자들의 작품에 등장하는 연금술은 대부분 마법과 신비주의 영역을 다루듯 그려졌다.

　최소한의 형태를 가지고 예술적으로 풀어낸 것이 미로의 작품이라면, 연금술을 조금 더 구체화하고 상세하게 정리한 화가는 단연 막스 에른스트다. 한 편의 소설을 읽는 것 같이 구체적으로 명시된 에른스트의 삽화집을 보면 같은 주제로도 전혀 다른 느낌과 결과를 낳

을 수 있다는 사실이 놀랍게 다가온다.

에른스트의 콜라주 소설 『자선주간Une Semaine de bonté』에서는 연금술의 과정을 일곱 개의 장으로 나누어 묘사한다. 산발적이고 우연한 이미지로 구성된 삽화집은 연금술이라는 하나의 행위로 내러티브를 이어간다. 첫 번째 장에서는 만물의 혼합 단계를 보여주는데 흙을 중심으로 죽음, 폭력, 시체, 해골 등과 같은 도상이 반복적으로 나타나고, 두 번째 장에서는 물 이미지를 중심으로 분리와 정화 단계를 묘사한다. 그리고 세 번째 장은 불을 주제로 여성과 남성이 소통하는 이미지로 끝나는데, 이 모든 과정의 최종 목적은 현자의 돌을 만들기 위한 것이다.

에른스트는 연금술의 관점에서 첫 번째 장에 나오는 어두운 세

막스 에른스트의 『자선주간Une Semaine de bonté』 표지(왼쪽)와 일부 삽화(오른쪽)

계를 변화해야 할 대상이라고 말한다. 우울과 혼란, 압박과 괴로움, 질병과 실패를 보여주는 듯한 이미지의 나열은 곧 혼돈의 상태를 대변하는 것으로 정화해야 할 대상인 것이다. 종종 등장하는 삽화 속 수면 장면은 초현실주의자들이 주로 이성의 영역보다 비이성의 영역에 높은 가치를 두고, 꿈속 세계를 인간 행위의 근원지라고 여기는 경향이 있었음을 드러낸다. 수면은 이들에게 곧 꿈의 세계, 원초적 행위의 본질로 돌아가는 수단이다.

"연금술은 내면에서 외부로 뻗어 나아가는 작업으로 영혼 속에 숨겨진 빛으로 가는 길을 가로막고 있는 장애물들을 제거하는 일을 한다"[3]

연금술의 궁극적인 목적은 금 생산이며, 그것을 위해 반드시 선행되어야 하는 것은 현자의 돌을 획득하는 것이었다. 연금술사가 긴 노력 끝에 마침내 현자의 돌을 얻게 된다면 인간 욕망의 정점, 즉 영원한 부와 영생을 취할 수 있으리라 믿었다. 에른스트의 『자선주간』 속 마지막 장은 그렇게 연금술사, 현자의 돌, 최종적으로 탄생한 제3의 물질로 완성되면서 연금술이 성공했음을 그려낸다. 이 연금술 삽화집은 누구도 형언할 수 없었던 꿈의 세계와 연금술에 관한 비논리적인 관념을 명시함으로써 동시대 예술가인 미로뿐 아니라 후대의

3 C.G. Jung, 『Modern Psychology』, Notes on Lectures(Zurich: ETH), 1940-
 1941.

화가들에게도 영향을 미쳤다.

혹자는 그저 허황된 이야기로 들리는 연금술 탐구를 가리켜 마법사나 할 일이 아니냐며 의아해할 수도 있다. 그러나 초현실주의자들에게 연금술은 과학적으로 증명되지 않은 영역을 이해하기 위한 유일한 수단이었다. 논리적으로 납득하지 못하는 세계를 상상 속 어둠 저편에 가두지 않고 꺼내서 분석하는 초현실주의자들의 집단적 움직임을 어떤 말로 설명할 수 있을까. 단지 그들이 남긴 작업과 기록물로 어렴풋이 추측할 뿐이다.

초현실주의자들이 무의식의 영역을 탐구하는 것에서 시작한 것처럼 미로는 (무의식의 영역에 집착하지는 않지만) 계산적이고 합리적인 영역과 분리되려 했다. 그에게 중요한 것은 감동이고 울림이었다. 그 울림의 중요성을 알았던 미로는 보이는 것 이면에 숨겨진 보이지 않는 것을 작품 속에 담아내려고 노력했다.

완전한 추상은 존재하지 않는 것처럼

미로가 만났던 예술가들 중 바실리 칸딘스키Wassily Kandinsky, 1866-1944는 그림에 생명력을 불어넣고 리듬감을 줄 수 있는 방법을 제시해준 화가다. 그의 그림은 정적이지 않고 끊임없이 흐르는 음악 같아

바실리 칸딘스키, 〈구성 8 Composition VIII〉, 1923, 캔버스에 유채, 140.3×200.7cm,
솔로몬 R. 구겐하임 미술관Solomon R. Guggenheim Museum, New York

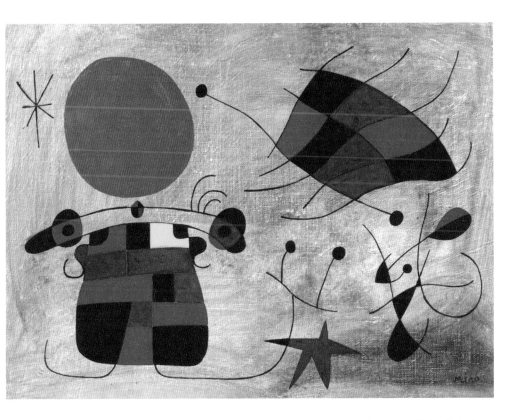

호안 미로, 〈화려한 날개의 미소Le sourire des ailes flamboyantes〉, 1953, 캔버스에 유채,
35x46cm, 레이나 소피아 국립미술관Museo Nacional Centro de Arte Reina Sofia

서 보는 이로 히여금 즉흥적인 감정을 불러일으킨다.

칸딘스키는 음악이 세상에 존재하는 만물의 소리를 따라하는 과정을 거치지 않고서도 듣는 이에게 감동을 줄 수 있다고 주장했다. 그는 음악처럼 그림도 무언가를 재현하지 않고 관람자에게 감동을 줄 수 있기를 희망했다. 하지만 그의 작품은 완전한 추상에 도달하지 못했다. 보고 들은 경험에 의지하지 않기를 의식적으로 노력했지만 결과적으로는 재현의 대상을 닮아 있었던 것이다.

칸딘스키의 화면에서나 미로의 작품에서 점, 선, 면의 모든 형태와 조화는 결국 자연을 따라간다. 가령 날카로운 삼각형이 한 방향으로 쏟아지는 역동적 이미지는 불꽃을 연상시키며, 크고 작은 원들이 반복되어 나타나는 화면은 공기 중에 떠다니는 물방울을 떠올리게 한다. 그 어떤 형태도 상상할 수 없도록 오로지 즉각적인 리듬감을 전달하려 했던 이들의 화면은 우리가 보아왔던, 우리가 연상할 수 있는 일상 속 모든 것의 다른 형태였을 뿐이다. 완전한 '순수함'에 도달하기 위한 몸부림은 예술가들에게 주어진 평생의 과제처럼 계속된다.

"화가는 시인처럼 작업한다. 먼저 단어가 떠오른다. 생각하는 것은 그다음이다. 우리는 인류의 행복에 대해 글을 쓰겠다고 결심하지 않는다. 이와 정반대로 우리는 정처를 잃고 헤매고 있다."[4]

4 〈꿈을 그린 화가 호안 미로 특별전〉 도록에서 발췌, p.113.

화가를 시인에 빗대어 표현한 미로의 말은 이성보다 감성을 우선으로 따르겠다는 굳은 심지이기도 하다. 머리로 무엇을 그릴지 결심하기 이전에 화가가 붓을 잡는 순간 이미 어떤 작품이 탄생될지는 정해진 것과 다름없다. 시인은 감동을 주기 위해 고민하지 않는다. 독자들의 반응을 중시하기보다 솔직한 고백을 통해 깊은 울림을 전달하듯, 미로의 바람도 그러했다.

다시 호안 미로의 작품 세계로 돌아와 카탈루냐 밤을 표현한 청녹색 하늘 위에 펼쳐진 갖가지 기호를 보자. 시인의 언어처럼 그의 회화에서는 미로의 삶이 담긴 기호가 하나하나 수놓아져 있다. 이는 미로가 말했듯, 고향에서 관찰한 별이기도 하고, 화면 구상에 대한 고민 끝에 찍어낸 미적 기표이기도 하다.

2부

이건희 컬렉션

TOP 30

한국화가 편

대향 이중섭
大鄕 李仲燮,
1916-1956

비운의 화가가 아닌 행복한 화가

이중섭, 〈흰 소〉, 1950년대, 종이에 유채, 30.7x41.6cm

50년간 종적을 감추었던 이중섭의 〈흰 소〉가 이건희 컬렉션에서 모습을 드러냈다. 이건희 컬렉션에는 그동안 자취를 알 수 없었던 작품이 다수 포함되어 있는데, 특히 이 작품은 5점 정도로 알려진 '흰 소' 연작 중 하나여서 더욱더 가치가 크다.

이중섭이 다뤘던 많은 소재 중에서도 '소'는 단연 빼놓을 수 없다. 아무리 미술을 모르는 사람이라 해도 '소를 많이 그린 화가 이중섭' 정도의 사실은 알고 있을 것이다. 이중섭은 왜 그렇게 소를 많이 그렸을까? 단순히 좋아하는 동물이기 때문이었을까, 아니면 자신이 소와 닮았다고 생각해서일까. 그것도 아니면 소를 쉽게 관찰할 수 있어서일까. 여러 가지 이유가 있지만 이중섭의 소는 한 가지 모습이 아니라는 점에서 관찰 대상 이상의 특별한 존재였음을 알 수 있다.

용맹하고 우직한 모습으로 금방이라도 머리를 들이받을 것 같은

자세를 취한 작품 속 소는 이중섭 화가 자신을 대변하는 모티프인 동시에 어려움을 극복하려는 의지의 표상이기도 하다. 이중섭의 작품을 연구한 후대 학자들의 말처럼 흰 소와 붉은 소, 싸우고 있는 소 등 다양한 상황에 놓인 한 마리의 동물을 통해서 우리는 이중섭이 전하고자 했던 메시지와 당시 그가 가졌던 생각을 읽어낼 수 있다.

특히 이건희 컬렉션으로 소개된 〈흰 소〉는 검은 윤곽선과 무채색이 어우러져 탄생한 작품이다. 거친 붓질로 어딘가를 향해 돌진하는 소를 보여준다. 투박한 질감이 느껴지는 붓 터치는 1950년대에 두드러지게 나타나는 특징으로 당시 서양에서 유행했던 미술사조인 야수주의와 표현주의의 영향을 받은 것으로 보인다. 한 발 앞으로 나간 몸체와 금방이라도 들이받을 것처럼 머리를 숙인 자세는 어떠한 위협도 이겨낼 법한 강인한 투지가 엿보인다.

수호와 희망을 상징하는 흰 소는 일제 강점기 치하에 있던 한국의 지정학적 위치를 알려주는 소재이기도 하다. 앞서 나가는 듯한 발걸음과 처절한 몸부림은 민중의 저항이며, 포효하듯 벌린 입은 그 어떤 절체절명의 위기에서도 다시 일어설 것 같은 의지를 보인다. 이중섭이 평소에도 소를 좋아해서 항상 가까이했다는 증언도 많지만, 후기 작품으로 갈수록 처참해 보이는 소의 모습은 단지 좋아하는 대상이어서 그렸다고만은 볼 수 없다. 마치 그가 처했던 현실과 그에 따른 심리 상태를 대변하는 듯하다. 이중섭의 소를 보고 있자면, 한 개

인의 삶과 내막이 보이는 것 같다. 이중섭의 자화상이라 불릴 만큼 그의 내면 심리는 소를 통해 표출되었고, 그의 내밀한 이야기 또한 소를 통해 드러났다.

소의 전체적인 형상을 통해 거센 기운과 용맹함을 드러낸 작품이 〈흰 소〉였다면, 붉은 바탕에 얼굴을 확대해서 그린 〈황소〉는 표정을 통해서 감정을 전한다. 굵은 뼈대와 주름을 표현한 황토색 선들과 함께 붉게 칠해진 배경은 황소를 더 강인한 존재로 보이게 한다. 하지만 소의 눈망울은 작품의 전체적인 분위기와 다르게 공격적이지 않다. 허공을 바라보듯 초점이 흐린 눈과 반쯤 벌린 입은 오히려 외롭고 쓸쓸해 보인다.

"우리들의 새로운 생활을 위해서만 들소처럼 억세게 전진, 전진, 또 전진합시다. (…) 어떤 고난에도 굴하지 않고 소처럼 무거운 걸음을 옮기면서 안간힘을 다해 제작을 계속하고 있소."[1]

〈황소〉와 〈흰 소〉 연작은 1953-1954년 사이에 제작된 것으로, 그 시기에 이중섭은 통영과 진주에 있었다. 전쟁 이후 스스로에게 힘을 주고 다시금 일어설 의지를 다지고자 이중섭은 소를 집중적으로 그리기 시작하는데, 그중에서도 〈황소〉처럼 소의 머리만 부분적으로

1 이중섭, 『이중섭 서한집-그릴 수 없는 사랑의 빛깔까지도』, 박재삼 옮김, 한국문학사, 1980, p.75에 수록된 1954년 1월 7일, 1955년 11월 21일 편지의 일부를 최열, 『이중섭 평전: 신화가 된 화가 그 진실을 찾아서』, 돌베개, 2014, p.446에서 재인용.

❨ 이건희 컬렉션 ❩

이중섭, 〈황소〉, **1950**년대, 종이에 유채, **26.5x36.7cm**

확대해서 그린 작품은 드물다. 야수주의적 색채와 표현 기법으로 강하게 드러난 거센 기운은 자신이 처한 현실 앞에서 그가 가져야 할 태도였다. 그리고 소의 표정에서 읽을 수 있는 복합적인 감정선은 자신의 지친 마음 상태를 진솔하게 내비치는 수단이었다.

이중섭은 소 그림뿐 아니라, 그림과 함께 꾹꾹 눌러쓴 글씨로 하루하루를 기록한 그림일기로도 우리의 감성을 자극한다. 어린 시절에 우리는 누구나 그림일기를 써보았을 것이다. 서툰 솜씨로 만화 캐릭터처럼 사람을 그리고, 상상 안에서나 일어날 법한 공상으로 가득한 일기를 보고 있으면 순수했던 그 시절이 떠올라 슬며시 미소를 짓기도 한다.

이중섭은 세계적으로 잘 알려진 대표작을 제외하고도 평범한 일상을 기록한 습작을 많이 남겼다. 특히 담뱃갑이나 은지화 등 그의 손에 닿는 모든 물건은 미술 도구가 되었다. 여기서 예술과 삶을 분리하지 않고 동일시해왔던 그의 삶의 태도를 엿볼 수 있다. 이중섭은 시대적인 아픔을 겪었을 뿐만 아니라 가족과의 이별, 그리고 계속되는 생활고와 건강 악화로 순탄치 않은 삶을 살아왔다. 그런 이유로 그는 '비운의 천재 화가'라는 말로 규정되곤 한다. 뛰어난 능력에 비해 기량을 펼치기 어려웠던 안타까운 나날들, 죽는 순간까지도 곁을 지킬 가족이 없어 쓸쓸하게 세상을 떠났던 이중섭이었기에 이런 시선은 어쩌면 당연한 것인지도 모른다. 하지만 이중섭은 이러한 악조

건 속에서도 가족과 행복했던 시간을 추억하며 낱낱이 기록했다. 그리고 자신을 투영한 대상을 그림에 담아 비극적 삶을 극복하려는 의지를 보이며 스스로를 위로하는 방법을 찾았다. 창작을 위한 창작이 아닌, 혼연일체로 예술과 하나된 삶을 살았던 이중섭은 '비운의 예술가'가 아닌 '행복한 화가'였음을 기억해야 한다.

이중섭의 삶의 동력은 무수한 습작

이중섭은 작고하기까지 300여 점에 달하는 작품을 남겼다. 유학을 하면서 전통적인 회화의 범주에서 벗어나 서구에서 체득한 강렬한 색채를 전수받으면서도 한국화가로서의 정체성을 잃지 않기 위해 고향 마을과 가족, 동식물을 비롯한 우리나라의 전통 소재를 중심으로 그림을 그렸다. 우리의 시대적 아픔과 실향민들의 삶의 단면을 기록했다는 점에서 역사화의 역할도 충실하게 해낸 것이다. 이러한 민족주의자적 작업관은 그가 재학했던 오산학교의 영향이 컸다. 오산학교의 설립 취지가 민족운동의 인재 양성이었으며 설립자인 남강 이승훈南岡 李昇薰, 1864-1930은 민족 교육과 신교육을 최우선으로 했기에 그곳에서 배출된 화가들의 작품도 교과 과정의 취지에 부합할 수밖에 없었다.

평안남도 평원 출생인 이중섭은 서울에 거주하며 공립보통학교를 다녔다. 학과 성적은 좋지 않았지만 그림에는 남다른 열정을 보였다. 성적이 좋지 않아 목표했던 학교에 진학하지는 못했는데, 그 대신 오산학교에 들어가 화가의 길을 터줄 스승을 만났고, 그가 바로 미술 교사이자 화가 임용련任用璉, 1901-?이다. 임용련은 이중섭에게 최대한 그림을 많이 그리게 했는데, 이러한 가르침은 훗날 이중섭이 재료와 도구를 가리지 않고 그림을 그리는 데 큰 영향을 준다.[2] 그는 주변에서 일어나는 소소한 일들을 일기장에 적어내듯 그림으로 기록하고, 관찰하고, 그리고 또 그렸다.

1935년 이중섭은 일본 동경제국미술학교(무사시노미술대학)에 입학하면서 본격적으로 미술 공부를 시작한다. 이 시기에는 일본으로 건너가 서구 미술을 배우고 돌아온 한국화가들이 무척 많았고, 이중섭도 그중 한 명이었다.

동경제국미술학교에서는 이미 많은 것이 시도되고 있었다. 이중섭은 서구의 야수주의가 지닌 날카로운 선묘와 역동적인 움직임, 밝은 색채에 영향을 받았고 이러한 특징은 그가 분카가쿠엔文化學院 미술과로 옮기면서 더욱 극대화된다. 이 시기에 이중섭은 주로 한국의 토속적인 정서가 담긴 것을 화폭에 옮겼는데, 일상 풍경에서 발견할

비운의 화가가 아닌 행복한 화가

186

2 오산학교 미술 교사로 재직한 임용련은 이중섭의 스승으로 더 많이 알려졌다. 대표 작품으로는 〈만물상 절부암〉(1901), 〈에르블레의 풍경〉(1930) 등이 있다. 그의 아내 백남순(白南舜, 1904-1994)은 1세대 근대 여성 서양화가다. 프랑스 파리에서 임용련과 결혼한 백남순은 그후 서울에서 〈부부 작품전〉을 열기도 했다. 8폭 병풍에 산수화와 서양화를 접목한 대작 〈낙원〉(1937)은 현재 이건희 컬렉션으로 국립현대미술관에 소장되었다.

수 있는 소재에서 크게 벗어나지 않았다. 특히 많은 작품이 탄생한 1950년부터는 한국전쟁을 배경으로 집 떠나는 가족들의 모습, 생활고에 내몰린 사람들의 모습을 담아내는 한편, 밤하늘과 나뭇가지에 걸린 노란 달빛을 그리면서 고독과 외로움을 이야기하기도 한다.

그리움을 해소하는 그날의 일기

이중섭에게 가족은 그가 창작 활동을 이어갈 수 있게 만들어준 원천이자 동력이었다. 이중섭은 일본에서 만난 아내 야마모토 마사코(이남덕)山本方子, 1921- 와 가정을 이룬 뒤 진정한 행복을 찾았다. 계속 피난을 해야 하는 상황에서 아내와 자식들과 함께했던 시간은 그리 길지 않았지만 잠시라도 모여 살았던 짧은 기억은 그의 작품에서만은 영원했다. 각종 드로잉과 습작을 비롯한 편지 속 그림까지, 작품의 주 소재로 등장하는 가족 구성원은 즐거운 한때를 누리며 행복했던 시절에 머물러 있다. 이중섭이 마주했던 현실의 무게를 견디는 유일한 창구였던 것이다.

1943년 제2차 세계대전의 영향으로 이중섭 부부가 계획했던 유럽 유학의 꿈은 또다시 무너지고, 일본에서 귀국한 후에도 한국전쟁으로 가족들은 뿔뿔이 흩어졌다. 가족이 부산으로 피난 가던 중 아내

가 일본인이라는 사실이 문제가 되이 피닌마지도 힘든 상황이 닥치면서 부산과 제주를 오갔던 장기간의 피난 생활은 아내의 일본행으로 끝을 맺어야 했다.

혼자가 된 이중섭은 가족을 그리워하는 마음을 한껏 담아 그림 모티프를 오로지 가족에게 맞춘다. 특히 1951년 원산을 떠나 월남한 후부터는 한 가지 주제에만 몰두한다. 83점의 은지(담뱃갑의 습기를 예방하기 위한 속지)화 드로잉 대부분은 1951년 1월부터 12월까지 제

이중섭, 〈길 떠나는 가족〉, **1954**, 종이에 연필과 유채, **20.5x26.5cm**

주도에 기거하던 시절, 가족과의 추억을 주제로 한 것이다.[3]

아내와 두 아들을 일본으로 보낸 후 홀로 남은 이중섭이 멀리 떨어진 가족에게 보낸 편지는 셀 수 없이 많다. 그 엽서에는 그림이 빠진 적이 없다. 마사코에게 우편으로 보낸 작품 〈그리운 제주도 풍경〉(1953)을 비롯한 대부분의 엽서화는 가족들과의 추억을 바탕으로 실제 삶을 회상하며 그린 평범한 일상에 대한 기록이었다. 특히 그는 작품 속에 종종 낙원을 그림으로써 언젠가 다시 만날 날을 꿈꾸며 그리움을 달랬다.

"자기가 가장 사랑하는 소중한 아내를, 진심으로 모든 걸 바쳐 사랑할 수 없는 사람은 결코 훌륭한 일을 할 수 없소. 독신으로 제작하는 사람도 있지만, 아고리(이중섭)는 그런 타입의 화공은 아니오. 자신을 올바르게 보고 있소. 예술은 무한한 애정의 표현이오. (…) 다만 더욱더 깊고 두텁고 열렬하게, 무한히 소중한 남덕만을 사랑하고, 사랑하고 또 사랑하고, 열렬히 사랑하고, 두 사람의 맑은 마음에 비친 인생의 모든 것을 참으로 새롭게 제작 표현하면 되는 것이오."[4]

이중섭의 작품에는 소 이외에도 여러 동물이 등장한다. 자아를 투영한 대상인 동시에 실제 관찰 대상이었던 소와는 달리, 새, 닭, 물고기, 사슴, 학, 뱀 등의 동물은 고대문헌이나 신화에 등장하는 동양

3 윤아영, 「이중섭의 작업에 나타난 문학적 특성」, 이화여자대학교 석사학위 논문, 2019, p.56.

4 이중섭, 『이중섭, 그대에게 가는 길』, 다빈치, 2003, pp.120-121.

의 종교적 모티프로서 상징적인 의미를 지닌다. 무병장수를 뜻하는 학, 장수와 벼슬을 의미하는 십장생 중 하나인 사슴 등이 그렇다.

특히 이중섭의 엽서화에는 다양한 모습의 사슴이 등장한다. 아내에게 보낸 엽서화에 담긴 사슴은 남녀 간의 사랑을 은유하기도 한다. 수사슴은 주변을 살피며 마주보는 암사슴을 보호하려는 행동을 취하고, 턱을 치켜 올리며 옅은 미소를 띤 암사슴의 표정은 수사슴에게 의지하는 것처럼 보인다. 신성한 동물로 여겨왔던 만큼 그의 작품

다양한 동물과 소재가 등장하는 이중섭의 엽서화

에서 사슴은 아이들과 어울리는 친근한 이미지로 행복과 평화의 상징처럼 그려진다. 상징성을 지닌 신화 속 동물을 중심으로 화폭에 담는 것은 염원을 드러내는 방식이기도 하다. 이처럼 예전부터 숭배해 왔던 대상을 평범한 작품으로 끌어오는 방식에는 어려운 환경을 극복하고자 했던 이중섭만의 극복 의지가 담겨 있다.

슬픔 속에서도 피어나는 순수함

한순간 가족과 떨어져 혼자가 된 그는 설상가상으로 건강이 악화되고 생활고까지 겹쳐 일상생활조차 이어가기 힘든 상태가 되었다. 담뱃갑이나 은지에 그린 그림이 많은 이유도 재료를 살 수 없는 형편 탓이 컸다. 비싼 물감과 붓을 대신해 연필로 드로잉 작업을 했고, 캔버스 대신 종이를 사용했다.

〈아이들과 끈〉은 종이 위에 그린 수채화로, 당시 일본에 있던 아들에게 보낸 작품이다. 작품 속 다섯 명의 아이들은 기다란 줄에 몸이 휘감긴 채 천진난만한 표정을 지으며 즐거워하고 있다. 이들은 줄로 몸을 감싸거나 줄을 잡아당기면서 서로 다른 자세를 취하고 있지만 하나의 줄로 연결되어 있다. 깊은 유대감을 형성하고 있는 것이다.

이 외에도 이중섭의 작품에 종종 등장하는 어린아이들은 발가벗

은 상태로 뛰어놀거나 시냇가에서 물고기를 타는 등 거정거리라고는 하나 없는 밝고 순수한 모습으로 표현되어 어른들의 세계와는 다른 티 없는 동심을 보여준다.

제주도에서의 피난 생활은 이중섭의 일생에서 가장 행복한 시간이었다고 말할 수 있다. 가족들과 흩어지기 전에 주어진 오붓한 시간이었으니 말이다. 그 시간은 짧았고 다시는 돌아올 수 없기에 더욱 소중한 기억이었다. 그때 느낀 행복은 그가 바라보는 풍경에서 고스란히 드러난다. 서귀포에 머물며 매일 마주했던 섶섬의 풍경은 〈섶섬이 보이는 풍경〉에서 아름다운 낙원처럼 묘사된다. 낮은 채도로 채색한 마을의 절경과 푸른 색감의 잔잔한 바다는 고즈넉한 향취와 맑은 아침 공기를 그대로 전한다.

〈섶섬이 보이는 풍경〉은 이건희 회장의 기증으로 70년 만에 서귀포로 돌아왔다. 화가가 가장 행복했던 시절을 보낸 곳으로 작품이 돌아왔다는 소식은 특히나 반갑다. 이 작품과 함께 이중섭 미술관에 기증된 〈해변의 가족〉(1950년대), 〈비둘기와 아이들〉(1950년대), 〈아이들과 끈〉 〈물고기와 노는 아이들〉(1950년대) 등 6점의 유화 작품과 수채화 1점을 비롯한 총 12점의 작품은 대부분 서귀포 생활을 상기시키는 소재로 구성되었다. 섶섬을 배경으로 옹기종기 모인 초가집과 우거진 나뭇가지, 사람 한 명 없지만 적막함보다는 고요함으로 채워진 섶섬의 풍경, 그리고 물고기와 놀며 즐거워하는 아이들의 모습

《이건희 컬렉션》

이중섭, 《아이들과 끈》, 1955, 종이에 수채와 잉크, **19x26.5cm**

이중섭, 〈섶섬이 보이는 풍경〉, 1951, 패널에 유채, 33.3x58.6cm

이 담긴 은지화 등 제주도에서 탄생한 작품들을 감상하다 보면 전쟁이라는 참혹한 시대적 배경이 잠시나마 잊힌다.

시를 짓는 화가

이중섭은 그림뿐 아니라 시와 글을 직접 짓기도 했는데, 가족들에게 보낸 80통이 넘는 편지에 적힌 글은 그가 얼마나 문학에 깊은 관심을 가지고 있었는지 보여준다. 인물과 풍경의 적절한 조화로 그림에 서사를 부여하는 이중섭의 작업 방식은 문자와 이미지를 혼합한 구성을 통해 한글의 전통성까지 담아내는 역할을 한다.

당시 동양의 전통 미학은 서예 교육과 전통 미술을 혼합한 성격이 강했다. 이미지와 문자를 통해 장르의 경계를 허무는 경향은 이응노의 '문자추상'과도 비슷한 결을 취한다고 볼 수 있다(264쪽 참고). 이는 평소 이중섭이 문학에 관심이 컸을 뿐만 아니라, 문인들과 활발히 교류하고, 민족사학이었던 오산고보의 교육 방침 아래 미술을 공부하는 등 문학적 특성을 체득할 수밖에 없는 환경에 있었기 때문이기도 하다. 그런 이유로 서구 모더니즘을 적극적으로 수용하며 색채나 형태면에서 전위적인 추상 형태로 나아가던 20세기의 한국 화가들 중에도 이중섭은 근대기에서 가장 '문학적인' 화가로 꼽힌다. 이

중섭이 아내에게 보낸 편지를 보면 아낌없는 표현과 애정 어린 수식어가 가득하다. 타지에 있는 아내의 소식을 듣고자 덤덤하게 안부를 주고받는 것이 아니라, 절절한 사연과 함께 보고 싶은 마음을 토로한 구절들을 보면 마음 한구석이 저릿하다.

시인 김춘수가 이중섭을 만났던 날을 회상하며 쓴 시를 봐도 이중섭이라는 예술가가 지니고 있던 감성을 느낄 수 있다. 김춘수는 당시 피난민들이 임시 거주하던 부산에서 이중섭을 만났는데, 그는 이때의 이중섭을 떠올리며 예술가로서 그의 자질과 희생적인 삶에 대한 존경을 담아 시를 남겼다.

내가 만난 李仲燮

광복동光復洞에서 만난 이중섭李仲燮은
머리에 바다를 이고 있었다.
동경東京에서 아내가 온다고
바다보다도 진한 빛깔 속으로
사라지고 있었다.
눈을 씻고 보아도
길 위에
발자욱이 보이지 않았다.

한참 뒤에 나는 또

남포동南浦洞 어느 찻집에서

이중섭李仲燮을 보았다.

바다가 잘 보이는 창가에 앉아

진한 어둠이 깔린 바다를

그는 한 뼘 한 뼘 지우고 있었다.

동경東京에서 아내는 오지 않는다고,

말년의 생활고와 외로움

1955년 1월, 미도파 화랑에서 열린 개인전은 그가 야심차게 준비한 만큼이나 성공적이었다. 평소 문인들과 인맥이 탄탄했던 덕분에 동료 화가뿐 아니라 다양한 분야의 사람들이 초대되었고, 전시회는 성황리에 마쳤다.

그러나 문제는 작품 판매 수익을 정당하게 돌려받지 못하면서 발생했다. 많은 사람이 외상으로 그림을 구매하고 값을 지불하지 않는가 하면, 작품을 훔쳐가는 이들도 있었다. 이중섭의 헌신과 순수했던 마음 탓이었을까. 세상을 향한 믿음은 배신으로 돌아왔고 온 열정을 쏟아 전시회를 준비한 만큼 그가 받은 심적 고통은 상상 이상이었

이중섭, 〈싸우는 소〉, **1955**, 종이에 에나멜과 유채, **27.5x39.5cm**

다. 마지막 희망마저 무너져버린 상황에서 그의 건강은 급격하게 악화되었다. 고군분투하면서 생활고를 이겨내려 했던 이중섭의 말년은 그 간절함이 무색하리만큼 나아질 기미를 보이지 않았다. 가족을 만나리라는 희망 하나로 왕성한 작업 활동을 펼쳤던 그에게 이 일은 너무나도 가혹했다.

〈싸우는 소〉에서 두 마리의 소는 형태를 알아볼 수 없을 정도로 서로 뒤엉켜 있다. 요동치는 화면 안에서 불안정한 감정이 극대화되어 표현되었다. 힘없이 쓰러져 축 처진 몸체는 다소 투박하게 그려졌으나, 싸울 의지와 의욕으로 가득하던 이전의 소 연작과는 대조적인 모습이다.

1950년대 한국이 처한 상황을 돌아보면 화가가 생활고를 견디며 작품 활동을 이어간다는 것은 현실적으로 어려운 일이었다. 작품을 공개할 마땅한 공간도, 새로운 전시를 개최할 여력도 없는 상황에서 그 어떤 경제적 후원 없이 전시 작품을 준비한다는 것은 불가능한 일이었다. 그럼에도 그는 언제일지 모르는 가족과의 재회를 꿈꾸며 쉬지 않고 걸었다. 하지만 현실을 극복하려는 몸부림치는 의지가 꺾인 듯 힘없이 고꾸라지는 소의 모습은 이중섭의 감정이 투사된 마지막 자화상처럼 느껴져 처연함이 감돈다.

수화 김환기
樹話 金煥基,
1913-1974

추상과 반–추상을 넘어서

이건희 컬렉션

김환기, 〈여인들과 항아리〉, **1950**년대, 캔버스에 유채, **281.5x567cm**, ⓒ(재)환기재단·환기미술관

이건희 컬렉션으로 공개된 작품 〈여인들과 항아리〉를 자세히 들여다보자. 반라의 여인들이 노점상에서 손님을 기다리는 듯 웅크리고 앉아 있다. 항아리를 머리에 이고 있거나 안고 있는 이들의 무표정한 얼굴에서는 어떤 감정도 읽어낼 수 없으며 심지어 몇몇 여인의 눈, 코, 입은 생략되었다. 평면적으로 그려진 모든 소재는 원근법을 벗어나 제각기 흩어져 있을 뿐 어떤 사건도, 장면도, 극적인 내러티브도 포착되지 않는다. 그럼에도 조형적 배치와 소재의 나열만으로 김환기가 관심을 가졌던 한국의 정서와 당시의 한국을 바라보는 그의 시선이 느껴진다.

〈여인들과 항아리〉는 실제 대상에 상상을 더하여 만든 '반-추상' 작품이다. 이런 형식의 작품에서 그림 속 형태는 점점 분할되고 색채는 형식 밖으로 벗어난다. 재현에 집중하기보다 기하학적 모형으로

변형하는 식이다. 이 작품 또한 피폐했던 한국의 시대상을 그대로 담아내는 대신, 고운 채색을 입힌 여인들의 의복과 정갈한 자태를 장식적으로 꾸몄다. 특히 우측 상단에 보이는 조선의 궁궐은 당시 거리에 즐비했던 피난민들의 판잣집과는 동떨어진 것으로, 한국의 기물을 표현하는 하나의 도상으로 존재한다.

김환기가 일본 유학을 다녀온 후 그린 〈여인들과 항아리〉는 원래 삼호그룹 정재호 회장이 주문하여 대형 벽화용으로 제작되었다가 1960년대 말 삼호그룹이 쇠락하면서 미술시장에 나와 삼성이 인수하게 되었다.[1]

도록에서만 보았던 작품을 실물로 보았을 때, 그 차이에서 오는 감동은 생각보다 크다. 재료의 물성과 색감은 물론 거리와 각도에 따라 미세하게 변하는 작품 전체의 인상까지, 한 가지 재료만 고수하지 않고 여러 가지 재료를 사용하고 연구하는 화가의 경우엔 더욱 그렇다. 그래서 김환기의 작품을 실제로 처음 보면 그 여운이 오래간다. 물감을 묽게 사용해서 번지게 하는 기법은 유화를 다루는 일반적인 방법에서 벗어나 작품을 한 번 더 들여다보게 하며, '전면점화' 시리즈에서 나타나는 점 사이의 일정한 간격이 사실은 흰색 선이 아닌 빈 공간으로 채워져 있는 것을 알아챘을 때, 그간 도판에서 놓쳤던 부분이 상기되면서 큰 울림으로 다가온다.

김환기의 작업은 구상에서 추상까지 나아가는 과정이 잘 나타난

1 〈MMCA 이건희컬렉션 특별전 한국미술명작〉 도록, p.47 참고.

다. 한국 추상미술의 1세대 화가이자 신구자로 불리는 그는 자신만
의 조형 세계를 구축하며 순수 추상에 도달하기까지 여러 형태의 미
술적 실험 단계를 거쳐왔다. 일본 동경 시대(1933-1937), 서울 시대
(1937-1956), 파리 시대(1956-1959), 서울 시대(1959-1963), 뉴욕 시대
(1963-1974) 등 공식적으로 그의 예술 세계는 이렇게 구분된다. 이건
희 컬렉션으로 소개되어 대중들에게 각광받고 다시금 재조명된 김
환기의 작품들은 시기별로 나타난 그의 예술 세계를 들여다볼 수 있
는 그림들로 구성되었다.

일본에서 서구 모더니즘을 답습하다

1931년 일본으로 첫 유학길에 오른 김환기는 1933년부터 약 3년
동안 니혼대학 예술학원 미술학부와 양화연구소에서 서양화의 기법
과 서구 모더니즘을 체득하기 시작한다. 이 시기 일본은 추상화에 대
한 관심이 높아 색채나 형태면에서 새로운 시도가 이루어지고 있었
다. 김환기는 입체주의와 구성주의적 기하추상, 초현실주의 등 여러
경향을 답습하며 점차 자신의 색깔을 찾아가기 시작한다.

이후 일본 유학파 문인들과 교류하며 문학 잡지《문장文章》을 발
간하는 등 문학 활동에도 적극적으로 참여했는데, 이는 김환기의 예

술관이 자리 잡는 데 큰 동력이 된다. 시와 소설, 삽화가 다수 수록된 《문상》에는 김환기의 표지화와 여러 수필이 실렸다. 1939년 2월 창간 후 약 2년 만에 폐간되었지만, 이 시기에 김환기는 당시 편집주간이었던 소설가 이태준李泰俊, 1904-?과 '조선의 전통 미술은 어떠해야 하는가'에 대한 고민을 나누며 전통 도상을 연구하고 탐닉하는 시간을 가졌다.

　서구 미술의 혁신적인 경향을 발판 삼아 김환기만의 독창성을 발휘할 수 있었던 비결은 여러 활동 중에서도 특히 양화연구소에서의 실적이 크다. 이곳에서 그는 서양화를 연구하고 유화를 배우면서 재료에 대한 기법을 익혔을 뿐 아니라, 당시 아방가르드 정신을 이어받아 새로운 양식을 창조할 수 있었다. 김환기의 작품은 후기에 이르러 그가 작고하기 전까지 추상화로 굳어지지만 중반기까지만 해도 구상을 완전히 벗어나지 않는다.

　〈여인들과 항아리〉를 그린 1950년대 작품 대부분은 '한국적인 것'을 탐색하고 모던한 양식 속에 한국의 전통 소재를 적극 수용하는 식으로 구성된다. 해방 후 1948년에 유영국, 장욱진과 함께 결성한 '신사실파新寫實派'도 큰 부분을 차지하는데, 그는 신사실파라는 명칭을 발의하면서 추상을 목적으로 하더라도 그 바탕이 되는 모든 형태는 '사실'이라는 조형 의식에서 출발한다고 강조한 바 있다.[2]

　약 5년에 걸쳐 신사실파가 세 번의 전시회를 진행하는 동안 장욱

2　윤난지, 「동양주의와 옥시덴탈리즘 사이: 김환기의 전반기 그림」, 《미술사학보》, 2016, p.121.

진, 이중섭, 백영수白榮洙, 1922 2018도 여기에 가담하는데, 이들은 일본 유학파라는 공통점을 지녔음에도 각자의 개성을 유지하면서 화풍에서 극명한 차이를 보인다. 활동 기간이 그리 길지 않았지만 주류의 형식적 계승을 목표로 했다는 점에서 신사실파의 작품은 오늘날 '한국 최초의 모더니즘'이라 평가받는다.

신사실파는 당시 화단에서 어느 정도 인정받은 상황이었기 때문에 지금까지도 그들에 대한 관심은 지속되고 있다. 1978년 원화랑에서 열렸던 〈신사실파 회고전〉 이후 2007년 〈한국 신사실파 60년전〉 등 미술계에서 신사실파의 활동을 조명하는 전시가 이어졌다는 사실이 이를 방증한다. 신사실파는 뚜렷하게 한 가지 미술사조를 계승하거나 다른 전위예술 운동처럼 공통된 양식을 적극적으로 창조하는 형태는 아니었지만, 각자의 방식대로 추구하는 예술 형식을 끌고 갔다. 이를테면 자연의 형태를 추상적으로 본떠 색면추상과 같은 이미지를 만들었던 유영국과 세속적인 삶을 벗어난 향토적 이미지를 구축했던 장욱진의 작품은 김환기의 반-추상 형태와는 색다른 양식을 보여준다. 그러나 신사실파 구성원 모두 각자만의 방식으로 한국이 처한 지정학적 위치를 충실히 담아내기 위해 '서정적이고' '한국적인 것'을 찾는 데 진심을 다했다.

김환기의 그림에서 민속적 기물과 자연 풍경이 주 소재가 된 것도 이 무렵이다. 〈여인들과 항아리〉는 1948년 제9회 '신사실파' 시기

부터 1950년대까지 그가 차용했던 모티프로 가득하다. 백자항아리와 반라의 여인들, 사슴, 웅크리고 있는 노점상과 시장의 물건들, 조선 궁궐, 그리고 기하학적으로 나누어진 구획의 배경들⋯. 사물을 온전히 재현하는 대신 작가가 해석한 시각이 더해져 완전한 조형성을 이루게 된다. 게다가 종종 배경으로 등장하는 노점상은, 한국전쟁이 일어난 뒤 생계형 노점상이 즐비했던 당시 상황을 재현한 박수근의 작품에서도 자주 다루었던 주제 중 하나이기도 하다.

반복적 소재를 이끌어내 한국의 정체성을 보존하려는 '동양주의'는 서구의 문물이 급속하게 유입된 근대 역사 속에서 '동양'이라는 큰 단위로 강하게 결속되었다.[3] 김환기의 반-추상회화는 서구 미술의 주류와 자국의 뿌리를 지키려는 움직임의 교차점에서 탄생한 것이다.

평범해서 아름다운 한국적 소재

"조선의 우리 자기의 대표는 역시 백자항아리가 아닌가 합니다. 가장 단순한 빛깔이란 백색이었는데 우리 조선자기에 나타난 이 단순한 백색은 모든 복잡을 함축해 그렇게 미묘할 수가 없습니다. 말과 글자로 표현한다면 회백, 청백, 순백, 난백, 유백 등으로 말할 수 있는

3 앞의 글, p.121.

데 이것 가지고는 도저히 들이맞지가 않습니다. (…) 녹화처럼 다사로운 백자, 두부살 같이 보드라운 백자, 하늘처럼 싸늘한 백자, 쑥떡 같은 구수한 백자, 여하튼 흰 빛깔에 대한 민감은 우리 민족의 고유한 특질인 동시에 또한 전통이 아닌가 합니다."[4]

김환기에게 도자기는 평범한 소재였다. 하지만 이 평범함은 결코 흔하다는 말이 아니다. 쓰임과 용도가 다양해 우리 생활에 녹아들었다는 것을 의미한다. 김환기는 술이나 김치, 젓갈을 담글 때 사용하는 항아리를 '자연의 형태' '자연의 빛깔'을 표현하기에 적합한 소재라 여기며 도공의 무심無心에서 나왔다고 말한다. 항아리의 고운 자태를 둥근 달에 비유하며 한국적 소재인 동시에 청렴하고 맑은 자연을 형상화하는 도구로 보는 시각은 자연을 향한 화가의 사랑과 관심을 나타내기에 충분하다. 특히 백자의 '백색'은 일본과 우리나라에서 통용되는 의미가 다르다는 점에 주목해야 한다. 일본에서는 백색을 비애의 감정과 한으로 규정했던 반면, 한국화가들은 이를 주체적이고 능동적인 의미로 끌고 갔다. 이를테면 마치 여백을 '빈 공간'으로 여기지 않고 그 자체로 채워진 것이라 보았던 것처럼, 백색은 '없는 색'이 아닌 여러 빛깔을 담아낼 가능성을 품은 무한한 색에 가깝다고 본 것이다. 그래서 그가 표현한 항아리의 백색은 빛의 반사에 따라 다른 느낌을 주는 매력적이고 주체적인 존재가 된다.

4 김환기, 『어디서 무엇이 되어 다시 만나랴』, 환기미술관, 2005년, pp.232-233 발췌.

◀ 이건희 컬렉션 ▶

김환기, 〈3-X-69 #120〉, **1969**, 캔버스에 유채, **160x129cm**, ⓒ(재)환기재단·환기미술관

〈3-X-69#120〉는 뉴욕 시대(1963-1974)에 제작된 추상 작품이다. 김환기는 1963년에 열린 제7회 상파울루 비엔날레에 참가해 국제무대를 접하면서 자연스럽게 미국 추상표현주의 미술에 영향을 받는다.

김환기의 작품은 유화 물감으로 그려졌지만 투명하게 느껴진다. 작고 둥근 원의 경계선을 보면 유화 특유의 견고함 대신 수채화처럼 묽게 번지는 효과를 볼 수 있다. 테레핀오일과 물감을 최대한 묽게 사용하는 선염 효과 때문이다. 유화에서 흔히 사용되는 젯소 대신 아교를 바르는 방식으로 동양화의 기법을 고수한 것이다. 젯소는 캔버스 천에 물감이 스미는 것을 방지하고 빈 공간을 메움으로써 물감을 건조시키거나 채색을 고르게 하는 역할을 한다. 밑바탕을 탄탄하게 메운 만큼 수정도 용이하다. 김환기는 이 같은 장점에도 불구하고 일필일획의 중요성을 강조하며 붓 터치를 최소화하는 동양화식 기법을 따랐다. 이는 반복된 붓 터치가 겹겹이 쌓여 입체적인 물감층이 형성된 초 · 중반기 작업과 다른 방식으로, 형태뿐 아니라 작업 기법 또한 간소화되었다는 것을 나타낸다. 그는 후기 작업으로 갈수록 이젤을 사용하지 않고 동양화를 작업하듯 캔버스를 눕혀 놓고 그렸다. 그래서 표면은 두터운 물감층이 형성되어 거칠어지고, 실제의 '상'보다 윤곽선이 굵게 나타나 평면적이고 장식적인 느낌을 준다.

수직 수평의 직선 형태와 중앙의 곡선은 모두 선이 아닌 색으로

구분된다는 점도 주목할 만하다. 오로지 색채로만 구획된 단색 화면은 원색의 배합에도 정적이고 차분한 느낌이 든다. 이 같은 정적인 화면은 구상에서 반-추상으로 나아가 재현에서 완전하게 벗어난 추상에 이르기까지 조형적인 탐구에만 집중하겠다는 결연한 의지의 표상이기도 하다.

절반 이상이 붉은색으로 가득 찬 화면은 김환기가 색채의 강약과 농담 조절을 통해 독자적인 색채를 구현해내는 단계에 접어들었음을 잘 보여준다. 하단에는 푸른 선을 기점으로 푸른색과 노란색으로 분할된 구간이 있어 붉은색이 지니는 강렬함을 완화하는 역할을 한다.

"우리 한국의 하늘은 지독히 푸릅니다. 하늘뿐 아니라 동해 바다 또한 푸르고 맑아서… 니스에 와서 지중해를 보고… 다만, 우리 동해 바다처럼 그렇게 푸르고 맑지가 못했습니다."[5]

색채 실험을 거듭하면서 김환기는 푸른색을 '잘' 쓰기 위해 끊임없이 노력한다. '환기 블루'라는 명칭이 따로 있을 만큼 푸른색은 그의 작품에 자주 쓰이며, 심해를 연상케 하는 짙은 남색 계열부터 청렴한 하늘에 가까운 옅은 하늘색까지 다양하게 나타난다. 김환기가 고향을 떠올리며 그렸던 바다와 하늘의 상징이라고 알려진 푸른색

5 김환기, 「片片想」, 《사상계》, 1961년 9월호. 이연우, 「김환기의 작품에 나타난 '전통'의 문제」, 이화여자대학교 석사학위 논문, 2019, p.34에서 재인용.

◀ 이건희 컬렉션 ▶

김환기, 〈산울림 19-II-73 #307〉, **1973**, 캔버스에 유채, **264x213cm**, ⓒ(재)환기재단·환기미술관

의 원천은 자연을 향한 그리움의 표식이다. 서양에서는 무한함과 영원함을 의미하는 푸른색이 김환기의 작품에 닿는 순간 '한국적인 색'으로 변모한다.

푸른빛은 무척 다양하다. 무르익은 청색에 가깝거나 완전한 한 색으로 차가운 느낌을 줄 때도 있다. 구체적인 형상이 없는 화면에서는 이 푸른색의 미묘한 변화가 중요한 역할을 한다. 그래서 그가 사용하는 색 중 특히 푸른색에 대해서는 학계에서도 꾸준히 연구하고 있다.

형태보다는 색채를 중심으로 추상화를 이어가던 김환기는 작고하는 1974년까지 푸른 주조색을 바탕으로 서서히 흑색에 가까운 색을 사용하기 시작한다. 음울한 분위기를 형성하는 무채색에 가까운 색감은 죽음을 예견한 전조일지 모른다. 이 당시 김환기가 기록한 글에서도 삶과 죽음에 관한 이야기가 유독 많은 이유다.

작은 점들이 모여 이루는 자연의 형상

〈산울림 19-II-73 #307〉은 푸른색으로 점철된 화면 위에 점, 선, 면의 조형 요소만으로 산세와 푸른 하늘을 형상화한 작품이다. 여기서는 견고한 색면의 구분이 사라지고 오로지 하나의 색채로 물들인

거대한 화면만 있을 뿐이다. 실제로 그의 전면점화 작품들은 숭고미에 압도될 만큼 광대하다. 이 모든 시리즈는 가로 2미터에 달하는 대형 작품이어서 작업하는 데까지 걸린 수개월의 시간은 노동력을 대변하는 정신성을 수반한다. 무수한 점들이 빚어낸 빈 공간과 반복적인 푸른 점은 일종의 리듬감을 형성한다. 김환기는 이러한 기법을 통해 지금껏 그려왔던 모든 형태를 시적으로 표현할 수 있다고 믿었다. 시 한 편이 많은 이야기를 함축하듯이 말이다.

그렇다면 중앙부에 그어진 흰 사각형은 무엇을 의미하는 걸까. 자유로운 화면의 구성에서 유일하게 견고한 사각형은 휘몰아치는 뒷배경을 잠재우는 역할을 한다. 좌우로 뻗어 나가는 유동적인 점들의 향연 속에서 안정감을 부여하기 위한 정적인 틀은 전면점화의 다른 연작에서도 꾸준하게 등장하는 요소다.

전면점화는 1963년 뉴욕 시대에 해당하는 대표 기법으로 그가 작고할 때까지 나타났던 독창적인 화풍이다. 수많은 점으로 이루어진 전면점화는 그의 추상 세계가 정점에 이르던 시기를 집약적으로 보여준다. 화면을 가득 채우는 점들은 크고 작은 형태로 모여 멀리서 볼 때와 가까운 거리에서 볼 때 전혀 다른 시각적 효과를 발생한다. 마치 밤하늘에 수놓은 별 같기도 하고, 넘실거리는 파도를 형상화한 것처럼 보이기도 한다. 김환기는 캔버스에 점을 찍은 후 그것을 감싸는 윤곽선을 그리는 식의 행위를 반복한다. 점과 점 사이에 있는 빈

김환기, 〈우주 05-IV-71 #200〉, **1971**, 코튼에 유채, **254x254cm**, ⓒ(재)환기재단·환기미술관

공간은 빛이 반사되는 효과를 나타내기도 하며, 다른 각도에서는 소용돌이치는 바람의 결을 그린 것 같기도 하다.

〈우주 05-IV-71 #200〉에서도 원형의 곡선과 점들의 반복, 섬세한 붓 터치가 돋보인다. 작품명처럼 그의 푸른 화면에 경계는 존재하지 않는다. 무한한 확장을 암시하듯 증식하는 점과 점 사이의 빈 공간은 각도에 따라 잘게 부수어지는 빛으로 보이기도 하고 은하수가 지나간 흔적 같기도 하다.

2019년 11월 홍콩 크리스티 경매에서 약 132억 원에 낙찰된 이 작품은 미술품 경매 최초로 100억 원 이상에 거래된 한국 작가의 작품으로 기록된다.

김환기의 예술적 동지 김향안

김환기의 추상화는 대부분 고향에 대한 그리움을 형상화한 것이다. 타지의 유학생으로서 품고 있던 한국적 소재에 대한 갈망은 유학을 가면서부터 커졌다. 타지에서 늘 고향을 그리워했고, 그 그리움은 점차 조국에 대한 사랑으로 이어졌다. 고향 안좌도에서 관찰했던 밤하늘과 산과 바다는 그가 추상회화에 집중할 때 큰 영향을 미친다. 김환기의 후기 작품은 이와 같은 상징적 의미의 추상화 버전이 아닐

까. 그가 나고 자랐던 고향의 앞바다와 밤하늘에 빛나던 별, 초저녁 하늘과 바다의 푸른빛은 모두 그의 작품 속에 고스란히 녹아 있다.

1974년에 김환기를 떠나보낸 아내 김향안金鄕岸, 1916-2004은 약 30년 동안의 남은 생애를 남편을 위해 살아간다. 김환기의 회고전을 열어 작품을 세상에 알렸으며, 그를 회고하는 글과 비평문을 써서 여러 예술 전문 잡지에 기고한다. 그리고 습작과 대작들을 시기별로 정리하여 그의 예술 작품과 작업 세계를 정립한 끝에 '환기재단'과 '환기미술관'을 세운다. 현재 서울 부암동에 위치한 이곳에서는 김환기의 작품뿐 아니라 관련 서적과 화집, 연구서 등이 아카이빙되어 있다. 김향안이 별세한 후에도 설립 취지와 운영 방침은 그대로 이어져 그녀의 깊은 뜻을 전하고 있다.

김향안은 김환기와 각별한 인연을 맺은 후 그가 작고할 때까지 아내이자 좋은 예술 파트너이자 든든한 지지자였다. 시인 이상李箱, 1910-1937의 아내였던 그녀는 이상이 세상을 떠나고 7년 뒤 김환기와 결혼한다. 당시 김환기는 딸을 셋이나 둔 무명 화가였기에 집안의 반대가 극심했다. 하지만 그녀는 가족들의 반대를 뒤로한 채 '변동림'이라는 본명을 버리고 김환기의 성姓과 자신의 아호였던 '향안'을 가져와 김향안이라는 이름으로 새롭게 시작한다.

김환기가 프랑스로 유학 가기 전 그녀는 먼저 그곳에 가서 생활의 기반을 마련했다. 세계적으로 자신의 예술이 어떤 위치에 있는지

모르겠다며 고민하는 김환기에게 한 치의 밍설임도 없이 해외로 나가 보자고 제안한 그녀였다. 김환기를 세계적인 화가로 등단시키기 위해 1년 먼저 파리로 떠난 그녀는 파리 소르본 대학과 에콜 뒤 루브르École du Louvre에서 미술사와 미술평론을 공부하며 생활의 기틀을 다진다. 김향안이 김환기의 아내인 동시에 남편의 예술을 지지하는 동반자로서 얼마나 큰 역할을 했는지 가늠케 하는 대목이다.

생계가 흔들릴 정도의 생활고에도 불만 없이 알뜰히 살림을 꾸리며 큰 역할을 해왔던 그녀가 지인들에게 그림을 팔거나 생활비를 충당하기 위해 쌀을 꾸러 다녔다는 일화는 유명하다. 김환기가 온전히 작업에 매진할 수 있었던 건 김향안의 희생과 지지가 있었기 때문에 가능한 일이었다.

예술가가 떠나고 나면 그림과 그 그림을 둘러싼 이야기가 남는다. 이런 수많은 일화는 작품을 온전히 작품만으로 감상하는 것을 방해하기도 한다. 이를테면 〈우주〉를 둘러싼 경매 갱신가 이슈, 그와 더불어 작품을 미술사의 맥락이 아닌 시장에서의 값어치로 가치를 매기는 각종 헤드라인 등이 그렇다. 그리고 때로는 안타까운 사건이 수면 위로 오르며 또다시 금액과 작품의 가치를 상기시키기도 한다.

2021년 10월, 「김환기 화백 〈산울림〉 훔친 60대 징역 6년」이라는 헤드라인 기사가 세간의 눈길을 끌었다. 자신의 스승이 가지고 있던 김환기의 작품을 빼돌려 수십억 원을 챙긴 60대 남자에 대한 기

사였다. 김환기의 1973년 작 〈산울림〉은 약 40억 원에 달하는 거액의 작품이다. 그 남자는 이 작품 외에도 7점을 더 절취했고, 그 액수가 109억 원에 달했다고 한다. 문득 생전에 그림이 팔리지 않아 고생했던 김환기의 생애를 돌아보게 하는 씁쓸한 사건이다.

　그 어떤 이슈든 김환기의 작품이 많은 이의 입을 통해 회자되고 그의 작품성에 대해 이야기할 기회가 생긴다는 건 의미 있는 일이다. 작고한 화가를 기억하는 저마다의 방식을 이번 이건희 컬렉션을 통해 다시금 느낄 수 있었다.

미석 박수근

美石 朴壽根,

1914-1965

죽어가는 고목일까, 겨울을 이겨낸 나목일까

박수근, 〈유동〉, **1963**, 캔버스에 유채, **96.8x130.2cm**

'나무 화가'라고 불리는 박수근의 작품은 이건희 컬렉션에 다수 포함되어 있다. 그중 〈유동〉은 박수근의 필치가 고스란히 드러나는 박수근다운 작품이다. 그림에 등장하는 아이들은 공기놀이를 하듯 마당에 웅크리고 앉아 있다. 마땅한 장소가 없어 길바닥에서 놀이를 하는 아이들의 모습은 순수함을 담아내는 동시에 전쟁 직후 폐허가 된 삶의 실상을 한눈에 보여준다. 가장 왼쪽에 서 있는 소녀는 엄마를 대신해서 동생을 업은 채 다른 아이들이 노는 모습을 구경하고 있다. 놀이에 끼지 못하고 대문 귀퉁이에서 서성이는 소녀의 모습을 보고 있자니, 어린 소녀가 짊어진 묵직한 책임감이 느껴진다. 이 작품은 박수근의 건강이 악화되던 말년에 제작되어 그가 작고한 1965년에 열린 대한민국미술전람회(국전)에 유작으로 출품되었다.

강원도 양구의 시골 마을에서 태어난 박수근은 고향에서 10대

시절을 보낸 후 춘천으로 거처를 옮겨 도시 생활을 시작했다. 1950년대 중반기 무렵 제2회 국전에서 〈우물가〉와 〈노상〉으로 수상하고, 제3회 국전에서도 연달아 입선하며 전업 작가의 길을 걸었다.

박수근의 작업은 자신이 자라온 터전을 관조하는 과정에서 모티프를 얻어 탄생했다. 특히 그가 12년 동안 살았던 서울의 창신동은 노점상들이 즐비했으며 생계를 위해 가게를 운영하는 사람들로 붐볐다. 일터에 나와서도 어린 자식을 돌보는 여인, 손님이 오기만을 기다리는 주인, 일용할 양식을 구하러 온 사람 들로 북적대는 마을은 모두 창신동 골목 어귀에서 볼 수 있는 장면이었다. 박수근은 그림속에 제각기 일하는 사람들의 모습을 담았지만 그 안에는 공동체적인 동질감이 녹아 있다.

박수근의 그림은 대부분 서민들의 삶과 애환을 다룬다. 소박한 옷차림의 마을 주민들, 어머니와 아이들, 시장과 골목은 그의 그림에 자주 등장하는 단골 소재다. 서정적인 동네 풍경을 담은 단색조의 그림은 한국전쟁이 끝난 이후 서민들의 일상을 통해 암울했던 시대를 바라보는 박수근의 시선을 담고 있다. 한국전쟁은 박수근과 그의 가족뿐 아니라 민족 모두에게 큰 상처를 남겼다. 참혹한 바람이 휩쓸고 지나간 터전은 황폐하고 차가웠지만 박수근은 그 안에서 기꺼이 온기를 찾았다. 작품 속 옹기종기 모여 앉은 마을 주민들과 가족들은 힘든 상황 속에서도 믿고 의지할 수 있는 공동체의 일원으로, 소탈한

일상을 이어갈 수 있는 힘이 된다.

박수근의 이름 앞에는 항상 '서민 화가', 혹은 '민족 화가'라는 수식어가 붙는다. 한국이 겪었던 시대적 배경과 일상을 덤덤하게 반영한 그의 작품이 민족 정서를 공유하기 때문이다. 박수근은 자신의 경험을 토대로 주변에서 일어나는 일들을 화폭에 담았지만 아주 사실적으로 묘사하지도, 함축적인 언어로 추상화하지도 않았다. 일제 강점기에 태어나 해방을 맞이하고 얼마 안 돼서 분단의 아픔을 겪은 그는, 길고 긴 암흑기가 있었기에 더 빛나는 평범한 일상을 애정 어린 눈길로 담아낸다.

나무 화가 박수근

박수근의 작품에는 나무가 자주 등장한다. 나무가 주 소재였던 작품 〈귀로〉(1964)를 시작으로 크고 작은 나무를 배경으로 설정하거나, 그렇지 않은 경우에도 작품의 표면을 항상 고목의 껍질처럼 울퉁불퉁하게 표현한다. 특히 황갈색으로 희미하게 처리된 화면은 빛바랜 사진처럼 보여 시간의 흐름을 담아낸 것만 같다.

〈고목과 여인〉은 박완서의 장편 소설 『나목裸木』[1]에서도 언급되

1 1970년 《여성동아》 여류 장편 공모에 당선된 『나목』은 한국전쟁 이후 서울을 배경으로 전쟁의 상흔과 분단국가가 처한 현실을 이야기한 소설이다. 박완서는 예술과 사랑 이야기를 다루면서, 스무 살 무렵 미8군 PX 초상화부에 근무할 때 만났던 박수근을 회상한다. 박수근은 초상화를 그렸고 박완서는 작품을 주문받는 일을 담당했다.

며 책 표지로 사용되었다. 몇 개 남지 않은 나뭇잎과 앙상한 가지만을 남긴 나무는 춥고 외로워 보인다. 그러나 그 곁에는 작게나마 사람이 등장해 외로움의 크기를 완화하기도 한다. 가난과 떼려야 뗄 수 없는 서민의 일상 안에서 삶의 고난보다는 생의 의지를, 설움보다는 향수를 그리려 했던 박수근의 작품 세계와 상통하는 부분이다.

　　박수근의 나무는 박완서의 소설 속에서도 비슷한 의미를 지닌

박수근, 〈고목과 여인〉, 1960년대, 캔버스에 유채, 45x38cm

다. 옥희도의 집에서 발견한 캔버스 속 나무는 불투명한 화면에 무채색으로 그려져 쓸쓸하고 참담한 모습으로 묘사된다. 실낱같은 희망도 발견할 수 없는 상황을 대변하듯 나무는 이미 죽은 것과 다름이 없어 보인다. 그러나 안정된 생활을 찾은 후에 옥희도의 그림을 다시 마주한 이경은 그가 그린 것이 생명력을 상실한 죽은 나무가 아닌, 겨울 한철을 이겨낸 나목이었음을 깨닫는다. 이렇듯 소설 속 나목은 인물들이 바라보는 세상과 관념을 상징적으로 나타내는 매개체다.

"그 일 년 동안엔 봄, 가을도 여름도 있었으련만, 왠지 그와 걸었던 길가엔 겨울 풍경만 있었던 것 같다. 그가 즐겨 그린 나목 때문일까. 그가 그린 나목을 볼 때마다 그해 겨울, 내 눈엔 마냥 살벌하게만 보이던 겨울나무가 그의 눈엔 어찌 그리 늠름하고도 숨 쉬듯이 정겹게 비쳐졌을까가 가슴이 저리게 신기해지곤 한다."

-박완서, 박수근 20주기 기념 화집 〈박수근 1914-1965〉에 기고한 글

인간의 선함과 진실함을 찾아서

박수근은 생전에 여러 매체에서 "선하고 진실되게 그리고 싶다"는 말을 자주 했다. 어려운 환경 속에서도 묵묵히 일터에 나가 장사

하는 여인, 머리에 짐을 이고 등에는 아이를 업은 여인 등 박수근의 그림에는 당내의 생활을 유추할 수 있는 이미지가 반복적으로 등장한다. 이처럼 모든 인물이 꾸밈없는 옷차림과 덤덤한 태도를 유지하며 묵묵히 노동하는 장면은 선하고 진실된 모습을 좇으려 했던 박수근의 예술관을 투영한다.

그러나 만약 박수근이 이야기 전달만을 목적으로 했다면 인물의 표정과 행위를 선명하게 표현했을 것이다. 하지만 그의 작품은 형체가 잘 보이지 않는다. 그는 그림을 시작한 이후 작고하는 순간까지 화강암 같은 재질감으로 표현하는 독특한 기법을 고집하는데, 굵고 검은 윤곽선과 황갈색의 색채는 어렴풋한 과거를 회상하듯 희뿌연 화면으로 처리되며, 입체적으로 쌓아 올린 물감층의 두터운 질감은 그가 그린 대상들을 흐린다. 이러한 특징은 초기 작품부터 후기까지 대부분의 작품에서 나타나는 박수근만의 독창성이다.

게다가 원근법이 두드러지지 않은 화면은 그림을 평면적으로 보이게 한다. 인물의 표현도 마찬가지다. 간략한 선으로 인물의 형태를 그리고 강약을 조절하며 주제와 부주제를 구분했을 뿐이다. 화면에 깊이감을 주지 않음으로써 회화의 평면성을 강조하는 방식은 그가 고수한 화법 중 하나다. 양감보다는 질감 표현에 집중하는 박수근의 작업 방식으로 그의 그림은 일종의 삽화처럼 보인다.

"밀레의 그림은 언제나 다시 그려 보고 싶은 것이었습니다. 그 농촌 풍경과 농부들은 저의 멍든 가슴을 편안하게 만들어주었습니다. 자연 속에서 더불어 사는 가장 순수한 인간의 삶, 그것은 언제 그려도 좋은 소재입니다."[2]

박수근이 19세기 프랑스 화가 밀레의 작품에서 영감을 받았다는 사실은 잘 알려져 있다. 농촌 출신이었던 밀레는 일생 동안 겪었던 전원생활을 토대로 노동자들의 모습을 사실적으로 그렸다. 책을 통해 접한 밀레의 그림은 유학을 간 적 없는 박수근에게 큰 울림을 주었다. 특히 농사를 마치고 교회의 저녁 종소리를 들으며 기도하는 남녀의 모습이 담긴 〈만종〉은 박수근이 농가를 배경으로 그림을 그리기 시작한 계기가 되었다.

토속적인 화풍에 영감을 준 매개체는 밀레의 그림이었지만, 그는 당시의 많은 한국화가가 유학길에 올랐던 것과 다르게 오로지 한국에서만 그림 공부를 할 수밖에 없는 처지였다. 일본으로 유입된 서구의 화풍을 접하지 못한 그는 최신 경향을 놓치지 않기 위해 여러 가지 재료를 자신의 그림에 적용하려 했다. 그런 노력에도 불구하고 국내에서조차 정식으로 미술 공부를 한 적이 없는 터라 실력은 미숙했다. 날렵하고 섬세한 터치로 대상을 사실적으로 묘사하지 못했기에 다른 화가들과 실력 차이가 날 수밖에 없었다. 그렇게 기술적인 한계를 넘지

2 최열,『박수근 평전』, 마로니에북스, 2011, p.175.

못하는 현실에서도 예술을 향한 그의 열정은 꺾일 줄 몰랐다.

미술계에서 그의 작품이 처음 인정받았던 건 1932년 조선미술전람회에 출품했던 〈봄이 오다〉가 입선하고서부터다. 화가의 길이 열린 이때 그의 나이는 열여덟 살이었다. 이후 몇 번 낙선하기도 했지만 1936년 두 번째 입선하면서 자신감을 얻을 수 있었다.

"나는 우리나라의 옛 석물, 즉 석탑, 석불 같은 데에서 말할 수 없는 원천을 느끼며 조형화에 도입하고자 애쓰고 있다"고 말하는 그의 말에서 재료의 선택에 있어서도 한국적인 정서를 담기 위해 고민했다는 사실이 드러난다.[3]

화강암은 한국의 옛 석조 조형물을 참조한 재료다. 그는 화강암을 옆에 두고 관찰하면서 그 질감을 그림에 담아내고자 연구했다. 이렇게 물감층을 두껍게 하거나 투박한 선을 용기 있게 긋는 방식은 박수근에게서만 나타나는 독특한 화풍이 된다. 그는 이후에도 자신이 못하는 것은 과감하게 버리고 부족했던 기술력을 보완할 수 있는 나름대로의 방법을 찾아간다.

역동성, 생동감, 즐거움의 미학

이건희 컬렉션 중 하나인 〈농악〉은 박수근이 그렸던 다른 작품

3 이대일, 『사랑하다, 기다리다, 나목이 되다. 가장 한국적인 서양화가 박수근』, 하늘아래, 2002, p.81.

들과 달리 역동적인 구도가 돋보이는 작품이다. 사람들이 모여 흥겹게 춤추고 있는 모습은 그가 항상 평범한 일상만 그린 것은 아니었음을 보여준다. 비슷한 옷차림으로 무리지어 장단 맞추는 이들은 가난과 생계로 직결되는 일터에서 잠시 벗어난다.

소재뿐만 아니라 세로가 긴 화면의 비율과 대칭을 이루는 구도 역시 독특하게 다가온다. 비슷한 자세로 서로 다른 방향을 향해 나아가는 네 명의 농부 중 두 명은 공중에 떠 있어 현실적으로는 불가능한 이상향을 담아낸 듯하다. 박수근에게는 사실을 기반으로 한 묘사는 중요하지 않았다. 다만 그는 수평과 수직이 교차하는 선과 면을 치밀하게 계산하고서 원근법을 무시한 대담한 배치로 여러 사물을 평면 안에 흡수했다.[4] 여기서도 암석에 새긴 음각처럼 울퉁불퉁한 표면이 그대로 드러나 그의 화법에 일관성을 부여한다.

주제와 소재 모두에서 한국적인 정서를 대변하려 했던 박수근은 해외에서도 높은 명성을 자랑했다. 미군 부대에서 초상화를 그리던 시절 해외 컬렉터들과 교류가 잦았던 덕분이다. 그때는 반도화랑을 매개로 미군과 미국대사관 직원들에게 그림을 알릴 수 있었다. 당시 미국대사관 문정관인 그레고리 헨더슨Gregory Henderson의 부인은 박수근의 그림을 특히 좋아해서 실질적으로 그의 후원자 같은 역할을 했다.

1962년 박수근의 나이 48세 때 주한미공군사령부USAFK 도서관

4 최열, 『박수근 평전』, p.229-232 참고.

◀이건희 컬렉션▶
박수근, 〈농악〉, **1960**년대, 캔버스에 유채, **162x96.7cm**

에서 〈박수근 특별 초대전〉이 열리는 등 전성기라 할 만한 시기가 찾아왔다. 그럼에도 해결되지 못한 생활고는 그의 병세를 악화시켰고 가난으로 인한 과음이 계속되면서 병치레 또한 잦아졌다. 화가에게는 생명과도 같은 눈에 문제가 생긴 건 비극 중의 비극이었다. 그러나 한쪽 시력을 잃기 전까지 그는 계속해서 작품 활동을 이어갔다.

주한 외교관의 부인 마가렛 밀러Margaret Miller는 1964년에 로스앤젤레스에서 박수근 개인전을 개최하자며 미국에 있는 박수근의 컬렉터들에게 연락을 취할 정도로 그에게 특별한 애정을 보였다. 안타깝게도 그녀가 제안한 전시회는 무산되었지만, 이는 당시에도 박수근의 컬렉터가 상당수 존재했음을 증명한다. 밀러는 1965년에 「박수근: 조용한 아침의 나라의 화가」라는 글에서 박수근에게 직접 들은 작품 제작 기법을 생생하게 기록하며 다음과 같이 회고한다.

"나는 그림 제작에 있어서 붓과 나이프를 함께 사용한다. 캔버스 위의 첫 번째 층을 충분히 기름에 섞은 흰색과 담황갈색으로 바르고 이것을 말린다. 그다음에 틈 사이사이의 각 층을 말리면서 층 위에 층을 만든 것이다. 맨 위의 표면은 물감을 섞은 매우 적은 양의 기름을 사용한다. 이런 식으로 해서 그것은 갈라지거나 깨지지 않을 것이다. 그리고 나서 나는 과감하게 검은 윤곽선을 이용하여 대상을 스케치 넣는다."[5]

5 Margaret Miller, 「Pak Soo Keun: Artist in the land of the Morning Calm」,
《Design West》, February, 1965, p.29.

〈한일閒日〉(1950년대), 〈아기 업은 소녀〉(1960년대), 〈마을 풍경〉(1963) 등 현재 이건희 컬렉션 중 박수근의 유화 작품 4점과 드로잉 14점은 박수근 미술관에 기증되어 그의 생가로 돌아왔다. 반가운 소식이다. 그로 인해 박물관이 위치한 양구를 찾는 사람들도 부쩍 많아졌다고 한다.

박수근의 회고전에 가면 친숙하면서도 낯선 풍경을 마주할 것이다. '사람 사는 모습'을 가장 인간적으로 그려내길 희망했던 화가의 간절한 바람은 삼삼오오 모여 있는 인물의 다양성으로 실현되었지만, 우리는 결코 그 많은 인물의 정면을 볼 수 없다는 점에서 생계의 고단함을 간접적으로 느끼게 된다. 돌아앉은 뒷모습과 측면만을 보이는 인물들은 그저 묵묵히 각자의 일을 하고 있을 뿐이다.

다양한 감정을 주는 박수근의 작품은 따뜻한 색채로 담은 안온한 일상이 누군가에겐 벗어나고 싶은 현실임을 통감하게 한다. 우리나라가 지나온 아픔과 실상을 알기에 문득 궁금해져 질문을 던져본다. 소설『나목』에서의 한 구절처럼, 박수근의 나무는 쓸쓸하고 고독하게 죽어가는 존재였을까, 힘든 삶을 묵묵히 견딘 고목이었을까.

유영국
劉永國,
1916-2002

곡선과 직선으로 구획된 세상

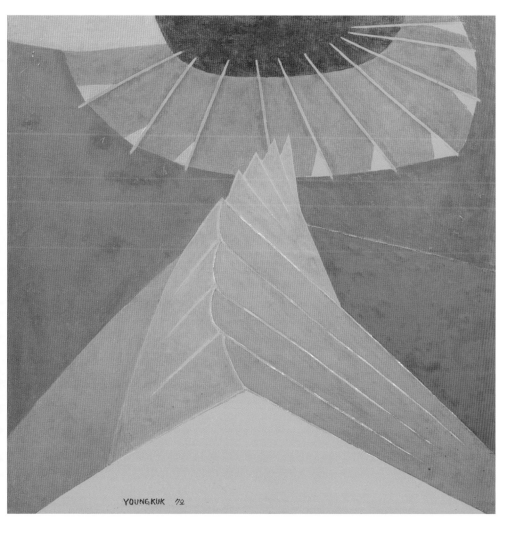

유영국, 〈작품〉, **1972**, 캔버스에 유채, **133x133cm**

한국 추상미술의 개척자이자 선구자로 평가받는 유영국의 작품이 이건희 컬렉션으로 소개되면서 대중들은 다시 한 번 유영국의 작품 세계를 경험하고 있다. 이건희 컬렉션 중 유영국의 후반기 작품에 속하는 1972년작 〈작품〉은 해와 산, 그리고 빛을 도형으로 표현했다. 일정하지 않은 길이의 직선이 뻗어나가는 모습은 보이지 않는 빛의 형상을 표현하기 위한 기호이며 굴곡진 산의 모습은 특정 위치에서 관찰한 것이 아닌 상상을 통한 재구성으로 시점이 불명확하다. 채색 또한 본질을 표현하기에 좋은 몇 가지 색만 추출하여 최소화한 점이 특징이다. 작품 상단에 등장하는 붉은 태양은 자주색으로 표현되어 실제 태양이 지닌 색과는 다르다. 양감과 부피감이 없어 평면적으로 보이는 작품 속 모든 대상은 색채와 조형성만으로 승부를 보는 것만 같다. 형태나 색채 어느 하나 실제 풍경과는 유사점이 거의 없는 이

그림이 왜 한국 추상회화의 한 획을 긋는 그림으로 인정받는 것일까.

〈작품〉은 '기본적인 도형만으로 이 세계를 표현할 수 있을까?' 하는 질문에서 시작한다. 책, 서랍, 액자, 연필꽂이를 보면 가능할 것도 같다. 제각기 다른 형태로 다양한 모습을 한 사물들은 결국 삼각형, 사각형, 원, 혹은 직선과 곡선으로 이루어졌기 때문이다. 그렇다면 사물이 아닌 자연물은 어떨까. 푸른 잎사귀와 웅장한 산세, 붉은 태양, 흐르는 강물은 견고한 도형만으로는 표현하기 부족할 것 같지만, 비행기 안에서나 고층 빌딩에서 아래를 내려다본 경험이 있다면 생각이 달라질 수도 있다. 상공에서 바라본 구획된 우리의 세계는 그것이 도로이든 산이든 하나의 도형 같은 모습을 띤다. 불규칙하면서도 규칙적으로 보이는 지형을 보고 있노라면 결국 눈에 보이는 모든 사물과 자연물은 도형만으로도 표현이 가능하다는 결론이 난다.

한국 추상회화의 1세대 화가 유영국은 60여 년의 세월 동안 추상 작품만을 그려왔다. 특히 그의 작품 세계 안에서도 후반기에 해당하는 '서정적 기하추상 시기(1967-1977년)'에 속하는 작품은 이번 이건희 컬렉션 기증작으로 전시된 대표 작품 중 하나로, 당시에 한국 화단이 서구의 미술 양식을 어느 정도 수용했는지 알 수 있는 중요한 척도가 된다.

유영국이 서구 미술을 처음 습득하게 된 것은 1935년 일본으로 건너가 유학 생활을 시작할 때부터였다. 서양의 모더니즘 미술이 한

국에 소개된 이래 1930년대부터 미술 공부를 위해 동경으로 유학 가는 한국인의 비율은 점차 증가했다. 식민지 시기였던 당시의 한국은 일본으로 유입된 서구 모더니즘 계열의 양식을 접할 기회가 많았고, 직접 실행하지는 않더라도 잡지나 신문 등의 매체를 통해 간접적으로 타 문화의 미술 양식에 영향을 받고 있었다.

서구에서 유입된 모더니즘 미술 경향은 크게 야수주의, 입체주의, 구축주의Constructivism, 색면추상Color-Field Abstract 등이 있었다. 한국 작가들은 어느 화파를 맹목적으로 수용하고 추종하기보다 몇몇 특징을 가져와 혼재하는 방식으로 이를 계승했다. 유영국은 1940년대 초 비교적 일찍부터 추상회화를 그리기 시작했는데, 그의 작품은 전반적으로 자연의 형태를 단순화해 눈에 보이는 모든 요소를 기하학적으로 풀어내는 일관된 방식을 따랐다. 갈색과 녹색을 지속적으로 사용하여 한국의 토양을 연상시키려는 의도를 보이거나 선명한 채도의 푸른색과 붉은색을 대비시켜 야수파적인 특징에 강한 영향을 받았음을 보여주기도 한다.

1960년대에 이르러서는 자연을 모티프로 삼은 작품을 집중적으로 제작한다. 거대한 산맥을 중심으로 색채와 형태에 다양한 변주를 주며 그 안에서 느낄 수 있는 숭고함과 자연의 깊이를 작품 안에 담아내려 한 것이다. 이렇게 유영국은 한평생 같은 소재를 고집했음에도 그 안에서 변화무쌍한 자연의 모습을 끊임없이 포착했다.

전통적 기물, 자연, 고향

자연이라는 큰 틀 안에서도 그가 그린 세계는 산과 나무, 태양, 빛, 계곡, 노을 등으로 세분화되었다. 유영국이 처음부터 자연이라는 소재에 매몰된 이유는 여러 가지가 있겠지만, 그가 활동했던 모임 '신사실파'의 영향이 가장 커 보인다.

순수 조형미술 운동의 일환으로 1948년에 결성된 신사실파는 김환기, 유영국, 이규상李揆祥, 1918-1967을 중심으로 시작되어 장욱진, 백영수, 이중섭이 가세한다. 추상적인 언어를 사용하되 일상과 현실, 사회의 모습을 등지지 말자는 취지로 시작된 신사실파는 재현적 형태를 벗어난 기하학적 추상을 시도하면서도 자연의 모습이나 현실 세계를 기반으로 하고자 했다. "추상을 표현의 방법으로 하더라도 그 바탕이 되는 내용은 사실, 즉 자연의 모습이나 현실의 반영이라는 조형 의식을 기반으로 자연 형태를 거부하지 않은 채 새로운 시각으로 대상의 본질을 파악하고 재구성하고자 한 것"[1]이라는 이인범의 해석처럼, 새로운 추상화의 물결을 받아들이되 그것이 연상시키는 모든 대상은 실제 사물로부터 시작되어야 한다고 여긴 것이다.

신사실파 화가들은 당시의 한국 미술계에 아직 전파되지 않은 추상의 영역을 연구하고 전시하며 각자의 화풍을 토대로 추상회화에 대한 끊임없는 실험을 이어갔다. 같은 시기에 제작한 작품이더라

1 이인범, 「신사실파, 추상이 자연과 만난 장소」, 《유영국 저널》 제3집, 유영국미술
재단, 2006, p.35.

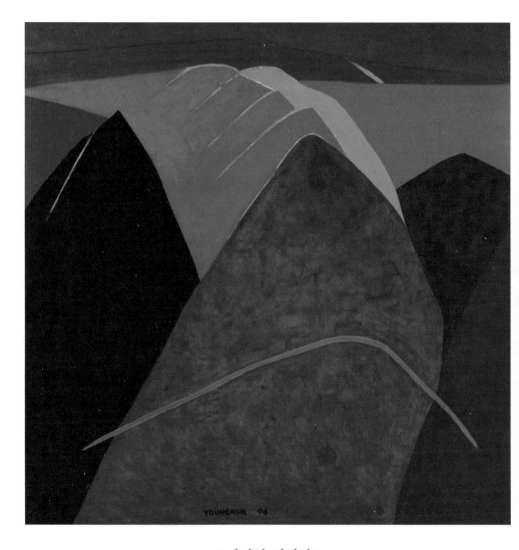

◀ 이건희 컬렉션 ▶

유영국, 〈작품〉, **1974**, 캔버스에 유채, **133x133cm**

도 이들은 제각기 다른 특징을 보인다.

선동적 기물을 그리는 구상 작업으로 시작해 점점 서구의 추상 형태로 발전시켰던 김환기, 시골 생활의 목가적인 풍류를 그린 장욱진, 문학적 내용을 기반으로 하나의 서사를 굳혀가던 이중섭 등 일본 유학파 출신 한국 작가들의 작업은 다양한 양상으로 나타났다. 이중섭의 작업은 기법으로만 보면 말을 타는 아이, 창밖을 내다보는 아이와 마당에 심은 꽃 등 각각의 모티프를 통해 특정 장면을 그리며 작품 속 서사를 놓치지 않았다는 점이 발견된다. 김환기 역시 비슷한 시기에 그린 추상 작품을 보면 한 가지 색채만 사용해 서정적인 분위기를 담는 데 집중한다. 색채를 통해 한국적인 정서를 담아내고자 한 것이다. 김환기가 추상화에 완전히 집중했던 후기 작품과 달리 신사실파에 몸담고 있던 시기에는 자신이 그리는 대상을 제목에서 명시할 만큼 구상 작업의 지분이 많았다.

그렇다면 유영국의 작품은 어떤가. 유영국은 순도 높은 강렬한 원색을 사용하는 데 가감이 없다. 대체로 한국 화가들이 추구했던 서정적인 색감, 즉 달항아리 빛깔인 순백색과 전통 색채인 오방색에서 벗어나 빨강, 노랑, 초록을 사용한 것이다. 형식을 수용하는 측면에서는 어느 누구보다 전위적이었다고 말할 수 있다. 이들 모두 서구의 양식을 일본을 통해 체득했지만 궁극적으로 추구했던 바는 한국적 미감을 보여주는 것이었다. 한국의 정서를 가장 잘 담아낼 수 있는

방법을 고민한 끝에 그들이 다다른 곳은 고향이었다. 화가들이 유년기를 보냈던 마을의 향토와 평범했던 일상은 타국에서 급속도로 발전하는 신문물을 받아들일수록 짙어졌으며, 타지로 떠난 후 기억 속에 남은 고향은 그리움의 대상이 되어 예술가들에게 영감의 원천이 되었다.

돌고 돌아 예술의 길로

유영국은 1916년 강원도 울진에서 태어나 울진공립보통학교, 경성제2고등보통학교에 진학한다. 그곳에서 만난 미술 교사 사토 구니오佐藤九二男, 1897-1945와의 인연은 그가 미술을 시작한 계기가 된다. 유영국은 동경 문화학원 유화과로 입학해 본격적으로 미술 공부를 시작하며 독립미술협회, 자유미술가협회 등 전위적인 미술 단체에서 활발히 활동한다. 자유미술가협회가 현실을 외면한 채 작품의 시각적 효과와 전위적인 사조의 변화에만 골몰했다고 생각한다면 오해다. 1930년대 말 일본은 태평양전쟁으로 자유가 탄압받던 시대였다. 일본의 군국주의가 심해지면서 유영국을 비롯한 예술가들의 자유로운 활동에도 외압이 가해졌다. 자유미술가협회가 1940년에 '미술창작가협회'로 개명한 이유도 이러한 시대적 분위기와 외압에서 더 이

상 자유로울 수 없었기 때문이다. 이 시대 예술가들에게 주어진 암묵적 의무는 전쟁기록화를 그리는 것이었다. 여기서 벗어난 작품을 고집하기는 현실적으로 불가능했다. 좀처럼 나아지지 않는 상황에서 유영국은 1943년 울진으로 돌아올 수밖에 없었다.

크고 작은 수상 경력을 쌓던 유영국의 이력에서 특이한 것은 그가 1951년에 잠시 양조장을 운영했다는 점이다. 1948년 김환기의 제안으로 서울대학교 미술부 교수로 부임한 지 2년 만의 일이었다. 피난 생활을 하며 고기를 잡고 양조장을 경영해서 생계를 이어갔다고 하지만, 단순히 생계를 유지하기 위한 일이었다고 하기에 유영국의 양조장 사업은 꽤나 큰돈을 벌어다 주었다. 수많은 직원을 거느린 사업가의 면모가 남루한 옷차림에 간신히 끼니를 때우며 작품 활동에 골몰하는 당시 예술가의 전형적인 모습과는 상반되기에 사뭇 낯설게 다가온다. 하지만 약 5년 만에 유영국은 양조장 경영을 접고 작품 활동을 재개하며 잠시 접어두었던 예술혼을 다시 불태운다.

예술 작품이 시대를 기록하는 또 다른 방법이듯, 화가의 작품에는 시대를 읽을 수 있는 단서가 있기 마련이다. 재료와 기법, 반복적으로 등장하는 도상 등 저마다 유행이 있고 흐름을 읽을 수 있는 기틀이 있다. 그렇다면 모든 것이 함축적으로 표현된 추상화는 어떨까. 혹자는 원색의 배합에서 어떠한 시대정신도 읽을 수 없다고 말할지 모른다. 하지만 태평양전쟁의 포화 속에서 유학과 귀국을 반복하며

원하는 작품 스타일을 고수했던 유영국의 작품 세계야말로 하나의
역사적 기록으로 볼 수 있다.

유영국은 한국전쟁 발발 이후에도 1957년 〈모던아트협회전〉,
1958년 〈현대작가초대전〉 등에 작품을 출품하며 어려운 시대적 환
경 속에서도 꿋꿋하게 작품 활동을 이어갔다. 작품이 탄생한 시대적
배경과 정황으로 미루어보았을 때, 그의 작품에서 지속적으로 등장
하는 크고 작은 산맥 안에서 화가의 갈망과 염원에 대한 단서는 충분
히 찾을 수 있다.

연구하는 화가

1964년 무렵, 그는 그룹 활동을 더 이상 하지 않겠다고 선언한
다. 추상화에 대한 기반을 마련하지 못한 척박한 한국 미술계에서 이
러한 선언은 전위적인 발언으로 받아들여졌다. 하나의 사조가 굳어
지고 유행하기까지는 뜻이 맞는 화가들이 모여 그룹 활동을 통해 전
시를 열고 담론을 형성하는 일련의 과정이 필요하기 때문이다. 서구
화단을 따라잡기에는 갈 길이 멀었음에도 유영국은 개인전으로 새
로운 작업을 선보이며 독자적인 화풍을 구축하기에 이른다. 그렇게
색면추상의 원숙기는 1967년부터 시작되는데, 선명하고 화려한 색

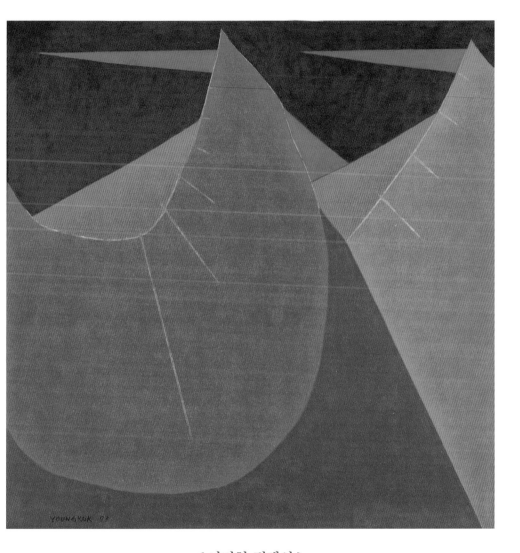

◀이건희 컬렉션▶

유영국, 〈작품〉, **1973**, 캔버스에 유채, **133x133cm**

채는 같은 시기 한국 화가들의 서정적 색감과는 거리가 멀었다. 색종이를 오려 붙이듯 삼각형의 날카로운 모서리가 단조롭게만 보이지 않는 이유는 고유한 색채들의 혼합과 원색의 조화에 있다. 그의 고향 울진에서 바라본 산의 모습은 점점 추상화 단계를 거쳐 기억 속에 영감을 저장하는 방식으로 자리 잡는다.

그는 꾸준하게 개인전을 개최했음에도 작품을 팔지 못했다. 하지만 아랑곳하지 않고 연구하고 적용하며 계속해서 그림을 그렸고, 마침내 1975년 현대화랑에서 열린 개인전을 통해 처음으로 그림을 판매했다. 그림을 산 사람은 삼성 이병철 회장이었다. 이를 시작으로 삼성가 소장품에 유영국의 작품이 점점 늘어나기 시작했다. 그런 과정을 거쳐 현재 이건희 컬렉션이라는 이름으로 국립현대미술관과 대구미술관에 그의 작품이 기증되어 다시금 대중에게 모습을 비출 수 있게 된 것이다.

유영국의 추상화가 서양에서 건너온 것이라면, 서양미술에서 추상화는 언제 어디서부터 태동했을까. 그 시초는 세잔의 사과에서 찾아볼 수 있다. 언젠가 세잔의 작품을 본 적이 있다면 탁자 위 쏟아질 듯한 사과와 엉성한 구도의 정물화를 보며 '못 그린 그림 아니야?'라는 의문을 품었을지도 모른다(110쪽 그림 참고). 세잔의 작품에 묘사된 그 어떤 사물도 사실적이지 않을뿐더러 시점 또한 뒤죽박죽으로 어딘가 부자연스러운 느낌을 주기 때문이다. 그러나 서양미술사의

계보도에서 명시하듯 세잔의 다시점은 지금의 현대미술을 존재하게
했다.

세잔은 주변의 환경과 시선, 그리고 외부 요소에 의해 사물이 시
시각각 변한다고 생각했다. 세잔은 특정 시간에 관찰한 사과는 한시
적 모습일 뿐 사과의 본질을 표현하지 못한다고 믿었다. 그래서 불변
하는 사과의 모습을 담기 위해서는 그 형태를 만드는 가장 기본 도
형인 '구'를 그리는 것이 적합하다고 판단했다. 마치 과학자가 세상
에 존재하는 모든 사물이 원자로 이루어졌다는 사실을 증명하듯, 세
잔은 작품 속 모든 사물(사과, 책상 그 외의 정물)이 구, 사각형, 삼각형,
원기둥으로 구성되었음을 증명하듯 보여주었다. 이러한 맥락에서 유
영국의 작품 속 모든 자연물은 그것의 본질을 표현하려 했던 세잔의
관념을 담아낸다.

유영국의 작품을 보면 떠오르는 또 한 명의 화가는 러시아 절대
주의 화가 카지미르 말레비치Kazimir Severinovich Malevich, 1878-1935다.
지나치게 단순화한 말레비치의 화면은 형상을 제거하고 또 제거하
여 본질만 남긴다. 날카로운 선과 직선들이 즐비한 구성으로 보아 비
교적 곡선으로 채워진 유영국의 작품과는 달리 인공물을 연상케 한
다. 기하학적 추상미술의 선구자 말레비치는 자유를 억압당했던 시
대에서 전위적인 형식을 고수하고 이어간다. 사각형과 원을 그린 것
외에는 어떤 세부 묘사도 없어 정확히 무엇을 그렸는지 대상을 파악

하기 힘든 그의 작품들은 대담한 색채로 무심하게 그려졌을 뿐이다.

　여기서 찾을 수 있는 말레비치와 유영국의 한 가지 공통점, 그리고 동서양 화가를 관통하는 접점은 바로 '보이지 않는 것'을 그리려는 열망이다. 말레비치가 비가시적인 영역에서 본질을 찾았듯, 그리고 그것을 작품에 녹여내는 방법을 고심했듯, 재현으로부터 멀어질수록 정신적인 것에 몰두하게 되는 건 어느 시대의 예술가에게나 해당되는 말인 듯하다.

카지미르 말레비치, 〈절대주의 구성Suprematist Composition〉, 1916,
캔버스에 유채, 88.5x71cm, 개인 소장

"산속에 들어가 산을 못 보고 내려오듯이, 산속에 들어서면 산을 그릴 수 없다. 산을 내려와서야 비로소 원거리의 산이 보이듯이, 멀리서 바라봐야만 산을 그릴 수 있다. 결국 산은 내 앞에 있는 것이 아니라 내 속에 있는 것이다."[2]

유영국의 작품 속 기본 도형은 자연을 형상화하기 위한 도구이기도 하지만, 그의 작품은 산에서 경험한 본인의 주관적 심상을 담아내기 위한 매개물이다. 붉은 태양이 실제보다 어스름하게 느껴졌다면 그는 육안으로 보이는 색감이 아닌 보라색을 선택했을 것이며, 붉은 단풍으로 물든 눈부신 산을 본 적이 있다면 단연코 강렬한 원색을 쓰는 것을 마다하지 않았을 것이다.

유영국의 1974년 작 〈작품〉은 등고선처럼 이어지는 선들이 멀어질수록 높아져 자연스럽게 원근감을 형성한다. 중첩되는 형상들이 나열된 화면은 역동적인 리듬감을 주기도 한다. 서구의 색면 추상이 뜨거운 추상과 차가운 추상 두 가지 경향으로 구분되었다면, 유영국의 〈작품〉 연작에서는 두 가지 경향이 혼합되어 나타남을 알 수 있다.

산을 가로지르는 주황색과 노란색, 빨간색 등 색감의 경계를 구분하면 해질녘 노을을 표현할 수 있다. 산 정상을 붉은 햇살로 뒤덮는 일몰의 순간을 한 번이라도 보았다면 그 찰나는 눈 깜짝할 사이에 지나갈 만큼 짧다는 사실을 알 것이다. 어둠이 삼켜지기 전 잠깐 빛

2 유영국, 「산 속에 들어서면 산을 그릴 수 없어」, 《공간》, Vol 11:125, 1977, p.34.
 정하윤, 「유영국 회화 연구: 동양의 예술관을 통한 서양미술의 수용」, 이화여자대
 학교 석사학위 논문, 2010, p.46에서 재인용.

〔이건희 컬렉션〕

유영국, 〈작품〉, 1974, 캔버스에 유채, 136x136.5cm

나는 그 순간을 눈으로 포착하고 기억하기에는 한계가 있다. 유영국은 치밀한 논리로 캔버스 속 이미지를 배합하고 분해하고 의식하기 전에 자신의 감각을 믿고 풍경을 그리는 데 충실했다.

유영국의 추상화는 제1세대 한국 추상미술의 선구자들, 그리고 앞서 추상미술의 물결을 추동했던 유럽의 추상미술 화가들이 있기에 존재할 수 있었다. 정확하고 세심한 관찰에서 얻은 결과만이 예술이 아니라는 점을 상기하면 풍경을 바라보는 화가의 시선이 어떤 색감과 형태로 나타나든 화가 고유의 정체성을 식별하는 하나의 징표라는 점을 알 수 있다.

유영국은 작업량이 많은 화가 중 한 명이다. 1964년을 시작으로 그는 2~3년에 한 번씩 꾸준히 개인전을 개최했다. 건강이 악화된 말년에 이르러서도 그의 작업은 계속되었다.

처음 그의 작품을 접한 사람은 "다 똑같은 그림 아니야?"라고 말할지도 모르겠다. 그의 작업은 매번 새로운 형태와 색채로 탄생하지만 결국 그의 세월이 다져놓은 유영국만의 큰 틀 안에서 움직이기 때문이다. 현재 그의 작품은 중 유화 20점과 판화 187점이 국립현대미술관에 기증되었으며 대구미술관에는 5점이, 전남도립미술관에는 2점이 기증되었다.

고암 이응노
顧菴 李應魯,
1904-1989

인간 군상에서 들려오는 함성

이응노, 〈구성〉, 1971, 천에 채색, 230×145cm

이건희 컬렉션 목록이 일부 공개된 가운데 국립현대미술관(서울관)에서는 첫 번째 기증 전시를 통해 이응노의 〈구성〉과 〈작품〉을 소개했다. '문자추상'이라 분류되는 시기에 해당하는 이 두 작품은 해석의 실마리를 제공하는 많은 요소가 화면을 빼곡하게 채운다. 무엇을 그린 건지 단번에 알 수는 없지만 하나하나 특정 의미를 담은 문자들이 얽히고설켰다. 이 형상들을 보고 있노라면 힌트는 많은데 풀지 못하는 수수께끼를 보는 것만 같다.

이응노는 1970년부터 약 10년 동안 이런 양식으로 그림을 그렸다. 거친 천 위에 젯소를 바르지 않고 채색을 입힌 〈구성〉은 캔버스에 유화 물감을 바르거나 한지 위에 수묵 작업을 하는 등 당시 일반적으로 따랐던 작업 방식에 비하면 실험적이었다. 특히 이응노의 작품 세계에서 문자추상은 그의 화풍이 무르익은 과도기적 시기로 평

인간 군상에서 들려오는 함성 —

가되는 만큼 주목할 만한 가치가 있다.

화가들에게는 자신만의 언어가 있다. 그것은 작품 속에 등장하는 사물이나 풍경, 가족과 친구의 모습을 그리는 애정 어린 시선에서 드러나기도 하고, 때로는 무엇을 그렸는지 알 수 없는 추상적인 형태로 나타나 관람자에게 해석의 열쇠를 쥐어주기도 한다. 그 무엇이 되었든 작품에서 볼 수 있는 모든 '것'은 화가의 생각과 예술관을 열어볼 수 있는 열쇠와도 같다. 그래서 작품 앞에 선 관람자들에게는 언제나 화가의 언어에 숨겨진 상징적인 의미를 풀어야 할 임무가 주어진다.

이응노는 전통 사군자로 미술계에 입문한 이후 일본과 프랑스를 오가며 동양 문화를 유럽에 전파한 한국 현대미술사의 거장이다. 초·중반기의 추상 작업을 지나 후반기에 이르러 구상에 가까워지는 그의 작품 여정은 한 가지 사조로 묶일 수 없을 만큼 다채로운 변화를 보인다.

또렷한 대상을 명시하지 않은 기호로 가득한 그의 작업은 역동하는 이미지의 나열과 추상적 형태의 리듬감을 앞세웠다는 점에서 추상화로 구분할 수 있다. 하지만 인간과 동식물, 포크와 총 등 보는 이에 따라 다르게 해석될 만한 단위체가 모여 특정 주제나 사물을 머릿속에 떠올리게 한다는 점에서 구상화의 틀을 완전히 벗어나지도 않았다. 그렇다면 그는 구상 화가일까, 추상 화가일까. 이응노의 예술

관을 온전히 이해하기 위해서는 우선 이응노가 국제무대에서 활발한 활동을 펼쳤던 만큼 그가 영향받았던 많은 서구 예술가, 특히 당대 유럽과 미국에서 성행했던 앵포르멜Informel[1]과 추상표현주의의 골자를 먼저 파악해야 한다.

정치적 이념 대립과 부패가 만연했던 1950년대 전후의 한국은 예술 문화에 있어 불모지에 가까웠다. 한국의 젊은 화가들이 미술을 제대로 공부하기 위해서는 유학을 떠날 수밖에 없는 상황이었고, 주로 서구 미술이 유입된 일본으로 가는 추세였다. 한국 유학생들은 영어나 일본어로 된 서적을 통해 미술 동향을 접하거나 각종 간행물로 미술계 주류를 파악하고 체득할 수 있었다.

유럽과 미국, 그리고 한국에서의 새로운 추상 물결

이응노는 서구 미술의 발전을 가장 최전선에서 겪으면서도 맹목적으로 수용하지 않고 독자적인 예술 세계를 구축했다. 세계미술평

[1] 제2차 세계대전 이후에 나타난 앵포르멜은 기하학적 추상과 반대되는 전후 유럽의 추상미술을 일컫는 개념으로 화가의 즉흥적 행위에 의존한 추상미술의 한 경향이다. 프랑스 비평가 미셸 타피에(Michel Tapie, 1909-1987)가 고안한 용어로 '타시즘(Tachism)' '다른 미술(Art Autre)' '서정적 추상(Lyrical Abstraction)'으로도 불린다. 대표적인 화가로는 칸딘스키와 장 포트리에(Jean Fautrier, 1898-1964), 파울 클레(Paul Klee, 1879-1940) 등이 있다. 이들의 작품은 즉흥적 행위와 격정적 표현을 특징으로 한다. 이는 기존의 이성주의 사고와 반대되는 경향으로 논리적이고 계산적인 작업보다 주체적 행위에 초점을 두는 운동으로 번영했다.

론가협회 프랑스 지부장이었던 자크 라세네Jacques Lassaihne의 초청을 받은 이응노는 당시 54세의 나이로 프랑스로 건너간다. 1950년대 전후 프랑스는 한창 앵포르멜이 부상하기 시작한 때였다. 이전까지의 구상회화가 화가에 의해 철저하게 계산된 이성과 논리로 만들어진 결과물이었다면 앵포르멜은 이와 반대로 화가의 즉흥성에 의존하는 경향이 짙었다. 앵포르멜은 대상을 관찰하고 구도와 기법을 고심한 끝에 이야기를 만들어내지 않는다. 다만 즉각적으로 떠오르는 것(그 것이 형태든 추상화된 기호든)을 캔버스에 과감히 적용한다. 물감의 두께는 어느 정도 쌓여야 마땅한지, 혹은 색채를 어떻게 조합하면 미적 형태를 만들어낼 수 있는지 등 모든 고민과 판단은 붓이 캔버스에 닿는 순간 결정된다.

한편, 같은 시기 미국에서는 잭슨 폴록을 필두로 추상표현주의가 성행했다. 추상표현주의는 작업 방식에 있어 더욱 급진적인 모습을 보인다. 자유자재로 빠르게 흩뿌리는 붓 터치는 작품의 결과가 아닌 작가의 '행위' 자체에 주목하게 한다. 기존의 모든 화가가 이젤 위에 세워진 캔버스에 붓질을 했다면, 폴록은 캔버스를 눕혀 붓에 물감을 듬뿍 찍은 후 떨어뜨리고 그 위를 분주하게 움직인다. 정신없이 뛰어다니며 물감의 양을 조절하고 흩뿌리는 폴록의 역동적 행위는 미술에 새로운 역사를 썼다. 그의 몸짓은 작품을 창조하는 과정임과 동시에 행위예술 자체였던 것이다.

이렇게 작품이 탄생하는 모든 과정에서 예술의 가치가 부여되기 시작하고 이로써 결과보다 과정에 주목하는 이례적인 미술 사조가 탄생한다. 하지만 유럽과 미국은 문화 예술에 있어서 규모와 국가적 성향에서 차이가 있었기 때문에 '추상'에 같은 뿌리를 두고 미술사의 새로운 국면을 맞이했지만, 두 나라의 예술가들은 각자 다른 방식으로 사조를 발전시켰다.

한국 미술계에도 앵포르멜이?

앵포르멜이라는 용어가 한국 화단에 처음 등장한 건 1956년부터였다. 전통과 민족성을 바탕으로 '한국적 모더니즘'을 정립하기 위해 분주한 시기였기에 서구 문화권에서 태동한 새로운 추상 물결에 영향을 받지 않을 수 없었다. 단지 일제 강점기와 한국전쟁이라는 아픈 시기를 거친 시점이어서 급속하게 유입된 선진 문화를 어떻게 받아들여야 하는지에 대한 고민은 불가피했다. 그래서 한국 화가들이 수용한 서구 양식은 각자의 작품에서 완전히 다른 성격으로 나타나기도 한다.

그중 이응노의 작품을 살펴면 두 가지 양상이 보인다. 하나는 즉흥성과 역동성에 바탕을 두면서 붓 끝에서 우연하게 만들어진 부정

형의 점이나 선이며, 또 다른 하나는 이보다 더 견고하게 정리된 문자 형상이다. 우선 전자의 특징 중 하나인 물감 흘리기 기법은 1950년대를 전후로 제작된 대부분의 이응노 작품에서 발견되며, 캔버스 위에 뭉개진 물감 덩어리는 흡사 폴록의 작품과 유사하다. 가늘고 얇은 선이 거미줄처럼 엉킨 〈풍경〉 역시 화가의 자유로운 몸짓을 생각나게 한다.

1958년 중앙공보관에서 개최했던 〈고암 이응노 도불전〉은 이응노가 서구의 앵포르멜을 어떻게 한국적으로 재해석하고 나름의 방식으로 소화했는지 보여주는 전시였다. 전시 출품작 61점 가운데 〈생맥〉(1950년대), 〈산촌〉(1956)과 같은 작품들은 나뭇가지를 표현하면서도 외형의 모습을 재현하려 하기보다 묵선이나 흘러내린 얼룩으로 자연의 힘과 생기를 표현하는 데 집중했다. 이는 대상을 관찰하는 것만으로는 만들어낼 수 없는 비가시적인 표현이다. 눈에 보이지 않는 형상을 구현하려면 화가의 적당한 상상이 필요한 법이다. 설령 머릿속의 이미지와 만들어낸 결과가 다를지라도 그 충돌을 이겨낼 도전 정신까지 요구되는 고도의 작업이다. 이 같이 즉흥성과 역동성에 초점을 둔 이응노의 작업 과정은 서구에서 이미 시도되었던 기법임을 부정할 수는 없다. 하지만 몇 가지 유사점을 제외하고서 이응노의 작업은 서구의 그것과 출발점도, 수용하는 부분도, 목적도 달랐다.

이응노, 〈풍경〉, **1950**, 한지에 수묵담채, **133x68cm**

이응노, 〈구성〉, **1962**, 캔버스 천 위에 종이 콜라주, **77x64cm**

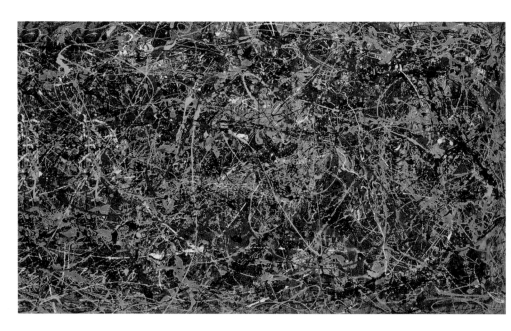

잭슨 폴록, ⟨No.5⟩, 1948, 파이버보드에 유채, 244x122cm, 개인 소장

이응노는 새로운 양식을 받아들이면서도 수묵화라는 재료를 고수하며 동양적 앵포르멜을 창안했으며 먹과 물의 농담을 조절하는 식으로 서구의 방식과 차이를 주었다. 그러나 '앵포르멜 회화를 한국적으로 수용한 화가' 내지는 추상회화, 추상화, 한국적 모더니즘 등 이응노와 그의 작품을 표현하는 대부분의 수식어는 그가 한국화가로 보여주었던 여러 방면의 동양적 미감을 모두 담아내지 못한다.

생동감 있는 움직임과 강한 색채가 눈에 띄는 폴록의 작품에서는 그 어떤 재현적 형태도 포착할 수 없다. 이에 반해 이응노의 작품은 해석적 측면에서 비교적 열려 있다. 한지를 찢어 붙이는 콜라주 작업을 기반으로 한 1962년 작 〈구성〉은 앵포르멜을 한국적으로 해석한 결과다. 두터운 물감층과 복잡하고 즉흥적인 터치의 조합 안에서 이응노는 산과 나무를 표현하려 했다. 정확히는 보는 이로 하여금 그 대상을 '떠올리도록' 한 장치다. 특히 1950년 작 〈풍경〉은 전통 산수화에서처럼 원근법이 도드라지지는 않지만 원근법의 부재로 인해 평면화된 화면은 자유로운 농담 조절을 더욱 부각시킨다. 굵은 선이 지나간 자리에 자연스럽게 번지는 기법까지 더해져 한국 전통 기법을 유지하려고 한 흔적이 보인다.

자연의 형상에서 시작한
가장 한국적인 '문자추상'

〈고암 이응노 도불전〉을 마치고 이응노는 유럽으로 떠나 본격적으로 서구 미술의 가능성을 탐색하기 시작한다. 이는 지금까지 체득했던 서구 미술에 동양의 미학을 접목하기 위한 행보였다.

1970년대 초, 그는 프랑스를 중심으로 유럽에서 여러 차례 전시를 열었다. 이 시기는 이응노가 추상 이미지와 문자 형상을 결합한 작업에 몰두했던 때다. 구상적인 형태를 어떻게 추상적으로 보이게 할지에 대한 고민은 서구의 '무위작법'[2]과는 확실히 다른 것이었다. 그는 각종 기호를 캔버스에 쏟아내면서도 항상 자연과 인간을 중심에 두었다. 사람의 형상을 문자로 변형한 듯한 모습도 보이며 사람의 골격을 연상케 하는 형태를 만들어내기도 한다. 이응노는 국제 교류를 활발히 하던 때에도 한지와 먹이라는 동양적 재료를 고수하며 한국인으로서의 정체성을 잃지 않으려 했다.

그렇다면 이응노에게 '동양적인 것', 혹은 '한국적인 것'이란 어떤 의미일까. 많은 한국화가의 작품으로 미루어보아 이 두 가지 양상을 나타내는 방법으로 쓰인 소재는 한국의 전통 문양, 오방색, 전통 의복 등이 있었다. 더 나아가 절제미, 여백의 미, 백자의 색 등 탐구할수록 한국의 정체성을 표현하기 위한 수단은 다채롭게 나타나고는

2 신채기, 「이응노의 미술에 있어서 한국성에 관한 논의」, 〈제2회 고암학술논문상〉, 2005, pp.5-6. 윤난지, 『추상미술 읽기』, 한길아트, 2012, p.326에서 재인용.

했다.

1974년 작 〈작품〉 속 거친 질감의 천에 다른 색 천을 덧대어 붙인 문자 형상은 붉은 실로 꿰맨 듯한 모습이다. 붓으로 선을 긋는 일반적인 '그리기' 형식에서 벗어나 울퉁불퉁한 면을 그대로 드러내는 입체적 마티에르^{matière}(물감, 캔버스, 필촉 등에 의해 만들어진 대상의 물질감 또는 화면에 나타난 재질감)는 재료가 가진 물성을 그대로 강조한다. 게다가 젯소를 칠하지 않은 천의 느낌을 살려 작업하는 것도 그가 재료를 대하는 독특한 방식 중 하나다. 흰 캔버스 위에 유화물감을 칠한 그림이 익숙한 사람이라면 이것을 평면회화로 정의하는 것이 맞는지 의문이 들 수 있다. 직물 위에 두툼하게 얹은 채색이 스미고, 그 위에 덧붙인 털이나 다른 직물과 같은 여러 재료는 캔버스와 물감의 대체재로서 회화의 한계에 새로운 가능성을 제시한다. 물성이 그대로 드러나는 이러한 기법은 후에 입체미술이나 조각, 태피스트리로 발전한다.

굵은 윤곽선 안에 내부를 채우며 채색하는 방식은 서예를 처음 배우기 시작한 초학들이 문자의 조형성을 익히기 위해 했던 '쌍구법'을 응용한 것이다.[3] 쌍구법의 적용은 문자의 외형에 초점을 두고 조형성에 집중하고자 한 이응노의 의도를 함축한다. 재료를 돋보이게 함으로써 문자는 의미 전달의 목적에서 벗어나 조형성을 갖춘 하나의 미적 도구가 된다. 기능으로부터 자유로워진 문자는 이제 더 이상

3 손병철, 「고암 서예와 서체 추상」, 〈고암 서예, 시, 서, 화〉, 이응노 미술관, 2005,
 p.109. 위의 글, p.327에서 재인용.

◀이건희 컬렉션▶

이응노, 〈작품〉, **1974**, 천에 채색, **204x126cm**

사회적 약속과 의사소통을 위해 존재하지 않는다. 적어도 그의 그림 안에서는.

"서예의 세계는 추상화와도 일맥상통하는 점이 있습니다. 서예는 조형의 기본이 있어요. 선의 움직임과 공간의 설정, 새하얀 평면에 쓴 먹의 형태와 여백과의 관계, 그것은 현대회화가 추구하고 있는 조형의 기본인 것이지요."[4]

상형문자는 사물의 형상뿐 아니라 개념이나 생각과 같은 추상적인 표현이 가능하다. 언어가 발달하기 이전, 문자를 보았을 때 대상이나 장면이 즉각적으로 떠오르도록 설계된 만큼 문자의 형상 또한 이미 사회적 약속이자 합의가 이루어낸 결과물인 셈이다. 한자와 한글이 혼합된 캔버스는 특정 형태와 연결 지을 수 없는 순수한 추상이라 해도 그것은 이미 존재하는 어떤 것에서 파생한 기호일 뿐 완전한 추상이라고 볼 수 없다. 그래서 동양의 서체와 유럽의 서양화를 조합한 화면은 단순히 다른 문화권의 결합에 그치지 않는다. 자연을 닮은 서예가 동양화가 되고, 동양화가 서구 추상화의 모습으로 변모하는 과정 안에서 작가의 언어가 새롭게 탄생하는 것이다. 자연의 모습을 형상화한 이응노의 문자 세계 안에서 볼 수 있는 것은 재현된 이미지

4 도미야마 다에코(富山妙子), 『이응노-서울 · 파리 · 도쿄』, 이원혜 옮김, 삼성문화재단, 1994, pp.144-145. 이장훈, 「이응노(1904-1989)의 회화론과 1950년대 앵포르멜 미술에 대한 인식」,《文化財》Vol 2: 52, 국립문화재연구소, 2019에서 재인용.

가 아니었다. 문지의 고정성을 해체한 것은 전통의 틀을 깨고자 했던 나름의 혁신적 방법이었다. 세기를 조절하며 한 획 한 획 그었던 선의 운율과 먹의 농담이 발전된 형태를 거치면서 점차 이 문자들은 연결되고, 여백은 채색으로 메우는 방식이 자리 잡는다.

이응노의 작품에는 1980년대부터 민중이라는 주제가 녹아들기 시작했다. 고국의 정치 현실을 비판하고자 했다는 것이 대외적인 이유였지만 일각에서는 간첩단 사건에 연루되었던 개인사에서 비롯된 주제였으리라 추측한다. 중앙정보부가 백건우와 윤정희 부부를 납치한 음모 사건에 가담한 인물로 이응노와 박인경 부부를 지목하면서 그는 생을 마치기 전까지 10여 년을 한국에 오지 못한 채 타국에 머물러야 했다. 일전에 '동백림 사건'(1967)에 연루되어 2년 6개월 동안 옥살이를 할 때에도 이응노는 옥중에서 300여 점의 작품을 남길 정도로 예술에 애착이 강했다. 조국과 그림을 누구보다 사랑한 그였지만 현실은 녹록치 않은 시련의 연속이었다.

한지에 수묵으로 그린 〈군상〉 속 검은 형상들은 개미 떼처럼 작고 단순화된 형태로 이루어졌다. 높은 곳에서 먼 곳을 바라보는 시점이기에 하나의 패턴을 형성한 것처럼 보이기도 한다. 거친 질감과 표현으로 가득했던 이전의 문자추상과 달리 이 시기의 작품들은 작은 점들이 큰 화면을 메우는 방식으로 반복된다. 신체 구조를 암시하는 최소한의 표현만 드러낸 사람들의 형상은 여백이 거의 없을 정도로

이응노, 〈군상〉, 1982, 한지에 먹, 185x522cm

광장을 메운다. 필다리를 들거나 뛰어가듯 묘사된 사람들은 서로 다른 행동을 취하며 흩어졌다 다시 모이는 행동을 보인다. 자세히 들여다보면 양 팔을 벌리거나 힘차게 뛰는 등 각자의 존재를 드러내며 모습 또한 제각각이지만, 이는 비슷한 크기로 그려진 작은 점들 중 하나에 불과하다. 그렇기에 〈군상〉을 감상할 때 우리 눈에는 개별적 존재가 아닌 전체, 즉 인간 군상이 먼저 포착된다.

가로 5미터가 넘는 〈군상〉에는 다른 민중미술 화가들이 주로 사용했던 원색적 색감이나 한국적 요소로 통하는 농민들의 의복, 논밭과 같은 배경이 일체 등장하지 않는다. 그저 검은 먹으로 다양한 모습의 사람들을 그리며 채워 나간다. 셀 수 없이 많은 사람이 밀집되었다가 분주하게 흩어지는 장면은 전체를 조망할 수 있게 한다. 마치 작은 존재들이 모이면 큰 힘이 된다는 메시지를 몸소 보여주는 듯한 이들의 움직임은 보는 이로 하여금 함성이 들리는 듯한 기분을 불러일으킨다. 불규칙하지만 규칙적인 리듬감 속에서 추상과 구상의 면모를 모두 느낄 수 있다.

수많은 사람이 모인 곳에 퍼지는 함성

1979년 광주에서 홍성담, 백은일, 최열, 박광수 등이 미술단체

'광주자유미술인협회'를 결성했다. 이들과 뜻을 함께하는 화가와 평론가들은 당시 한국 미술계에서 유행처럼 번지는 모더니즘 미술을 비판하면서 새로운 미술 활동을 펼치고자 했다. 서구의 추상 경향을 답습한 한국의 모더니즘 미술은 지나치게 심미적이며 아무런 비판 의식도 없어 그 어떤 시대정신도 담을 수 없다는 것이 이유였다. 1980년대 들어서 본격적으로 사회 변혁운동의 필요성을 느낀 화가들은 주로 학생운동을 주제로 걸개그림을 그렸고, 역사와 현실을 고발할 목적으로 민중미술을 발전시켰다.

광주시립미술관에 기증된 이건희 컬렉션 중 이응노의 작품은 11점이다. 그중 〈인간〉은 다른 '군상' 연작에 비해 크기가 작아 웅장한 느낌이 덜 하다. 하지만 먹의 농담만으로 인간 형태를 모두 다르게 그린 것은 이응노였기에 가능한 표현처럼 보인다. 구간을 나눠 만세를 부르는 사람, 뛰어가는 사람, 손을 맞잡고 역방향으로 나아가는 몸부림 등 구체적인 사건을 명시하지는 않지만 제작년도와 더불어 한국의 역사를 아는 이라면 광주민주화운동의 한 장면이라는 점을 쉽게 알아차릴 수 있을 것이다. 2021년 6월, 이 작품은 〈아름다운 유산-이건희 컬렉션 그림으로 만난 인연〉이라는 전시를 통해 대중에 공개되었다.

민중미술과 추상미술은 표현 방식과 시대를 바라보는 관점 등 여러 방면에서 대척점에 있었다. 기존 미술이 지닌 한계점을 파악하

◀ 이건희 컬렉션 ▶

이응노, 〈인간〉, 1986, 종이에 먹, 140x69cm

고 그에 대한 반성으로 태동한 사조라고 해도 민중 화가들과 추상 화가들의 작업을 보면 같은 시대를 살아가는 화가들이 이토록 다른 시선으로 세상을 바라볼 수 있다는 점이 새삼 새롭게 다가온다.

민중미술 화가들은 역사의 한 장면을 기록하듯 특정 사건을 중심으로 민중의 아픔과 설움의 감정선을 드러내는 데 집중한다. 실제 사건이나 생활을 중심으로 묘사해야 했기 때문에 시각예술로서의 구상력이나 작가의 상상력은 비교적 떨어질 수밖에 없다. 그래서 일각에서는 이를 두고 지나치게 삽화적이라고 비판한다. 한정된 소재와 주제로 당시 시대상의 면면을 그대로 기록하는 과정에서 참신함과 조형성이 결여되는 것은 어쩌면 당연한 일이다.

그에 반해, 국가를 막론하고 민중미술 화가들이 바라보는 추상화는 현실에 대한 도피이자 외면이다. 한국에서도 한 차례의 격동기가 지나간 후 추상 화가들에 대한 비판의 목소리가 커졌던 이유도 심각한 사회문제를 다루지 않고 오로지 조형성과 미적 요소에 대한 탐구만 지속했기 때문이다. 사회적 이슈를 담론으로 끌어올리는 것이 후대에 미술사적으로, 역사적으로 남을 가치가 있다는 점을 예술적 가치의 기준으로 삼았기에 가능한 비판이었다.

그러나 추상 화가들은 민중미술의 직설적 표현에 회의적이었다. 그들의 미술이 지나치게 정치 서사에 집중한 나머지 시각예술로서의 기능을 상실했다고 본 것이다. 농부들이 주로 등장하고, 미사일이

니 탱그 등 외세 척결을 의미하는 모티프가 모여 삽화처럼 한 장면을 연출하는 데 그쳤기에 화면 구성에 대한 고민과 작가만의 언어를 함축하고자 하는 시도가 생략되었다고 평가했다.

형식과 메시지 중 무엇을 우위에 두어야 하는지에 대해 정해진 답은 없다. 물론 이 두 양식을 자로 재듯 구분하는 것도 어려운 일이다. 이응노의 작품 경향만 보아도 어느 한쪽에 치우쳤다고 말할 수 없다. 문자추상의 시기에 제작된 작품들을 보면 심미적인 요소를 우선했다는 점에서 추상화의 경향이 드러나지만, 그의 후기 작품 〈군상〉에 담긴 의미와 의도는 분명 민중미술과 궤를 같이하고 있기 때문이다.

다시 이응노의 작품으로 돌아와 다양한 사물과 사람이 뒤섞인 화면을 보자. 그는 재현의 대상을 감추지 않고 어렴풋하게나마 암시함으로써 관람자의 머릿속에 연결고리를 생성한다. 단지 무엇을 나타낸 것인지 설명하지 않고 해석의 여지를 풍부하게 남겼을 뿐이다. 그렇게 문자추상을 통해 우리는 여러 가지 형상을 발견하고, 해석하고, 의미를 얻는 과정에서 이응노의 작품이 문자로서의 또 다른 기능을 수행하고 있다는 사실을 발견한다.

현재 이응노의 작품은 뉴욕현대미술관, 파리 퐁피두 센터, 스페인의 국립장식미술관Museo Nacional de Artes Decorativas 및 스위스, 덴마크, 이탈리아, 영국, 대만, 일본 등 여러 나라 미술관이 소장하고 있

다. 그렇게 한 개인이 만들어낸 예술 작품은 세계적으로 인정받으며 오랜 시간 동안 많은 이들의 마음속에 자리 잡았다. 격동하는 한 시대를 살아가는 예술가로서 어떤 방식으로 자신의 예술관을 풀어갈 것인지는 예술가의 손에 달려 있다. 이응노가 지나온 길 역시 역사의 한 부분을 장식하는 것으로서 의미가 있다.

장욱진

張旭鎭,

1917-1990

안빈낙도를 추구하는 삶과 예술

이건희 컬렉션

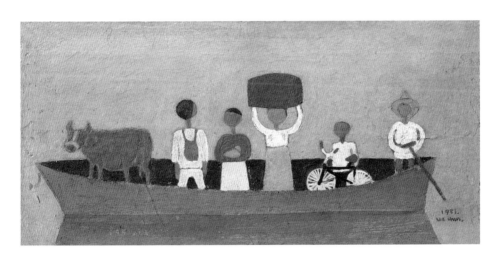

장욱진, 〈나룻배〉, **1951**, 패널에 유채, **13.7x29cm**

국립현대미술관(서울관)에 기증된 이건희 컬렉션 중 하나인 〈나룻배〉는 강나루에 정박한 긴 배에 다섯 명의 사람과 소 한 마리가 함께 타고 있는 모습을 그린 작품이다. 차분한 푸른 톤의 배경과 고요한 강가의 물결은 하늘과 땅의 경계를 지우고 안온한 느낌을 자아낸다. 머리에 짐을 올린 여인, 닭을 품에 안은 또 다른 여인, 자전거를 들고 탄 아이의 모습은 어딘가 급히 떠나기 위해 짐을 챙긴 것처럼 보인다. 작품이 제작된 시기로 유추했을 때 피난 중인 가족이라 짐작할 수 있지만, 유족의 증언에 따르면 장욱진의 고향인 충남 연기군을 배경으로 시장에서 물건을 사오는 사람들의 일상적인 풍경을 그린 것이라고 한다.

한국의 서양 화단 초창기 세대에 속하는 장욱진은 1930년대부터 작가로 활동하기 시작했다. 1939년 일본 유학 생활을 시작하며 동경

제국미술학교에서 본격적으로 서양화를 공부했는데, 당시 그곳에서는 서구 화단에서 유입된 미술 양식을 기반으로 실험적인 화풍을 시도하는 분위기였다. 장욱진은 20세기 초 모더니즘의 흐름에 따라 서구 미학을 답습하면서도 이를 토대로 수용과 배제하기를 반복하며 점차 독창적인 형식을 구축해나간다.

장욱진만의 독특한 화법에는 천진난만함과 아이다움이 묻어난다. 이 '아이다움'은 무르익지 않은 화법을 지칭하는 말이 아니다. 세상을 보는 시선이 밝고 순수하다는 의미에 가깝다. 장욱진은 어려운 시대 환경에 놓여 있었지만 작품에서만큼은 고통을 절제해서 표현했고, 설명적이기보다 상상력으로 화폭을 채웠다.

〈나룻배〉의 뒷면에는 〈소녀〉라는 또 하나의 그림이 그려져 있다. 형편이 어려워 재료 살 돈이 부족했던 장욱진은 재료를 양면으로 활용해 그림을 그려야만 했다. 약 12년이라는 시간차가 증명하듯 앞뒷면에 그려진 두 작품은 같은 화가의 그림이 아닌 것처럼 사뭇 다른 특징을 보인다.

장욱진이 동경제국미술학교에 재학 중일 때 제작한 〈소녀〉는 거의 초창기 작품에 해당한다. 고향의 선산지기 딸을 그린 것으로 추정되는 작품 속 소녀는 무표정한 얼굴로 우두커니 서 있다. 경직된 자세와 큰 머리, 짧은 팔다리가 인상적이다. 엉덩이까지 흘러내린 긴 댕기머리와 한복은 향토적 소재의 전형적인 모티프를 보여주기도

한다. 비슷한 시기에 제작된 작품은 대부분 이와 유사한 특징에서 크게 벗어나지 않는다.

1937년에 그린 〈공기놀이〉에서는 어떨까. 얼굴의 윤곽과 음영만 처리하고 세부적인 묘사는 생략했지만 당시 한국에서 흔히 볼 수 있는 풍경과 정감 있는 따뜻한 색채로 일상의 모습을 담았다. 마당 앞에 모여 앉아 놀고 있는 소녀들과 왼쪽에 서 있는 소녀의 대비된 구도는 박수근의 〈유동〉과 흡사하다(221쪽 그림 참고). 서울 내수동을 배경으로 한 〈공기놀이〉는 일을 하다 잠시 쉬는 소녀들을 그린 것이라고 한다. 노동하는 소녀들에게서 흔히 볼 수 있는 흰 저고리와 앞치마는 생계를 근근이 이어나가던 노동자의 전형이며 풍족하지 못한 당시 상황을 대변하는 듯하다. 기둥에 걸린 '雨中花(빗속의 꽃)'라는 글귀로 인해 이 그림의 전체적 우울감은 한층 더해진다. 시대 정황상 풍족하지 못한 생활을 이어가던 마을 주민들의 삶을 유추할 수 있는 동시에 얼굴을 검붉게 표현하여 '노동하는 자'에 초점을 두고 감상하게 한다. 기교적으로 뛰어난 기법을 보여주거나 독창적인 화풍이 드러나지는 않지만 이 그림이 특별한 이유는 화가 장욱진을 존재하게 한 작품이기 때문이다.

1937년 동아일보사가 주최한 미술전람회에서 장욱진의 작품이 가작상을 수상하고, 같은 해 제2회 전조선학생미술전람회에 출품한 〈공기놀이〉가 최고상을 받음으로써, 장욱진은 비로소 가족들에게도

◀이건희 컬렉션▶

장욱진, 〈공기놀이〉, 1937, 캔버스에 유채, 65x80cm

인정받아 일본으로 유학을 갈 수 있었다. 이때의 심사위원이 한국 최초의 서양화가 고희동高義東, 1886-1965, 김복진金復鎭, 1901-1940, 김은호金殷鎬, 1892-1979 등이었다는 사실만 보아도 얼마나 공신력 있는 상이었는지 가늠할 수 있다.

장욱진의 아버지 장기용은 장욱진과 형제들에게 다양한 취미를 공유하며 예술 활동에 호의적이었다. 장욱진이 어렸을 적부터 그림 그리기를 좋아했던 건 모두 아버지의 영향이었다. 그런 아버지가 세상을 떠난 후 장욱진은 고모와 함께 살게 되는데, 이때 가족들은 그의 미술 공부를 반대했다. 그림은 돈이 될 수 없으니 공부를 해야 한다는 이유에서였다. 가족들의 완강한 반대에도 불구하고 장욱진은 그림 그리기를 포기할 수 없었다. 화가로서 성공할 가능성이 어느 정도 입증되어야만 미술 공부를 할 수 있는 상황에서 미전 수상은 그가 유학길에 오를 수 있게 도와준 고마운 선물이었다.

〈공기놀이〉속에서 보이는 의상, 돌담, 마당, 기와 같은 모티프는 조선 향토색의 중심 소재로 이후에 그려진 김중현의 〈어린이들〉(1940)과 박상옥의 〈한일〉(1954)의 모델이 되기도 한다.[1] 심지어 〈공기놀이〉는 박상옥朴商玉, 1915-1968의 소장품이었다가 그가 작고한 후에야 유족들의 손에 전달되었다. 장욱진과 동경제국미술학교 동기였던 박상옥은 주로 일제 강점기 시대를 암시하는 그림들을 그렸다. 해방 이후에도 끊임없이 이와 비슷한 소재를 그린 박상옥은 장욱진의 초

[1] 김현숙,『장욱진 화가의 예술과 사상』, 태학사, 2004, p.25.

창기 그림에서 많은 영감을 얻었으나, 장욱진은 중반기 이후부터 완전히 다른 분위기와 회법을 구사하며 좀 더 간결하고 세련된 색채를 사용하는 것을 볼 수 있다.

향토적 화풍을 벗어나 밝고 경쾌하게

1950년대 이전에 제작된 대부분의 작품은 화면을 꽉 채운 향토적 기물이 중심 소재로 작용했다. 〈독〉과 〈마을〉을 보면 공간감이 느껴지지 않는 캔버스 위에 인물이나 사물이 집중적으로 조명되는 식이다. 색감 또한 황갈색을 띠며 목가적인 느낌을 자아내고, 바탕은 한 가지 색으로 밀거나 초가집과 마당을 살짝 보여주면서 고향의 정서를 담아낸다. 그는 초창기부터 신사실파 활동을 본격적으로 시작했던 1948년[2]까지도 향토성이 짙은 화풍을 계속해서 유지한다. 신사실파 동인전에 출품했던 〈독〉을 살펴보면 장소는 어딘지 알 수 없으며 황토색 배경 위에는 항아리와 까치 한 마리 외에는 별 다른 묘사가 보이지 않는다.

이 작품들에 비하면 앞에서 다루었던 〈나룻배〉는 비교적 밝은 분위기다. 세밀한 묘사는 생략되었지만 간소화된 이미지와 평면적으로 보이는 화면은 그와 동시대에 작품 활동을 했던 김환기의 중·후

2 1949년 신사실파에 가담한 장욱진은 김환기, 유영국, 이규상과 함께 활동했으며, 제2회 동인전부터 참여했다.

반기 화풍과 유사하며, 이는 서구 모너니즘을 일부 수용한 발전적 형태를 암시한다.

　장욱진의 그림에서 '장소'의 변화는 중요하다. 세상을 바라보는 그의 관점은 사물에서 공간, 장소 단위로 넓어진다. 그는 자신이 머물던 각 지역과 마을을 배경 삼아 집과 마당, 들판과 길목 등 곳곳에 사람을 그려 넣는다. 다양한 시점이 한데 어우러져 동화적인 화풍을 담은 장욱진의 작품은 그가 사랑하는 모티프의 집합체이기도 하다.

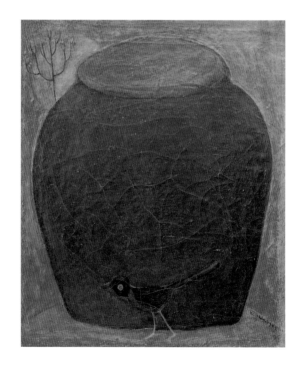

장욱진, 〈독〉, 1949, 캔버스에 유채, 458x38cm

가끔은 연계성 없이 화면 곳곳에 펼쳐진 이야기가 혼합되어 아이가 그린 낙서화 같은 느낌을 들기도 한다. 여기서 빼놓을 수 없는 단골 소재는 집이다. 지붕이 있는 집은 장욱진이 안락한 공간으로 인식하는 장소로 그의 작품 속에 빈번히 등장한다.

지붕 아래 안락한 '나의 공간'

1951년 작 〈마을〉은 희뿌연 물감이 불투명하게 처리되어 유독 토속적이고 원시적인 느낌을 강하게 준다. 장욱진은 유화 안료를 사용하며 꾸준히 서양화 기법을 이어가면서도 소재와 주제만큼은 한국 고유의 향취에서 벗어나지 않으려 했다. 사람과 동물이 비율상 작은 크기로 그려진 것도 또 하나의 특징이다. 마을 전체를 그릴 때에도 그림 속 인물들이 머무는 공간과 마을의 크기는 비례에 어긋날 정도로 굉장히 작게 표현되었음을 알 수 있다.

장욱진의 초기 작품들이 인물이나 사물을 단독으로 확대해서 그렸다면, 이 시기의 작품들은 여러 가지 요소를 집약적으로 담아낸다. 인물을 그리더라도 드넓은 들판 위에 서 있는 작은 존재로 묘사하거나 하늘 위를 날아다니는 새를 통해 한 폭의 풍경화로서 상상 속 이미지를 재구상하는 식이다.

일제 식민지와 한국전쟁, 그리고 그 이후 마주한 산업화 등 급변하는 세월을 겪을수록 장욱진에게 집은 거처 이상의 의미를 지니게 된다. 직사각형 안에 창문 하나 없이 문만 뚫린 투박한 형태의 집, 지나치게 단순화된 구조의 허름한 집이지만 그 무엇보다 따뜻하고 고즈넉한 분위기로 그려졌다. 나무와 새, 집, 마을 풍경, 가족 등이 그런 따뜻한 감성을 배가한다.

그의 그림에서는 유독 지붕과 문이 눈에 띈다. 번잡한 외부로부터 떠난 작은 속세를 상징하듯 지붕은 그의 가족을 보호하는 역할을 하며, 문을 통해 보이는 단란한 가족의 모습에서는 소박한 생활을 추구했던 장욱진의 예술관이 묻어난다. 작품에서 지붕은 보금자리와 같다. 그의 집 안에는 가족들이 늘 함께 있으며 옹기종기 두 손을 모으고 있는 아이와 엄마의 모습은 가족을 향한 작가의 애틋함이 얼마나 진심이었는지를 보여준다.

한편, 그의 작품을 시기별로 나누어보면 서구의 문화를 선별적으로 수용하는 태도를 읽을 수 있다. 장욱진이 자서전에도 거듭 술회하듯, 그는 '생활의 예술'이라는 말을 강조하고는 했다. 인위적이지 않고 오로지 경험을 바탕으로 한 자연스러운 그림을 선호했던 것인데, 이는 예술과 삶을 분리하지 않으려 했던 장욱진의 일관된 예술관에 힘을 실어준다.

그렇다면 〈자화상〉에서는 어떨까. 드넓은 논, 검은 정장을 입은

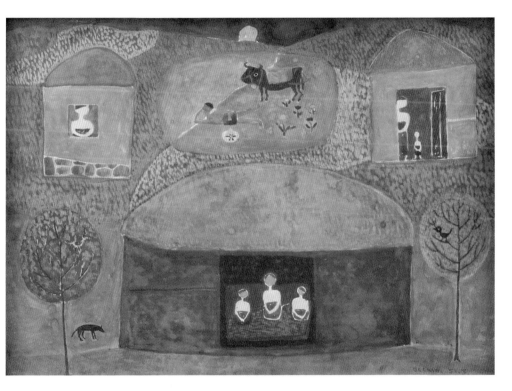

◀이건희 컬렉션▶

장욱진, 〈마을〉, 1951, 종이에 유채, **25x35cm**

사내가 홀로 서 있다. 무르익은 농작물 사이에 실게 이어지는 빨간 길, 그 위에 깔끔한 정장 차림의 남성은 어딘가 조화롭지 못하다. 하늘 위 일렬로 줄지어 과감히 날갯짓을 하는 새들과 달리 발걸음을 멈춘 남성은 가야 할 방향을 정하지 못해 고민하는 것처럼 보인다. 마을의 전체 풍경을 담은 높은 시점도 사내를 더 작아 보이게 하는 데 일조한다. 끝과 끝을 잇는 길처럼 그림 중앙에 홀로 선 그가 가야 할 길은 앞으로도 이어질 것이다.

장욱진, 〈자화상〉, **1951**, 종이에 유채, **14.8x10.8cm**

〈자화상〉은 한국전쟁 중에 고향 충남 연기군 내판으로 돌아온 장욱진이 자신이 마주한 터진에서 느꼈던 이질감을 담아낸 그림이다. 한국화가들이 일본 유학 생활을 하며 서구의 모더니즘을 연구했을 당시에도 한국의 상황은 그야말로 혼란기였다.

그런데 1951년이라는 제작 시기를 고려했을 때, 작품 속 푸른 하늘 아래 펼쳐진 세상은 전쟁 전후라고는 믿기지 않을 만큼 평화롭다. 전쟁의 폐허로 가득한 거리 대신 풍성한 수확물이 가득하고, 남루한 의복을 입은 피난민들의 행색 대신 깔끔한 정장 차림의 인물이 등장한다. 장욱진은 현실에서는 볼 수 없는 탈속적인 공간을 통해 이상 세계를 그리고자 했다. 안정적으로 나타난 색감이나 구도 모두 고즈넉한 소재를 즐겨 그렸던 장욱진의 화풍에서 벗어나지 않는다. 이처럼 그의 중반기 작업은 화가가 마음속에 늘 간직하고 염원했던 상상 속 세상을 실현한 결과물이기도 하다.

덕소에서의 안빈낙도, 그리고 추상화

안정적인 생활을 보장받지 못하는 예술인의 삶은 그때나 지금이나 크게 다를 것이 없다. 모두가 어려웠던 시기였기에 그림을 사는 사람은 없었고 그러다 보니 장욱진은 경제적 어려움에 시달릴 수밖

에 없었다. 피난 생활을 하면서 늘 값싼 종이나 합판 조각에 그림을 그릴 만큼 고난은 끝이 보이지 않았지만, 그런 상황이 장욱진의 예술에 대한 열정을 꺾지는 못했다.

1954년 장욱진은 서울대학교 미술대학 교수로 취임하지만 얼마 가지 않아 다시 전업 화가의 길을 택한다. 6년 만의 사임이었다. 교수일 때에도 학생들에게 미술 이론과 기법을 가르치고 전수하기보다 자유롭게 그릴 것을 당부했는데, 화가 스스로가 답을 찾아가는 과정을 익히게 만드는 이러한 교육 방식은 과연 예술가다운 태도였다. 그러나 가르치는 일보다 화가가 적성에 맞다고 확신한 그는 그 후 작업에 매진했다. 돈과 명예, 화려한 도심보다 조용한 시골에서 소박한 삶을 꿈꾸어왔던 장욱진의 성향은 그가 머물던 장소 곳곳에서 배어나온다.

1963년 양주 한강 변에 지은 덕소 화실, 1975년 낡은 한옥을 개조한 명륜동 화실, 1980년 농가를 수리한 충북 수안보 화실, 1986년 초가삼간을 개조한 용인 마북동 화실은 모두 장욱진이 시골의 오래된 한옥과 정자를 손수 고쳐 탈바꿈시킨 아틀리에였다.[3]

눈 내리는 덕소 풍경에 영감을 받아 그린 〈눈〉(1964)은 사실상 재현을 완전히 벗어난 추상 작품이다. 짧은 기간이었지만 장욱진에게도 반-추상적 형태를 벗어나 추상적 기호로 가득한 작업을 하던 시기가 있었다. 캔버스 밑바탕을 파내듯 긁어낸 불규칙한 균열과 거친 터치는 눈보라가 휘몰아치는 덕소의 겨울을 연상케 한다. 덕소

3 장욱진미술문화재단에서는 장욱진의 작품 세계를 초기(1937-1962), 덕소 시기(1963-1975), 명륜동 시기(1975-1979), 수안보 시기(1980-1985), 신갈 시기(1986-1990)로 구분한다.

를 배경으로 한 또 다른 작품 〈덕소 풍경〉(1963) 역시 푸른 색채와 얼룩이 점철되어 자연의 소리를 들려주는 듯하다. 구체적인 형상 없이 격정적인 붓 터치가 캔버스 전체를 균일하게 덮는 방식은 앵포르멜의 영향을 짙게 받은 화법으로 보인다.

"나는 고요와 고독 속에서 그림을 그린다. 자신을 한곳에 몰아세워 놓고 감각을 다스려 정신을 집중해야 한다. 아무것도 나를 방해해서는 안 된다. 그림 그릴 때의 나는 이 우주 가운데 홀로 고립되어 서 있는 것이다."[4]

장욱진의 저서 『강가의 아틀리에』에는 덕소 화실을 회상하는 대목이 많다. 1963년 경기도 덕소에 마련한 작업실에 입주한 후 장욱진은 약 12년 동안 그곳에서 지낸다. 그의 작품에서 뛰어난 경관을 자랑하는 대부분의 원천지는 바로 덕소였다. 한강이 흐르고 사계절의 변화가 또렷하게 느껴지는 덕소의 풍경은 그에게 새로운 영감을 가져다주어 이전에는 시도하지 않았던 추상화에 도전하게 했다. 하지만 장욱진은 자신이 그리워하던 소재를 둘러싼 이야기를 담아내기에는 추상화가 맞지 않다고 판단해 다시 구상 작업에 정착한다.

자연을 좋아한 장욱진은 덕소가 산업화로 인해 점차 도시화되자 또다시 새로운 곳에 거처를 구한다. 한옥을 개조하여 아틀리에를 짓

4 장욱진, 『강가의 아틀리에』, 열화당, 2017, p.47.

장욱진, 〈부엌과 방〉, 1973, 캔버스에 유채, 22x27.5cm

고 초가삼간을 개조한 이유도 남루하더라도 문명화된 도시보다 자연 속에 묻혀 사족하는 삶을 추구했기 때문이다.

실제로 보면 장욱진의 그림은 매우 작다. 아기자기한 그림만을 취급하던 그의 성향이기도 하거니와 세밀한 붓 터치가 특징인 그의 작품이 커진다면 장점이 사라질 염려도 있었으리라 추측된다. 〈부엌과 방〉 역시 검은 선 외에 특별한 묘사가 보이지 않는 작품으로 20센티미터 남짓으로 크기가 작다. 아궁이에 불을 지피고 물이 끓기를 기다리는 듯한 사람과 바닥에 상을 놓고 각각의 영역에 자리한 두 사람. 단란한 가족을 주 소재로 그렸던 장욱진이지만 각자의 공간을 분리해 그리는 특성을 보인다.

장욱진과 불교 세계

후기 작품 세계에 해당하는 1970년대에 접어들면서 장욱진은 서양화의 재료와 기법을 따르면서 불교와 도가 사상을 기반으로 한 그림을 그린다. 수묵화에서 주로 사용했던 서사적 구조를 따르며 혼합된 양식을 계속해서 선보인다. 먹의 농담을 조절하듯 유화 물감에 많은 양의 기름을 혼합해 묽게 사용하기도 하고, 수묵화를 그리듯 유화로 농담을 주는 독특한 기법도 엿보인다. 이런 방식을 통해 유화 특

유의 매트한 느낌을 제거한다.

　장욱진이 후기에 접어들면서 불교 사상을 화폭에 그린 이유는 그의 어릴 적 경험과 연관 지어 생각해볼 수 있다. 장욱진은 불교 집안에서 태어났다. 예산군에 위치한 수덕사에는 그의 아버지와 깊은 연을 맺었던 만공선사 송만공宋滿空, 1871-1946이 기거했는데, 장욱진은 열일곱 살 때 열병을 치료할 목적으로 이곳에서 6개월 동안 머물며 스님의 가르침을 받기도 했다. 이런 이유로 그의 작품을 불교 사상과 민화적 요소와 관련지어 연구하기도 한다.

　특히 장욱진이 그림에 종종 등장시키는 '새'를 불교적 윤회사상의 관점에서 해석하면 이승과 저승 사이를 오가는 매개체 역할로 볼 수 있다. 그의 그림에 까치가 등장하기 시작한 시기 역시 아버지가 세상을 떠날 무렵부터다. 그때 장욱진의 나이는 겨우 일곱 살이었다. 아버지 장기용은 직접 병풍을 만들거나 그림을 그릴 만큼 예술가적 기질이 다분했으며, 시와 서예에도 능했기에 장욱진은 항상 아버지를 동경의 대상으로 바라보았다. 화가의 꿈을 키워준 아버지가 세상을 떠나자 아버지를 향한 그리운 마음은 까치의 상징적 의미로 이어진다. 물론 그가 불교적 모티프를 완전히 이해하고 그림에 차용했는지는 단언할 수 없다. 하지만 만약 장욱진이 어린 나이에 윤회사상을 통달했다면 까치를 아버지가 이승으로 보낸 영적 존재라 믿고 이를 그렸을지도 모른다.

그의 작업에서 불교적 모티프가 본격적으로 나오기 시작한 건 1970년대 이후부터다. 대표 작품 중 하나인 〈진진묘〉(1973)는 부인이 예불 드리는 모습에서 영감을 받아 그린 첫 초상화로, 가느다란 선을 묽은 담채 형식으로 그려낸 좌상이다. 작품명이자 우측 상단에 새긴 '진진묘眞眞妙'는 부인의 법명이다. 이는 부인을 모델로 하지만 외형 묘사를 우선하기보다 독실한 불교 신자인 부인을 표현해내고자 했던 의도를 담아낸다. 믿음을 정진하며 곧은 자세로 예불하는 아내의 모습에서 장욱진이 가졌을 공경의 마음이 전해진다.

부처의 일대기를 그린 〈팔상도〉(1976)는 부처의 탄생부터 출가 와 수행, 열반에 이르는 모든 과정이 함축되어 있다. 마지막 단계로 묘사되는 열반 장면은 특히나 인상적이다. 부처의 머리 옆에서 사리 를 받으려고 팔을 뻗은 사람들까지 새겨 넣어 디테일함을 보이면서 도 이 모든 장면을 무겁고 엄격하게 그리지 않았다. 마치 만화처럼 재치 있는 상황으로 이야기의 특징만 살려내는 방식은 천진난만하 게 보인다.

평생 동안 소박한 삶을 추구한 화가 장욱진. 그는 한평생 자신이 꿈꿔왔던 이상 세계를 작품에 담아내며 실현하고자 했지만, 사실 그 가 살아온 삶에서 읽을 수 있는 소박함은 작품에서 보이는 것과 크게 다르지 않았다. 그는 삶과 예술을 일치하려 끊임없이 노력한 화가인 지도 모른다.

운보 김기창

雲甫 金基昶,

1913-2001

두려움 없이 변화한 예술가

이건희 컬렉션

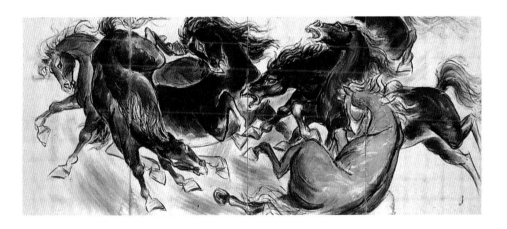

김기창, 〈군마도〉, 1955, 종이에 수묵채색, **217x492cm**

이응노의 〈군상〉이 광장에 모인 사람들의 함성을 담아냈다면, 이건희 컬렉션에서 공개된 김기창의 〈군마도〉는 힘찬 말발굽 소리가 들리는 듯한 그림이다. 4폭 병풍으로 가로 길이가 5미터에 달하는 이 압도적인 크기의 작품은 전시장 한쪽에 걸려 있는 것만으로 웅장한 분위기를 조성한다. 다른 방향을 향해 나아가며 몸을 틀어 서로 부딪치고 역동하는 여섯 마리의 말은 묵법의 필치를 통해 거센 기운을 전달한다. 고개를 젖히며 쓰러지는 말, 입을 벌리며 숨을 몰아쉬는 말, 갈퀴를 휘날리며 앞으로 전진하는 말들이 서로 뒤엉킨 채 충돌하는 모습은 보는 이조차 숨 가쁘게 한다. 말들의 움직임은 속박하는 모든 것으로부터 벗어나려는 듯 보여 애처롭기까지 하다. 하지만 달리는 말들을 구속할 만한 존재는 그림 어디에도 없다. 고삐도 없고 안장도 없다. 그렇다면 이 말들은 어디를 향해 가고 있는 것일까. 육체가 고

꾸라져 방향성을 상실한 상태에서도 멈추지 않는 발길질과 지칠 줄 모르는 몸부림은 어쩌면 저항 의지일지도 모른다.

1913년 서울에서 태어난 김기창은 열일곱 살이라는 이른 나이에 김은호의 화숙 이묵헌以墨軒에서 그림을 공부했다. 1931년 제10회 조선미술전람회에서 〈판상도무板上跳舞〉라는 작품으로 입선한 이후 1936년까지 연달아 입선하고, 1937년부터 4년 연속 특선에 선정된다. 이렇게 화려한 이력은 그가 화가로 활동하는 데 큰 힘이 된다. 여러 차례 입상 후 승승장구의 길을 걸은 김기창은 자연스럽게 일제 강점기 시절 잘나가는 화가로 명성을 드높인다.

그러나 한국이 해방을 맞이한 1945년 이후 상황은 달라진다. 35년간의 일본 식민지 생활이 끝나고 얼마 지나지 않아 발발한 한국전쟁의 충격과 혼란이 가라앉은 뒤 한국 미술계가 일제 청산이라는 새로운 과제를 떠안으면서부터였다. 그에 따라 김기창의 친일 행적에 논란이 일었고, 이 문제는 지금까지도 여전하다. 〈반도총후미술전〉 〈조선남화연맹전〉 〈애국백인일수전람회〉 등 친일미술전에 작품을 출품하고 적극적으로 이에 가담하는 등 일제 군국주의에 협조했던 활동이 문제가 된 것이다.

시대적 반성과 함께 탄생한 말 형상

　한국 미술의 정체성을 또렷하게 정립하지 못했던 이 혼란의 시기에 미술계는 뒤처졌던 세계화의 흐름을 따라가기 위해 애를 썼다. 타국에 종속되었던 과거의 아픔을 딛고 다시 일어서려는 예술계 전반의 움직임이 가세하면서 김은호와 함께 '친일파 화가'라는 멍에에서 벗어날 수 없었던 김기창은 자신의 과오를 돌아보고 반성해야만 했다.

　작업 방향을 바꾸는 과정에서 김기창은 사실주의를 버리는 것을 시작으로 다양한 형태와 기법을 선보이기 시작한다. 1950년 전후를 기점으로 그는 외부에서 들리는 비판의 목소리에 귀를 기울이고 이를 수용하여 그림의 소재를 과감하게 바꾼다. 비단 위에 먹, 채색, 진채를 활용해 인물 중심의 일상 풍경화를 그렸던 그가 점점 굵은 윤곽선 안에 채색을 하거나 여백을 활용해 속도감과 역동성을 나타내려 한 것이다. 〈군마도〉는 이렇게 식민 잔재의 청산이라는 큰 과제를 떠안고 탄생했다.

　1969년에 제작한 〈군마도〉는 비단에 수묵으로 채색한 작품으로 거의 무채색에 가깝다. 화면에는 육중한 몸체에서 느껴지는 무게감과 달리는 말의 속도감이 공존한다. 한 무리의 야생마가 질주하는 모습, 경마를 하듯 한 방향으로 줄지어 나아가는 모습 등 대형 작품 안에서 일어나는 모든 상황은 과감한 터치로 가득 채워져 그림에 여백

두려움 없이 변화한 예술가 ——

이 없는 것처럼 보이게 한다. 이렇게 〈군마도〉는 말의 움직임에 미묘한 차이를 보이며 다양하게 제작되었다.

서구의 모더니즘이 유입되기 시작했던 시대의 흐름을 틈타 화단의 분위기는 점차 추상을 향해 가고 있었다. 추상미술의 답습은 곧 세계화의 흐름에 편승하는 가장 빠른 방법이었다.

1957년 설립된 백양회白陽會는 국전에서 소외당한 작가들이 국전의 보수적인 행태와 까다로운 심사에 반기를 들며 설립한 모임으로, 한국 미술의 경향이 태동하는 데 일조했다. 서양 화단으로 비유하자면 살롱전에 대항한 낙선전에 가깝다고 볼 수 있다. 김은호의 제자들로 이루어진 멤버는 김기창을 포함해 박래현, 이유태, 이남호, 장운봉, 김영기, 천경자, 김정현, 조중현까지 9명으로 구성되었다.[1] 이들은 매년 〈백양회〉전을 열고 순회전시까지 개최하며 약 20년간 모임을 유지했다. 이는 미술가 개개인의 주장이 얽히고설켜 이루어낸 결과라기보다 혼란스러웠던 정치적 관계와 이념 대립에서 벗어나려는 몸부림이 만들어낸 신호탄이자 하나의 돌파구였다.

한국적 성화의 탄생

우리에게 익숙한 레오나르도 다 빈치Leonardo da Vinci, 1452-1519의

1 김영나, 『1945년 이후 한국현대미술』, 미진사, 2020, p63 참고.

〈최후의 만찬Il Cenacolo〉(1495-1497)을 한국적으로 재해석한 작품이 있다. 바로 김기창의 〈최후의 만찬〉(1952)이다. 갓을 쓴 선비들로 가득한 학당은 조선시대의 평범한 풍경을 그린 것 같지만 12명의 제자에 둘러싸인 인물에 광배가 있는 것을 보니 가운데 인물은 예수가 분명하다.

'예수의 생애' 연작은 김기창이 예수의 일대기를 한국적으로 각색해 마치 조선시대의 풍속화처럼 그린 작품이다. 연작에서는 예수의 탄생부터 시작해 '수태고지' '오병이어의 기적' 등 신약성서에 나오는 주요 장면을 다루었다. 특히 대청마루와 한옥, 물레와 항아리 등이 보이는 정겨운 시골 마을은 마리아와 요셉을 여느 평범한 아낙네와 선비로 둔갑시킨다. 그가 한국적 성화를 그린 데는 여러 이유가 있겠지만 결과적으로 세밀한 인물 묘사와 섬세한 색감 사용과 같은 김기창 특유의 기법 덕분에 화단에서 높은 평가를 받아서였다. 예수의 일대기를 주제로 다루면서 등장인물과 배경을 모두 '한국적인 것'으로 탈바꿈하는 것은 이례적인 일이었다.

이 연작은 1954년 화신백화점의 화신화랑에서 〈성화전聖畵展〉으로 처음 소개된 이후 한참 공개되지 않다가 1993년 예술의전당에서 열린 〈운보전雲甫展〉, 2013년 김기창 탄생 100주년을 기념하며 서울미술관에서 개최된 〈예수와 귀먹은 양〉전에서 다시 각광받았다. '예수와 귀먹은 양'은 한평생 청각장애인으로 살았던 한 화가의 삶과 종교

적 신념을 동양적으로 담아내려 했던 김기창의 정체성이 집약적으로 담긴 제목이다.

범세계적으로 통용되는 '종교'라는 주제를 다루어서였을까. 이 작품은 한국에서만 주목받은 게 아니다. 2017년 베를린 독일역사박물관에서 개최된 〈루터 효과, 기독교 500년〉이라는 전시를 통해 많은 서구인이 이 그림에 관심을 보였다. 종교의 기원과 전파의 근원지는 김기창의 예술 세계 안에서만큼은 중요하지 않았다. 작품에는 그저 묵묵히 어려운 시대를 잘 견뎌낸 화가의 기도와 염원이 담겨 있을 뿐이다.

김기창은 모태신앙을 가진 기독교인이었다. 그림의 소재 역시 종교에 대한 그의 관심을 여실히 드러내기에 충분하다. 그러나 '예수의 생애' 연작이 한국전쟁이 한창일 때 제작되었다는 것을 고려하면 암울했던 현실의 비극과 참상을 겪었던 김기창이 단 한 번도 신앙에 흔들림이 없었는지 반문하게 된다.

전쟁이 한창이던 때에 그린 성화는 그에게 어떤 의미였을까. 인류의 평화를 기원하는 일종의 제의적인 행위일 수도 있지만, 한편으로는 자신에게 닿지 않는 종교적 힘에 대한 갈망과 아쉬움의 표현이었는지도 모른다. 그는 자신의 저서에서 "어느 날 꿈속에서 예수의 시체를 안고 지하 무덤으로 내려갔다가 차마 놓고 돌아올 수 없어 통곡하다 깨어난 그날로부터 성화를 그리기 시작했다"[2]고 술회한다.

일제 강점기와 한국전쟁을 모두 경험한 그에게 우리 민족이 겪

2 김기창, 『나의 사랑과 예술』, 정우사, 1993.

은 시련은 곧 예수의 고난과 같은 지점을 공유했을 것이다. 서구로부터 전해 내려온 전통적인 성화의 도상을 충실하게 모사하는 대신, 자신의 주관대로 변형했던 작업 방식으로 미루어 보아 그는 독실한 신자였던 한편, 반 기독교적인 면모도 함께 지녔던 것으로 보인다.

"신앙심이 깊은 어머니에게서 태어난 나는 어려서부터 독실한 믿음을 가진 신자였다. 그런 나는 이 세상에 태어나면서부터 신에게 선택받은 몸이었다. 그렇지 않고서야 일곱 살이란 어린 내가 열병을 앓아 귀를 먹었겠는가. 어쨌든 나는 세상의 온갖 좋고 나쁜 소리와 단절된 적막의 세계로 유기되었다. 그래서 나는 세상에서 버려진 인간이란 것을 절감했다. 그러나 나는 소외된 나를 찾기 위해 한 가지 길을 택했다. 그것은 예술가가 되는 것이며, 나는 화가가 되었다."[3]

아내이자 예술적 동반자 우향 박래현

어렸을 적 장티푸스를 앓았던 후유증으로 김기창은 청각을 잃은 채 평생을 살았다. 어머니에게 구화를 배워 간신히 의사소통을 이어 가던 그에게 아내 우향 박래현의 역할은 컸다. 박래현은 김기창에게 구화법을 가르치고, 그가 원활하게 소통할 수 있게 도왔다.

3 김기창, 「나의 심혼을 바친 갓 쓴 예수의 일대기」, 『예수의 생애』, 경미사, 1978에서 발췌.

박래현은 동양화가인 동시에 한국 화단을 대표하는 여성 미술가다. 그녀는 회화뿐 아니라 판화와 태피스트리 작업 등 선구적인 활동으로 한국 화단에 크게 기여했음에도 김기창의 그늘에 가려 미술사적 연구가 활발하게 이뤄지지 않았다. 2020년 국립현대미술관 덕수궁관에서 박래현 탄생 100주년을 기념하며 열린 〈박래현, 삼중통역자〉전은 이전에는 잘 알려지지 않았던 그녀의 행적을 재조명하기 위한 취지에서 열린 전시였다. 여기서 전시의 제목에 주목할 필요가 있다. 모국어인 한국어와 영어, 그리고 김기창과의 소통에 필요한 구어를 구사하며 살았던 박래현의 역할을 지칭하는 '삼중통역자'라는 말은 그녀의 삶뿐만 아니라 힘겹게 성장해왔던 화가 부부의 일생을 되돌아보게 한다.

조선미술전람회 시상식에서 처음 만난 두 사람은 박래현 집안의 반대로 결혼하기까지 큰 어려움을 겪었다. 명망 있는 가문의 딸이자 동경 유학생 박래현과 가난한 청각장애인 김기창의 만남은 당시에도 세간의 화제였다. 1946년 혼인 후 이들은 1947년 〈우향-운보 부부전〉을 열었고, 16회에 걸쳐 꾸준히 공동 전시를 개최한다. 특이한 점은 박래현이 개인전보다 부부전을 중심으로 전시에 참여했다는 것이다.

김기창이 화가로 성공하는 데 박래현의 공이 컸음은 부정할 수 없지만, 한 화가의 내조자 역할에만 초점을 맞추고 그녀의 삶을 관찰

운보
김기창

305

김기창·박래현, 〈봄 C〉, **1956**년경, 종이에 수묵채색, **167x248cm**

하기에는 그녀의 작품이 지닌 예술적 의의가 매우 크다. 부부로 진행했던 수많은 공동 작업은 한쪽의 희생이 있었다기보다 비평을 주고받으며 성장했던 동반자의 삶을 여실히 보여준다.

작업 공간을 공유하며 만들었던 김기창과 박래현의 합작도에서는 묵직한 힘이 느껴지는 터치와 여성적이고 섬세한 터치가 공존한다. 〈봄 C〉에서 보듯이 검은 먹으로 그린 우직한 등나무 기둥과 흩날리는 나무줄기의 조화가 그 좋은 예다. 날아다니는 참새와 이파리가 밝은 색채를 띠며 향토적인 정취와 미를 담아냈다면 먹의 농담으로 표현한 굵은 가지를 뻗는 나무의 몸통은 흔들림 없는 기강을 보여준다. 균형과 절제를 유지하며 세부적인 요소에서 번짐 효과와 기교를 더한 것은 두 화가의 상호작용과 보완이 있었기에 가능했다. 여기서 작은 반전이 있다. 많은 관람자의 예상과 달리 등나무의 굵고 힘찬 필치는 김기창이 아닌 박래현의 것이다.

이렇듯 크고 작은 영향을 주고받으며 의지했던 아내가 1976년에 세상을 떠나자 김기창은 한동안 절망에 빠졌다. 사별 후 아내와의 추억을 남기기 위해 충청북도 청주에 지은 '운보의 집'은 1984년에 완공되어 현재까지 이들의 여생을 기리고 있다.

부부의 공동 작업이 김기창에게 자신의 화풍을 보완하고 보다 깊이 있는 탐구를 가능하게 한 여정이었다면, 박래현에게는 화가이자 아내로서의 자신을 지키기 위한 방법이었다. 그녀는 한 매체에서

본인이 일과를 나열하며 막상 그림 그리기에 열중할 시간이 없음을 토로하기도 했는데, 열 가지 역할을 동시다발적으로 해낸 그녀지만 '본업'이라 지칭한 것은 '그림'뿐이었다.

"아침 여섯 시 일어나 기저귀 빨고 밥 짓고 청소하고 아기 보기, 정오면 점심 먹고 손이 오면 몇 시간 허비하고, 저녁 먹고 곤해 좀 쉬는 동안 잠이 들면, 자 그러면 본업인 그림은 언제나 그리나."

<div align="right">-박래현, 「결혼과 생활」(1948) 중</div>

쉽지 않은 삶을 택한 아내의 속사정을 모를 리 없는 김기창은 그녀의 내조와 헌신을 은유적으로 표현한 작품 〈화가 난 우향〉을 그린다. 아내를 그린 초상화지만 주인공은 사람이 아닌 일곱 마리의 부엉이다. 네 명의 자녀를 키우며 집안일과 작업을 동시에 해야만 했던 박래현은 평소 늦은 밤이 되어서야 잠을 청했다고 한다. 밀린 집안일까지 마치고 나면 예민해져 날이 설 수밖에 없는 것은 당연한 일. 재평가된 박래현의 작품을 접하며 우리는 그녀를 화가의 아내가 아닌 진취적인 성격을 지닌 화가로 평가하기 시작했지만, 김기창을 향한 그녀의 상당한 공적 역시 과소평가해서는 안 된다.

70센티미터 남짓한 작은 그림에서 보이는 알록달록한 색채와 아기자기한 크기의 부엉이는 앞에서 다루었던 〈군마도〉와 사뭇 다른 느

낌이다. 팔짱을 낀 채 잔뜩 화가 난 표정의 부엉이들에게서 보이는 해학과 익살스런 표현은 김기창이 지닌 다양한 작업 세계를 담아낸다. 경우에 따라, 상황에 따라, 그리고 그리는 대상과 전하려는 메시지에 따라 김기창은 섬세한 터치와 대범한 필치 사이를 자유롭게 오갔다.

김기창의 반-추상에 대한 호기심과 서구의 회화를 답습하고 수용하려던 의지가 맞물려 1950년대 작품들을 탄생시켰다면, 1960년대의 김기창은 추상을 거쳐 풍속화와 민화 등 구상화로 회귀한다. 〈화가 난 우향〉처럼 주로 동물을 소재로 특정 감정이나 사건을 재밌게 묘사하는 등 거대 스케일로 작업하지 않더라도 다양한 범주에서

김기창, 〈화가난 우향〉, **1960**년대, 종이에 채색, **68x86cm**

작업을 이어갔다. 그중에서도 김기창에 관한 수많은 논문에서 끊임없이 언급되고, 그의 작품을 다룬 글에서 빠지지 않는 단어가 있다. 바로 '바보산수'다.

민화를 새롭게 해석한 '바보산수'

'바보산수'는 민화를 새로운 시각으로 재창조하려 했던 자신의 화풍을 명명하는 김기창의 해학적 언어이기도 하다. 바보산수 시기로 구분되는 1975~1984년 사이, 김기창은 민화의 이미지를 차용하여 전근대적인 풍속을 바탕으로 민화가 가진 색채와 기법을 결합한다. 1970년 현대화랑에서 개인전을 개최한 이후 그는 본격적으로 이러한 화풍을 지속하며 전성기를 맞이한다.

무위자연, 안빈낙도가 자연스레 떠오르는 김기창의 바보산수 시리즈는 현대화를 맞이한 동양화의 전환점이기도 하다. 초기의 구상미술, 한국적 성화를 그린 신앙화 시기, 추상화로의 전환기 등 학술적으로 그의 예술 세계는 크게 다섯 시기로 구분되지만, 바보산수를 대표 화풍으로 꼽는 이유는 김기창 특유의 민화적 기법 때문이다. 사람의 손길이 닿지 않은 자연 그 자체를 배경으로 한 인위적이지 않은 산수, 그리고 다양한 인간 군상이 함께 그려진 인물 중심의 산수 등

그의 작품에서 중심 소재의 우위는 다양한 변주로 나타난다.

조선의 풍속화와 유사한 바보산수 시리즈 중 〈정자〉에는 민화에 대한 그의 관심과 열정이 두드러지게 나타난다. 관념 안에 존재하는 이상향을 그의 방식대로 풀어낸 결과물은 동화적이면서 해학적이다. 그림은 대부분 높은 곳에서 아래를 내다보는 시점으로 통일되는데, 저만치 보이는 산과 안개를 배경으로 풍류를 즐기는 사람들이 근경에 배치되는 구도다. 마당 곳곳에 자리한 집들과 그 안이 훤히 들여

김기창, 〈정자〉, 1976년대, 비단에 수묵채색, 59x49cm

다보이는 구조는 사람들의 삶에 녹아든 소소한 이야기를 전하려는 듯하다. 무심하게 그은 굵은 필치와 생략된 세밀 묘사, 심지어 가까이 있는 사물조차 자세하게 그리지 않았던 김기창의 작업은 그의 말처럼 그림을 다소 '바보스럽게' 만든다. 순수한 인간의 감정을 잘 표현하고자 했던 김기창의 말을 되새겨보면, 부차적인 기교와 꾸밈이 생략되었기에 오히려 서민들의 소박한 삶을 잘 전달할 수 있었던 것이 아닐까 싶다.

민화는 조선시대의 민예적民藝的 그림으로 조선 후기의 서민층 사이에서 유행했다. 정식으로 미술 교육을 받지 않은 사람들이 그렸기에 고차원적인 기법은 볼 수 없고, 소재 또한 서민들의 일상생활에 고정되어 있었다. 격조 높은 정통 회화와는 상반되지만 민화는 그 자체만으로 한국적인 정서와 미를 담아낸다. 어딘가 엉성한 표현, 조선시대 민화에 등장하는 호랑이가 고양이와 구분되지 않아 생긴 '바보 호랑이' 모두 천진난만한 민중의 모습을 대변하는 정취였다. 김기창이 이러한 민화에 매료된 이유도 역시 자신의 작품이 계산적이지 않고 소박하게 보이기를 원했기 때문이다.

민화가 동물을 주로 다루듯 김기창의 작품에는 그가 자주 그린 말 이외에도 많은 동물이 등장한다. 대표적으로 〈학과 매병〉은 하늘을 유영하는 학이 매병에 부딪힐 듯 그려진 독특한 구조를 보인다. 정교한 문양과 함께 고고한 자태를 유지하는 '청자 상감운학문 매병'

의 반듯한 대칭과 비교하면 김기창의 작품 속 일그러진 비대칭 매병은 어딘가 엉성하고 완성도가 떨어진다. 십장생 중 하나인 학을 한국적 기물과 결합하는 방식으로, 김기창은 국보로 지정된 매병을 자신만의 화풍으로 재해석하는 데 주저하지 않는다. 이는 마치 그가 성화를 그릴 때의 마음가짐과 유사하다.

김기창은 작고하기 전까지 1만 여 점이 넘는 작품을 남겼다. 그만큼 화풍과 기법도 자주 바뀐다. 시기를 관통하는 하나의 예술 주제를 발견할 수 없고 반복적으로 등장하는 소재가 있는 것은 더욱 아니다. 그럼에도 그의 작업은 '직관적이다'라는 표현으로 묶을 수 있을 것 같다. 〈군마도〉의 말이 힘찬 에너지를 분출하며 달리듯, '예수의 생애' 연작이 완전한 재해석의 과정을 거치며 독창적인 성화로 남았듯, 바보산수 시기의 산수가 민화를 닮고 싶어 하듯 하나의 목적을 향하지는 않았지만 시기별로 목적은 또렷했다. 김기창은 그렇게 변화를 통해 성장했고 변하지 않는 이름으로 남았다.

우향 박래현

雨鄉 朴崍賢,

1920-1976

누구의 아내가 아닌 화가라는 이름으로

이건희 컬렉션

박래현, 〈여인〉, 1942, 종이에 채색, 94.5x80.5cm

세간에는 김기창의 아내로 알려져 있지만 화가로서도 뛰어난 재능을 꽃피운 박래현의 작품이 이건희 컬렉션에서 공개되었다. 이건희 컬렉션으로 기증된 〈여인〉과 〈탈〉(1958), 〈밤과 낮〉(1959)을 포함한 총 8점의 작품을 통해 우리는 여성을 넘어 인간 군상에 애정을 가지고 관찰하며 작업했던 예술가 박래현의 모습을 볼 수 있다.

그중 〈여인〉은 고운 한복을 입고 나무 의자에 앉아 있는 여성의 뒷모습으로 시선을 사로잡는다. 여성의 표정은 드러나지 않지만 살짝 보이는 측면과 고개를 숙인 채 손으로 턱을 괴고 있는 자세에서 어쩐지 어두운 그늘이 포착된다. 종이학은 우리가 무엇인가를 소망할 때 접는 만큼 그녀의 손에 들린 종이학 한 마리는 간절한 염원을 품고 있는 그림 속 여인의 심경을 대변한다.

이 작품을 그린 우현 박래현은 '제6회 신사임당상 수상자'이기도

한데, 상 이름에서 엿보이듯 박래현 시대에 여성 화가로 산다는 것은 자신의 커리어보다 남편을 뒷바라지하고 열심히 내조하며 고군분투하는 여성, 남편을 위해서라면 궂은일도 마다 않는 강인한 여성으로 역할이 한정지어지곤 했다. 제아무리 진취적인 태도로 미술사에 한 획을 그은 예술가라도 말이다.

박래현은 40년에 걸쳐 쌓아올린 미술사적 업적과 다작을 통한 실험적 화풍으로 명성을 쌓은 작가다. 그러나 김기창의 아내로 더욱 잘 알려졌기에 작품성에 대한 논의는 크게 다뤄지지 않았다. 앞에서 잠시 언급했던 박래현 회고전 〈박래현, 삼중통역자〉를 관람하며 느낀 건, 그녀 스스로 자신을 언어적 '삼중통역자'로 명명하기도 했지만, 미술 장르를 경계 없이 자유롭게 넘나들었다는 점에서 다른 의미의 통역자이기도 했다는 점이다. 가장 기본적인 회화에서 시작해 태피스트리Tapestry까지 새로운 재료 기법을 적용하며 회화의 영역을 확장한 그녀의 작업은 하나의 특징으로만 규정할 수 없을 정도로 다채로운 매력을 뽐낸다. 물론 그녀의 예술 세계가 오늘날 재조명되기까지는 많은 미술사학자들의 발굴과 노력이 있어 가능했다.

청각장애인 김기창의 아내이자 통역자로서, 네 명의 자식을 키운 어머니로서 작업할 시간조차 충분치 않았던 박래현의 삶에서 '예술'이 차지하는 부분은 과연 어느 정도였을까. 방대한 양의 작품과 시기별로 보이는 다채로운 변화가 이에 답해줄 수 있을 듯하다.

김기창을 만나기 전 유학 시절 '세20회 조선미술전람회'에서 입선을 수상하면서 성공 가도를 달리던 박래현은 결혼 후에도 작가로 활동한다. 박래현의 나이 50세가 되던 1969년, 그녀는 미술을 공부하기 위해 뉴욕의 프랫그래픽아트센터Pratt Graphic Art Center에서 약 7년 동안 유학생활을 했는데, 이때 배운 기술은 훗날 메조틴트와 에칭 기법 등 당시에는 혁신적이고 실험적인 판화를 제작하는 데 도움이 되었다. 늦은 나이였음에도 배움에 대한 열정의 불씨가 꺼지지 않았던 그녀는 어쩌면 알려진 사실처럼 오로지 가족을 위해서만 희생하는 삶을 산 건 아니었던 듯하다.

왜 여성 풍속도인가

박래현이 추상 작업을 본격적으로 시작하기 전이었던 1950년대까지 그녀는 여성 인물에 초점을 두고 작업을 이어갔다. 다양한 모습을 취하고 있어도 결국 여성을 소재로 삼았기에 '여성 풍속도 화가'라는 별칭이 붙은 것은 당연했다.

도쿄 유학생 시절에 그린 〈여인〉〈탈〉〈밤과 낮〉을 비롯한 1940년대 초창기 작업에서 박래현은 '여성'이라는 소재를 지속적으로 화폭에 담았는데, 이는 동경 유학 시절에 받은 영향이 컸다. 여성의 의

복은 주로 아시아 3국을 대표하며 그 특징을 고스란히 드러내는데 〈여인〉에서는 한복을, 〈소녀〉(1942)와 〈단장〉(1943)에서는 각각 중국과 일본의 전통 의상을 등장시키며 다양한 여성상을 담아낸다. 특히 〈단장〉은 1943년 조선미술전람회에서 총독상을 수상한 작품으로, 기모노 차림의 소녀가 빨간 경대 앞에 앉아 화장하는 모습을 담았다. 여백을 활용한 대담한 구도와 충실한 인체 묘사, 그리고 차분한 톤을 유지하면서도 강렬한 색채 대비 효과를 보여주어 당시 박래현의 이름을 알리게 된 데뷔작과도 같은 작품이다.

기모노 차림의 소녀는 박래현이 일본 유학 중에 머물던 하숙집 주인의 딸을 모델로 한 것이라고 한다. 하지만 '거울 보는 여성'은 일본 미인도의 흔한 소재였기에 일각에서는 왜색이 짙다는 비판의 목소리도 있었다. 박래현 본인의 주관이기도 하지만 이러한 소재의 차용은 일제 치하에 있던 한국 미술계에 암묵적으로 자리 잡고 있던 규범과 구조의 영향이기도 했다. 오랜 시간 받은 일본식 교육에서 완전히 벗어나기까지는 시간이 걸렸으리라. 박래현이 출품했던 작품들만 보아도 이 같은 양상은 서서히 변화를 보인다.

늘 새로운 감각을 시도하려는 움직임을 보여준 조선미술전람회였지만, 주로 김은호의 제자들이 배출되는 경향은 어쩔 수 없었다. 제아무리 변화를 시도하는 출품작이 다수 등장하더라도 1940년대까지는 군국주의로 인해 보이지 않는 통제와 억압이 있었기에 초래된

결과였다. 주제나 소재 면에서 완전히 자유롭기는 어려웠던 것이다.

인물화를 계속 그리기는 했지만, 박래현의 작품에서는 서서히 특정 기물이나 사물을 연상케 하는 반-추상 시리즈가 나타난다. 이는 인물과 산수가 중심이었던 이전 작업과 확연한 차이를 보인다. 사실적인 묘사에서 탈피하여 화면을 분할하며 원근법을 점점 사라지게 하는 방식은 서구의 입체주의적 화풍을 닮아 있다. 특히 〈탈〉에서 보이는 특징은 앞선 작품 〈여인〉과 비교했을 때 약 16년이라는 시간의 간극을 체감하게 한다.

인물의 윤곽선은 종이를 오려붙인 듯 각이 져 있고 양감을 드러내기보다 평면에 가깝게 묘사한다. 날카로운 윤곽선으로 육체를 그리는 방식에서 왠지 피카소의 〈아비뇽의 여인들〉이 떠오르는데, 캔버스 전체를 분할하는 면 분할 기법을 통해 대상을 다각도에서 살필 수 있게 된 화풍은 입체주의가 태동했던 20세기 초반 서구에서부터 시작되었다. 얼굴의 정면과 측면이 한눈에 보이는 것처럼 나타나는 새로운 화풍 앞에서 관람자는 온화하고 섬세한 터치로 인한 부드러운 인상 대신 날카로운 선으로 탄생한 여성들을 마주하게 된다. 사람들이 〈아비뇽의 여인들〉 속 마스크 형상을 한 여인들을 보고 왠지 모를 공포를 느끼는 것처럼, 또한 피카소 역시 여성에 대한 두려움을 담아 작품을 완성했던 것처럼 탈을 쓰고 역동적인 춤사위를 벌이는 그림 속 여인들을 보는 관람자들에게는 마냥 탈춤의 흥취만 느껴지지

는 않는다.

이처럼 서구의 영향을 답습한 입체주의 경향은 1956년 제5회 대한민국미술전람회에서 대통령상을 탄 작품 〈노점〉을 통해 더욱 두드러진다. 최근 그녀의 회고전에서도 대표작으로 꼽힌 이 작품은 분명 여성들을 주인공으로 내세우면서도 인물의 의복과 행색, 그리고 고운 자태에 집중하기보다 당시의 '사람 사는 모습'을 보여주고자 했던 의도가 다분히 드러난다.

특히 아기를 포대기에 업고 거리로 나와 물건을 파는 여인과 짐을 이고 모여 있는 세 명의 여인, 그리고 지루한 듯 턱을 괴고 눈을 감은 채 손님이 오기를 기다리는 여인 등의 모습은 생계를 이어가기 위해 고군분투하는 진솔하고 현실적인 모습이다. 구체적인 장소와 인물의 특징은 반듯한 직선과 유려한 곡선의 어울림으로 단순화된 면 분할에 가려져 드러나지 않는다. 낮은 채도로 덤덤하게 그린 시대상은 한국이 배경이지만, 기법은 이미 서구의 흐름을 따르면서 현대적인 요소를 체득한 것으로 보인다.

태초의 시간을 그림에 담다

박래현의 작품을 전시장에서 만나면 가장 먼저 눈길이 가는 곳

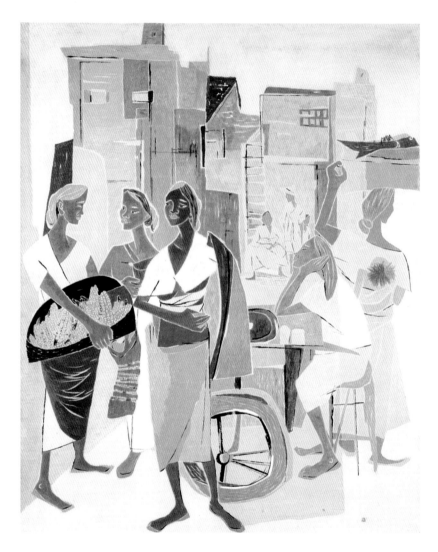

박래현, 〈노점〉, **1956**, 종이에 수묵담채, **267x210cm**

이 있다. 다름 아닌 작품 옆에 부착된 캡션이다. 석판화와 동판화, 메조틴트, 포토, 에칭 등 길게 나열된 작업 기법을 보면 재료를 손에 익히고 작업에 적용하기까지 얼마나 긴 시간이 필요했을지 그 노고를 어렴풋이 알 수 있다.

그녀의 추상 작업은 두툼한 질감이 점철되어 표면이 울퉁불퉁하다. 물질성이 도드라지는 탓에 마치 하나의 오브제처럼 느껴지기까지 한다. '가장 평면적인 화면이 가장 순수한 회화'라는 추상화의 탄생 배경을 상기해볼 때 박래현의 추상화는 무엇을 향한 것일까. 1960년대로 넘어가면서 박래현의 그림 제작 방식은 완전히 기하학적인 화풍으로 변한다.

1960년대 중반기에 제작한 〈작품〉을 보자. 이 그림에서 가장 돋보이는 것은 몇 군데의 여백을 남기고 채워진 기다란 파이프다. 구불구불한 갈색 선이 규칙적인 듯 불규칙하게 일렬로 늘어서고 그 사이 틈은 강렬한 빨간색으로 채워지기도, 어느 구간에서는 검은색으로 채워지기도 한다. 채색이 은은하게 번지며 종이에 스며드는 과정에서 자연적으로 만들어진 형상은 인위적인 느낌이 없다. 단지 또 다른 이미지를 만들어내며 증식할 뿐이다. 동양화의 주재료인 아교를 이용한 번짐 효과는 박래현이 새로 터득했던 실험적인 기법 중 하나로, 안료의 특성과 종이 재질에 대한 이해를 통달해야만 가능한 기법이다. 어떤 색채를 얼마만큼 사용해야 효과적일 수 있는지 끊임없이 연

구한 박래현의 화면은 우연을 가장한 이미지로 가득 차 결코 지루할 틈이 없다.

이 작품을 비롯한 그녀의 추상화 시리즈에는 주름진 황색 띠가 자주 등장한다. 대체 이 띠의 정체는 무엇일까. 어떤 이는 '종유석' 같다고 하고, 또 다른 이는 '뱀 허물'이라고 말하기도 한다. 혹은 인간의 창자나 동굴, 밧줄이라고 하는 등 다양한 해석이 공존한다. 추상화된 화면을 보고 특정한 재현 대상을 찾아내고 싶어 하는 건 인간의 본능과도 같다.

그러나 알 수 없는 모형과 기호로 가득한 추상화에도 작업의 원천과 근간이 있다. 박래현의 관심은 '태초의 것'을 향해 있으며 이는 자연스레 생명의 기원을 상징하는 모티프의 차용으로 이어진다. 가령, 그리스 신화에서 땅의 여신 가이아Gaia가 이 땅에 생명을 불어넣은 것으로 여겨지듯, 기독교에서 아담과 이브가 태초의 남녀로 통하듯 세상에는 시대를 막론하고 시작을 알리는 여러 가지 상징적 요소가 존재한다. 박래현의 추상화는 기원을 야기하는 모든 것의 집합체다. 특히 1966년 작 〈수태受胎〉는 생명의 탄생이라는 의미를 담아 작품명에 명시함으로써 자궁을 연상케 하는 이미지임을 직접적으로 드러낸다.

1960년대는 김기창과 박래현이 화가로서 예술적 지평을 넓힌 최고의 시기다. 박래현이 해방 이후 처음으로 해외에 나간 해이기도

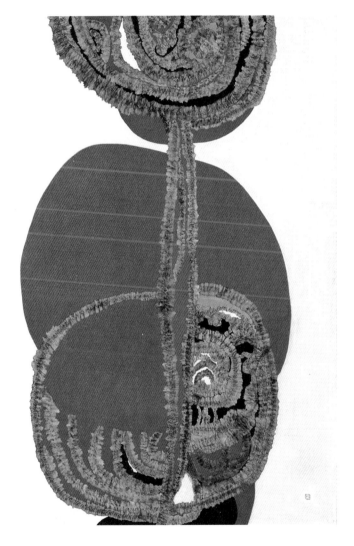

박래현, 〈작품〉, **1966–1967**, 종이에 채색, **169x135cm**

하고, 1964년에는 남편 김기창과 함께 미국 순회 부부전을 개최하기도 한다. 1963년 제7회 상파울루 비엔날레에 김기창이 작품을 출품한 이후 박래현 또한 1967년에 참가하면서 두 부부는 '한국화가'라는 틀을 벗어나 넓은 세계무대에서 활동할 수 있게 된다. 유독 이 시기의 추상 작업이 수공예적인 성격을 띠는 이유는 대만과 홍콩, 일본, 아프리카 등 각국의 해외 박물관에서 만난 고대 유물에서 큰 영향을 받았기 때문이다. 한 땀 한 땀 수놓듯 정교하게 짜인 직조물, 그리고 황금빛을 띠는 화려한 색감은 고대 유물의 장식적 측면을 극대화한 것으로 보인다.

그렇다면 그 당시 한국 미술계의 상황은 어땠을까. 서구 모던 예술을 적극적으로 수용하기 시작하려는 움직임은 이미 앵포르멜이라는 용어가 처음 한국에 들어왔던 1957년부터 시작되었다. 한국 화단은 근대에서 현대로 나아가는 기점에서 전통 회화에 대한 각성이 시급했다. 이후부터 극단의 추상화로 뻗어가는 경향이 생긴 동시에 사회 고발적 민중미술이 필요하다는 일각의 목소리가 제기되는 등 한국 미술계는 그야말로 과도기였다.

하루가 다르게 수용과 배제가 반복되는 상황에서 제아무리 강한 개성을 드러내려 할지라도 시대의 경향을 크게 거스르기란 쉽지 않다. 그렇기에 박래현의 추상화는 '박래현답다'라는 말이 나올 정도로 그녀의 정체성이 담겨 있다. 손재주가 좋아 자녀들의 옷을 직접 만들

고 살림에 필요한 각종 물품도 손쉽게 직조한 그녀는 자신의 그림 작업에도 이를 고스란히 접목시켜 바느질과 뜨개질 같은 수공예를 적극적으로 활용했다.

삶과 예술의 경계를 허무는 것, 지금의 동시대 화가들에게도 요구되는 덕목이지만 박래현은 이미 그 가치를 실천하는 선구적인 예술가였다.

도판 목록

폴 고갱 이상과 현실의 무게 앞에 선 예술가

- 폴 고갱, 〈무제Untitled〉(〈센 강변의 크레인Crane on the Banks of the Seine〉), 1875, 캔버스에 유채, 114.5x157.5cm
- 폴 고갱, 〈마나오 투파파우Manaò tupapaú〉, 1892, 캔버스에 유채, 115.89x134.78cm, 올브라이트녹스 미술관Albright Knox Art Gallery

- 폴 고갱, 〈포플러 나무가 있는 풍경Paysage avec peupliers〉, 1875, 캔버스에 유채, 81x99.6cm, 인디애나폴리스 미술관Indianapolis Museum of Art
- 폴 고갱의 삽화집 『노아노아Noa Noa』 가운데 〈Noa Noa〉(Fragrant Scent), 목판화

피에르 오귀스트 르누아르 행복과 사랑으로 가득한 시선

- 피에르 오귀스트 르누아르, 〈책 읽는 여인La Lecture〉, 1890, 캔버스에 유채, 44x55cm
- 피에르 오귀스트 르누아르, 〈샤르팡티에 부인과 아이들Madame Charpentier et ses enfants〉, 1878, 캔버스에 유채, 153.7x190.2cm, 메트로폴리탄 미술관Metropolitan Museum of Art
- 피에르 오귀스트 르누아르, 〈르 피가로를 읽는 모네 부인Madame Monet lit Le Figaro〉, 1872-1874, 캔버스에 유채, 53x71.7cm, 칼루스트 굴벤키안 미술관Calouste Gulbenkian Museum
- 앨버트 조셉 무어, 〈사과Apple〉, 1875, 캔버스에 유채, 50.8x29.2cm, 개인 소장
- 피에르 오귀스트 르누아르, 〈목욕하는 여인들Les Grandes Baigneuses〉, 1884-1887, 캔버스에 유채, 117.8x170.8cm, 필라델피아 미술관Philadelphia Museum of Art
- 장 오귀스트 도미니크 앵그르, 〈노예와 함께 있는 오달리스크L'Odalisque à l'esclave〉, 1839-1840, 캔버스에 유채, 72.1x100.3cm, 하버드 아트 뮤지엄Harvard art museum
- 장 오노에 프라고나르, 〈책 읽는 소녀La Liseuse〉, 1769, 캔버스에 유

채, 81.1x64.8cm, 워싱턴 내셔널 갤러리National Gallery of Art, Washington
• 폴 세잔, 〈부인과 커피포트La femme a la cafetiere〉, 1890-1895, 캔버스에 유채, 130.5x97cm, 오르세 미술관Musée d'Orsay

클로드 모네 슬픔 속에서 피어난 수련

• 클로드 모네, 〈수련이 있는 연못Le Bassin aux Nymphéas〉, 1919-1920, 캔버스에 유채, 100x200cm
• 클로드 모네, 〈건초더미Les Meule〉, 1891, 캔버스에 유채, 60x100.5cm, 시카고 미술관Art Institute of Chicago
• 폴 고갱, 〈우리는 어디서 왔고, 우리는 무엇이며, 우리는 어디로 가는가 D'ou Venons Nous, Que Sommes Nous, Où Allons Nous〉, 1897-1898, 캔버스에 유채, 139.1x374.6cm, 보스턴 미술관Museum of Fine Arts, Boston

카미유 피사로 목가적인 시골 풍경에 담긴 시대의 이야기

• 카미유 피사로, 〈퐁투아즈 시장Marché de Pontoise〉, 1893, 캔버스에 유채, 59x52cm
• 카미유 피사로, 〈지소르의 가금시장Poultry Market at Gisors〉, 1885, 목재 위 종이에 템페라와 파스텔, 82.2x82.2cm, 보스턴 미술관
• 카미유 피사로, 〈지소르의 가금시장Poultry Market at Gisors〉, 1889, 캔버스에 유채, 46x38cm, 개인 소장
• 카미유 피사로, 〈프랑스 극장이 있는 광장La Place du Théâtre Français〉,

1898, 캔버스에 유채, 72.39x92.71cm, 로스앤젤레스 카운티 미술관Los Angeles County Museum of Art
- 조르주 쇠라, 〈그랑드자트 섬의 일요일 오후Un dimanche après-midi à l'Île de la Grande Jatte〉, 캔버스에 유채, 1884-1886, 207.5x308.1cm, 시카고 미술관
- 카미유 피사로, 〈귀머거리 여인의 집La Maison de la Sourde et Le Clocher d'Eragny〉, 1886, 캔버스에 유채, 65.09×80.96cm, 인디애나폴리스 미술관Indianapolis Museum of Art

파블로 피카소 어느 천재 화가가 빚은 도자기

- 파블로 피카소, 〈검은 얼굴의 큰 새Gros oiseau visage noir〉, 1951, 흰 토기 화병에 색채, 높이 52.5cm
- 파블로 피카소, 〈무릎을 꿇고 머리를 빗는 여자Femme à genoux se coiffant〉, 1906, 청동조각상, 42.2x26x31.8cm, 피카소 미술관Musée national Picasso-Paris
- 파블로 피카소, 〈날개를 활짝 편 부엉이Owl with Spread Wings〉, 1897, 종이에 인디언 잉크와 수채, 42x33cm
- 파블로 피카소, 〈아비뇽의 여인들Les Demoiselles d'Avignon〉, 1907, 캔버스에 유채, 243.9x233.7cm, 뉴욕현대미술관
- 파블로 피카소, 〈아비뇽의 댄서Nude with Raised Arms〉(The Avignon Dancer), 1907, 캔버스에 유채, 150x100cm, 개인 소장
- 폴 세잔, 〈사과와 오렌지Pommes et Oranges〉, 1899년 경, 캔버스에 유채, 74x93cm, 오르세 미술관

마르크 샤갈 샤갈의 마을에 내리는 시 한 편

- 마르크 샤갈, 〈붉은 꽃다발과 연인들Les amoureux aux bouquets rouges〉, 1975, 캔버스에 유채, 92×73cm
- 마르크 샤갈, 〈나와 마을I and the Village〉, 1911, 캔버스에 유채, 192.1× 151.4cm, 뉴욕현대미술관
- 앙드레 드랭, 〈워털루 다리El Puente de Waterloo〉, 1906, 캔버스에 유채, 80.5x101cm, 티센보르네미사 미술관The Thyssen-Bornemisza Museum, Madrid
- 앙리 마티스, 〈사치, 쾌락, 평온Luxe, Calme et Volupté〉, 1904, 캔버스에 유채, 98.5x118.5cm, 오르세 미술관
- 마르크 샤갈, 〈에펠탑 앞의 신랑과 신부Les Mariés de la Tour Eiffel〉, 1938-1939, 캔버스에 유채, 150×136.5cm, 퐁피두 센터Centre Pompidou

살바도르 달리 무의식을 의식한 초현실주의 화가

- 살바도르 달리, 〈켄타우로스 가족Family of Marsupial Centaurs〉, 1940, 캔버스에 유채, 35x30.5cm
- 살바도르 달리, 〈기억의 고집La persisténcia de la memòria〉, 1931, 캔버스에 유채, 24.1x33cm, 뉴욕현대미술관
- 살바도르 달리, 〈황혼의 격세유전Les atavismes du crépuscule〉, 1933, 나무에 유채, 13.8x17.9cm, 갈라 살바도르 달리 재단Fundació Gala-Salvador Dalí
- 살바도르 달리, 〈밀레의 만종에 관한 고고학적 회상Réminiscence archéologique de l'Angélus de Millet〉 1934, 나무에 유채, 31.75x39.4cm, 갈라 살바도르 달리 재단

호안 미로 그림도 하나의 놀이처럼

- 호안 미로, 〈구성Composition〉, 1953, 캔버스에 유채, 96x377cm
- 호안 미로, 〈위대한 마법사La grand Sorcier〉, 1968, 에칭, 애쿼틴트, 90x68cm
- 호안 미로, 〈석공Lapidari〉, 1981, 에칭, 애쿼틴트, 35.6x49.5cm
- 바실리 칸딘스키, 〈구성 8Composition VIII〉, 1923, 캔버스에 유채, 140.3x200.7cm, 솔로몬 R. 구겐하임 미술관Solomon R. Guggenheim Museum, New York
- 호안 미로, 〈화려한 날개의 미소Le sourire des ailes flamboyantes〉, 1953, 캔버스에 유채, 35x46cm, 레이나 소피아 국립미술관Museo Nacional Centro de Arte REina Sofia

대향 이중섭 비운의 화가가 아닌 행복한 화가

- 이중섭, 〈흰 소〉, 1950년대, 종이에 유채, 30.7x41.6cm
- 이중섭, 〈황소〉, 1950년대, 종이에 유채, 26.5x36.7cm
- 이중섭, 〈길 떠나는 가족〉, 1954, 종이에 연필과 유채, 20.5x26.5cm
- 이중섭, 〈아이들과 끈〉, 1955, 종이에 수채와 잉크, 19x26.5cm
- 이중섭, 〈섶섬이 보이는 풍경〉, 1951, 패널에 유채, 33.3x58.6cm
- 이중섭, 〈싸우는 소〉, 1955, 종이에 에나멜과 유채, 27.5x39.5cm

수화 김환기 추상과 반-추상을 넘어서

- 김환기, 〈여인들과 항아리〉, 1950년대, 캔버스에 유채, 281.5x567cm
- 김환기, 〈3-X-69 #120〉, 1969, 캔버스에 유채, 160x129cm

- 김환기, 〈산울림 19-II-73 #307〉, 1973, 갠버스에 유채, 264x213cm
- 김환기, 〈우주 05-IV-71 #200〉, 1971, 코튼에 유채, 254x254cm

미석 박수근 죽어가는 고목일까, 겨울을 이겨낸 나목일까

- 박수근, 〈유동〉, 1963, 캔버스에 유채, 96.8x130.2cm
- 박수근, 〈고목과 여인〉, 1960년대, 캔버스에 유채, 45x38cm
- 박수근, 〈농악〉, 1960년대, 캔버스에 유채, 162x96.7cm

유영국 곡선과 직선으로 구획된 세상

- 유영국, 〈작품〉, 1972, 캔버스에 유채, 133x133cm
- 유영국, 〈작품〉, 1974, 캔버스에 유채, 133x133cm
- 유영국, 〈작품〉, 1973, 캔버스에 유채, 133x133cm
- 카지미르 말레비치, 〈절대주의 구성Suprematist Composition〉, 1916, 캔버스에 유채, 88.5x71cm, 개인 소장
- 유영국, 〈작품〉, 1974, 캔버스에 유채, 136x136.5cm

고암 이응노 인간 군상에서 들려오는 함성

- 이응노, 〈구성〉, 1971, 천에 채색, 230×145cm
- 이응노, 〈풍경〉, 1950, 한지에 수묵담채, 133x68cm
- 이응노, 〈구성〉, 1962, 캔버스 천 위에 종이 콜라주, 77x64cm
- 잭슨 폴록, 〈No.5〉, 1948, 파이버보드에 유채, 244x122cm, 개인 소장
- 이응노, 〈작품〉, 1974, 천에 채색, 204x126cm

- 이응노, 〈군상〉, 1982, 한지에 먹, 185x522cm
- 이응노, 〈인간〉, 1986, 종이에 먹, 140x69cm

장욱진 안빈낙도를 추구하는 삶과 예술

- 장욱진, 〈나룻배〉, 1951, 패널에 유채, 13.7x29cm
- 장욱진, 〈공기놀이〉, 1937, 캔버스에 유채, 65x80cm
- 장욱진, 〈독〉, 1949, 캔버스에 유채, 45.8x38cm
- 장욱진, 〈마을〉, 1951, 종이에 유채, 25x35cm
- 장욱진, 〈자화상〉, 1951, 종이에 유채, 14.8x10.8cm
- 장욱진, 〈부엌과 방〉, 1973, 캔버스에 유채, 22x27.5cm

운보 김기창 두려움 없이 변화한 예술가

- 김기창, 〈군마도〉, 1955, 종이에 수묵채색, 217x492cm
- 김기창 · 박래현, 〈봄 C〉, 1956년경, 종이에 수묵채색, 167x248cm
- 김기창, 〈화가난 우향〉, 1960년대, 종이에 채색, 68x86cm
- 김기창, 〈정자〉, 1976년대, 비단에 수묵채색, 59x49cm

우향 박래현 누구의 아내가 아닌 화가라는 이름으로

- 박래현, 〈여인〉, 1942, 종이에 채색, 94.5×80.5cm
- 박래현, 〈노점〉, 1956, 종이에 수묵담채, 267x210cm
- 박래현, 〈작품〉, 1966-1967, 종이에 채색, 169x135cm

이건희 컬렉션 **TOP 30** 명화 편

초판 1쇄 발행 2022년 3월 28일

지은이 이윤정
펴낸이 정덕식, 김재현
펴낸곳 (주)센시오

출판등록 2009년 10월 14일 제300-2009-126호
주소 서울특별시 마포구 성암로 189, 1711호
전화 02-734-0981
팩스 02-333-0081
전자우편 sensio@sensiobook.com

편집 최은영
디자인 STUDIO BEAR

ISBN 979-11-6657-059-9 03600

소중한 원고를 기다립니다. sensio@sensiobook.com